茶與茶人

二十二則茶的故事，揭開茶的前世今生

The Story
of
TEA

王旭烽——著

贊曰祝融司夏萬物焦爍
火炎昆岡玉石俱燋爾無
與焉乃若不使山谷之英
墮於塗炭子與有力矣上
卿之號頗著微稱

目錄

茶具圖贊

茶具十二先生姓名字號

韋鴻臚　　文鼎　景暘　四窗閒叟

木待制　　利濟　忘機　隔竹居人

金法曹　　研古　元鍇　雍之舊民
　　　　　轢古　仲鏗　和琴先生

石轉運　　鑿齒　遄行　香屋隱君

胡員外　　惟一　宗許　貯月僊翁

羅樞密　　若藥　傳師　思隱寮長

漆雕秘閣　　承之　易持　古臺老人

宗從事　　　子弗　不遺　掃雲溪友

司職方　　　成式　如素　潔齋居士

竺副帥　　　善調　希點　雪濤公子

湯提點　　　發新　一鳴　溫谷遺老

陶寶文　　　去越　自厚　兔園上客

書　　咸淳巳巳五月夏至後五日審安老人

＊《茶具圖贊》是中國第一部茶具圖譜，南宋審安老人所作，書裡將當時常用的十二件茶具擬人化，稱為「十二先生」，依據各自的材質、特性、形狀和用途，冠上姓氏、官職、字號，並附上贊詞。所用字詞均從古籍中旁徵博引，是深具文采的文字遊戲，不但反映出茶具的文化意涵，也呈現了「器以載道，道器並用」的精神。

關於茶的開場白

王旭烽

大千世界，萬般飲料，沒有哪一種，比茶與人類更為親和了。

那麼簡樸的一片葉子，距今七、八千萬年前誕生，五千年前與人類遭遇，從此相伴相生，直到今天。

人們總說茶是平凡的，普通的，不起眼的——雖然它實際上是神奇的，絕妙的，在人們的日常生活中，它幾乎是萬能的。

您用您一生的時光，也未必能夠講完茶的故事，更不用說聽完茶的故事了。因為茶有無數的版本，茶與世界萬物，發生著萬千的關係。每一種結合，都由無數的故事組成。

然而，茶與萬物間最精彩的關係，依然發生在茶與人類之間。因此，關於茶的故事，往往是與茶人結合在一起的。

每一個茶的時代，都會誕生不同的茶人。比如上古時代會出現神農，傳說中他一天盡嘗七十二種野草，中毒後幸有茶得以化解；中國唐代出現了「茶聖」陸羽，自從陸羽生入

間，人間相學事新茶；十七世紀出現了英倫飲茶王后凱瑟琳，開始了這個不產茶國家的大規模品飲歷史；現代中國出現了吳覺農，在他引領下，華茶開始了現代化的征程。古往今來，多少茶人茶事，如片片茶葉，浸潤出一盞永恆的芳茶。

中國是茶的故鄉，講茶的故事，自然也從中國開始；茶是物質與精神的結合，講茶的故事，自然要從承載精神的載體開始；古老的大茶樹是茶起源的追溯原點，而茶的終點卻遙遙未有終期。

這些點到為止的故事，原本只是一扇扇窗子，透過它，我們看到了彌谷被崗的茶園，陽崖陰林的茶山，我們看到連接天空大地的綠色世界。

我們還看到了那些由茶精神凝聚而成的神清氣爽的茶人，他們走到哪裡便把乾坤清氣帶到哪裡，世界因為有了他們而呈現出特有的真善美。

好吧，現在，且瀹一盞茶，就讓我們開始我們的茶故事吧⋯⋯

注：本書插圖為資料圖片及作者提供圖片，跨頁裝飾圖選自浙江人民美術出版社於二〇一三年出版的《茶具圖贊（外三種）》。

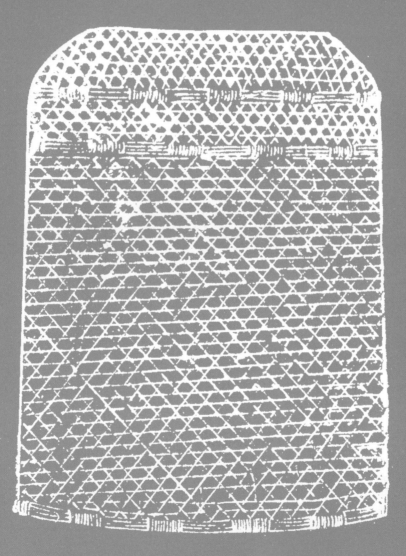

車鴻臚

贊曰祝融司夏萬物焦爍
火炎崑岡玉石俱燬爾無
與焉乃若不使山谷之英
墮於塗炭予與有力矣上
卿之號頗著微稱

韋鴻臚

茶焙籠，竹製，用以烘茶。

贊曰：祝融司夏，萬物焦爍，
火炎昆岡，玉石俱焚，爾無與焉。
乃若不使山谷之英墮於塗炭，子與有力矣。
上卿之號，頗著微稱。

01

遠古祖先派來的使者

古老的大茶樹從叢林深處走來，
風雨兼程，滄桑撲面，千辛萬苦，帶來了祖先的消息……

◼ 原始森林中的巨大神靈

從前，到我所工作的地方——「中國茶都」杭州的中國茶葉博物館，是要經過一片茶園的。走過那裡，恍若在綠浪間游泳。茶葉托著亮晶晶的露珠，圍繞在我的腰間，伸出手去，我便採到了茶上的珍珠。

以後才知道，與我日夜相處的只是茶的一種，如果我們一定要用茶的身材來評價一株茶樹的話，我眼皮子底下的這些茶蓬，只能算是茶的袖珍公主了。

從中國東南，往西南走再往西南走，橫穿中國，一直走入叢林，會走入「茶聖」陸羽所說的「陽崖陰林」之中。而茶的身軀，也正在隨著故鄉的接近而越來越威風，它向著高高

的藍天伸展而去，像童話中那些搖身一變的巨大神靈。

如果我指著它們說，這就是茶，有人是要驚異得張開嘴巴的。他們會想，這怎麼可能呢，這些仰起了頭看時帽子都要掉在地上的巨無霸，難道就是在我們江南的小橋流水旁默默無聞地蹲著的那些綠色美人嗎？

然後您將知道，茶在叢林之中，是可以用男性的「他」來稱呼的。

在那遙遠的地方，原始森林中那古老的大茶樹，它們被認為是全世界所有茶樹的祖先。其實，茶的祖先比它們更古老，我們倒不妨把它們作為遠古祖先派來的使者吧。

生命起初，茶已然具備了隱者的所有潛質。

距今七、八千萬年前，地質年代的新生代，茶被大自然選中，萌生在勞亞古大陸南緣熱帶和亞熱帶的原始森林。

這裡氣候炎熱，雨量充沛，是熱帶植物區系的大溫床。

三千萬年前，當喜馬拉雅山從海洋深處不可一世地龐然隆起，茶，這片似乎微不足道的葉子，開始不動聲色地塑身成形。

這是恐龍開始消逝的世紀，這是茶開始萌芽的世紀。

茶是淡定的，內斂的，它被蒼茫群山高峰托起，卻彷彿與生俱來地知曉匿跡。它凝聚在生命暗處——無數植物同類的背後。公正的陽光理解它的選擇，以漫射的方式照耀著它；水在此時則提供了光合作用最好的要素——這片葉子，便在雲蒸霞蔚中披上薄紗，靜臥在造化之間，吸收著那日月精華，修煉著不壞之身。

數千萬年間，地球歷經劫難，兩百五十萬年前，北半球再次被冰川覆蓋，「天地不仁，以萬物為芻狗」，眾多生命，紛紛滅絕，茶在其中經歷著萬千浩劫。

何其幸運，位於中國西南的雲貴川，冰河災害較輕。那山嶺重疊、河川縱橫、氣候溫濕、地質古老的古巴蜀原始森林，由此成為古熱帶植物區系的避難所、茶的劫後餘生之地。

即便是在茶的純自然屬性中，我們依然可以窺探到最奧妙的人文意趣。

在植物分類系統中，茶樹屬於種子植物中的被子植物門，雙子葉植物綱，原始花被亞綱，山茶目，山茶科，山茶屬。瑞典植物學家林奈將茶樹的最初學名定為Thea sinensis L.，其中sinensis就是拉丁文「中國」的意思。由此亦可證明，茶樹是原產於中國的一種山茶屬植物。

大自然闢出了最符合天意的茶之原鄉，只為這植物世界的倖存者，能穿越時光隧道，終與人類相逢。那麼，就讓我們到茶之故鄉的密林深處去探訪它們吧，一切終將從事物的本源開始。

茶實嘉木英，其香乃天育。

枯樹生華的茶樹王

茶樹，從植物學角度考量，可分成喬木型、半喬木型和灌木型。其中喬木型的茶樹，樹形高大，主幹明顯、粗大，枝椏部位高，多為野生古茶樹。中國的野生大茶樹是有高度人文內涵的植物，被列入中國文物保護行列，成為茶的至關重要的精神象徵物。

中國目前已在十個省區近二百餘處發現野生大茶樹，雲南大茶樹是最有代表性的，曾經有三株大茶樹最為典型，它們是：位於西雙版納猛海縣南糯山大茶樹；普洱市瀾滄縣富東鄉邦崴村，從野生至栽培的過渡型千年邦崴大茶樹；以及生長在西雙版納猛海縣巴達鄉大黑山原始森林中，有一千七百年樹齡的巴達原始大茶樹。

雲南猛海縣的南糯山，那株人工栽培八百年的古茶樹，人稱「茶樹王」。遙遠的古代，不知道居住在這裡的哪一位先人親手種下了它。我們只知道，生活在南糯山的哈尼族人，種茶的歷史，已有五十五代之久了。

在中國茶葉博物館茶史廳，進入廳門，撲面而來的，便是這株茶樹王的大照片。它長得鬱鬱蔥蔥，一派原始古樹的氣息，從畫面上看，實在是大氣得很，深刻得很呢。有誰能與這樣古老茶樹的精神一較高下呢，門外那些灌木茶蓬與之一比，不知稚嫩到哪裡去了。

茶樹王孤傲於世，彷彿不食人間煙火，但人們卻偏偏忘不了它。人們被它的不老精神

折服了，它越淡泊明志，人們就越嚮往它。扶桑之國的人們，不遠萬里地來尋根了。這個島國的茶人們，的確是熱衷於尋找一切茶事物的祖庭的。他們發現，茶道的本源，竟在不遠萬里的中國那濕潤溫熱的森林之中。他們披荊斬棘來到深山，也帶動了世界各地不少愛茶的人們，口口相傳，眾口皆碑，這株古茶樹因為人們的朝拜而開始走紅，它就在很短的時間內幾乎成了茶樹界的明星。我敢說這真的不會是這株古茶樹的本意。然而，人類彷彿天生就有著這樣一種崇拜欲，哪怕崇拜一棵樹。就這樣地一傳十傳百，來看它的人越來越多，於是，世界銀行和當地政府毫不猶豫地掏腰包，共同修築了一條八百二十四米長的臺階路。

對渴望這株茶樹名揚四海的人，這肯定是一種良性循環，可是對我們這株八百年的茶樹老壽星而言，這可實在是一件受折磨的事情。歲月不饒人哪，它畢竟已經八百歲了。不知什麼原因，二十世紀九〇年代初，它生病了，茶葉專家們便寫了很多的論文來討論它的病，中國和外國的專家們還為它會了好幾次的診，我們的古茶樹，便儼然成了茶樹圈子裡德高望重、有過巨大貢獻的「大老」。

一九九三年中央電視台拍攝中國第一部大型茶文化紀錄片《話說茶文化》時，擔任撰稿的我，特意介紹了這株大茶樹。但攝製組帶回來的錄影帶卻告訴我，茶樹王老了，就在我的朋友們專程探訪的前三天，它訇然倒下了。我見了它躺在地上的樣子，心中實在是傷感，想像它的永逝是與人有關的。老茶樹既然見不了人，便不免地要有一些禮節，人們擁抱它的事情也是時常地發生，也可能還要帶些什麼作為紀念，哪怕一片葉子也好，卻不知那每一片的葉子，都是我們老祖宗的頭髮梢梢啊。天長地久，過多的關注，反而使茶樹王枯萎了。

芽新撐老葉，土軟逬深根。

主幹是倒了，但枝幹卻又長得欣欣向榮，尤其讓人感動的是，新枝幹上竟然又長出了一朵茶花。這孤孤單單的一朵茶花，報告的究竟是怎樣的生命消息呢？它泰然自若地生在枝頭，也是一派寵辱不驚的大氣。

南糯山八百年的老茶樹，您安息吧，因為您已後繼有人了。

壽終正寢的千年「茶瑞」

如果說，八百歲的老茶樹還是人工栽培而成的話，猛海縣巴達大黑山的古茶樹，可是名副其實野生的。算起來它從三國時期就開始生長，已有一千七百歲，也實在可以說是南糯山茶樹王的爺爺了。我的朋友們告訴我，在雲南這樣的大茶樹，還有許多株呢。如果說，人活百歲是人之瑞的話，那茶活千歲，稱為茶之瑞，也是不為過的吧。

一九六一年人們剛剛發現它的時候，它完全可以說是一株參天大樹呢，樹高三十二點一二米，可謂雄居西南，直入雲天了。也可能是它長得實在太高了，應了中國人「樹大招風」的古訓，被狂風給吹折了一半，只有十五米高了。但是矗立山間，也起碼有三層樓的高度。從前，當地人是常要爬到它身上去採茶的。按「茶聖」陸羽的說法，「其巴山峽川，有兩人合抱者，伐而掇之⋯⋯」「茶聖」說的是巴山峽川，其實，雲南的亞熱帶大森林裡，這些「伐而掇之」的茶樹從前也比比皆是。邊民們腰裡插著砍刀，爬上這高高的大茶樹，把枝

從野生到栽培的劃時代革命

我知道雲南邦崴有一株大茶樹，還是二十世紀九〇年代初在法門寺開國際茶文化會議時，一個名叫黃桂樞的著名茶人告訴我的。他是當年雲南思茅地區（今天的普洱市）文管所的所長。一個偶然的機會，他知道了有人在瀾滄拉祜族自治縣富東鄉邦崴村，發現了一棵野生至栽培的過渡型千年邦崴大茶樹。這棵大茶樹銜接了從野生到栽培之間的這一環節，一時轟動了茶學界。因此，這棵茶樹，便與南糯山茶王、巴達茶王相提並論，成為「世界三大古茶樹」之一。

我們人類，往往容易忽略那些具備過渡狀態的東西，這也許和我們在審美上總是渴望純粹、渴望完整是有關係的。然而，我們若肯細想，便會明白，世界是靠過渡而綿延的。當這種過渡呈激烈狀態時，我們稱它為革命；當這種過渡呈平和狀態時，我們稱它為改良。第

葉砍將下來，然後用手把葉子捋下，製成可供品飲的茶葉。這棵大黑山古茶樹，想必也有過這樣的日子吧。如今可不同了，這樣的茶樹，不僅是國寶級的茶樹，還是全人類的寶貝，從那上面掉一片葉子，我們的茶人都要心痛的呢。

二〇一三年伊始，網上登載一則圖片新聞，我們這株茶祖宗爺爺終於壽終正寢了。是喜喪啊，鄉親們抬著已經訇然躺下的茶祖宗，要把它送到供人瞻仰的陵寢中去呢。

一個吃螃蟹的人，是否可以稱之為飲食上的一位革命者呢？當然，茶樹看上去溫文爾雅，沒有螃蟹的張牙舞爪，但把茶樹從野生發展為人工栽培，也可算得上是一種茶葉文明史上劃時代的革命吧。

邦崴老茶樹是迄今為止世界上最早發現的過渡型老茶樹，它是由瀾滄古代先民濮人，也就是布朗族的先民栽培的。為了向這個古老的茶的民族致敬，我在我的小說「茶人三部曲」中，特意設計了兩個雲南邊民茶人形象：一位叫老邦崴，他是茶馬古道上的一名趕馬人；另一位叫小布朗，是出生在雲南大茶樹下的茶人家族中的第四代茶人。

野生古茶樹群中的王者

茶的世界很神奇，它不斷地給我們驚喜，今天，又有新的發現向我們呈現了。千家寨一號野生茶樹王，位於海拔兩千六百多米的哀牢山中，樹高二十五米，樹幅二十二×二十米，胸圍二點八二米；它是目前發現最大、最老、仍存活的野生茶樹。

雲南中部哀牢山茶馬古道上的鎮沅千家寨，有著「一夫當關，萬夫莫開」的險要地勢，懸崖絕壁間曾是土司、商霸、兵匪的必爭之地。傳說百年前這條古道，山間鈴響馬幫來，盛時每天有八百多匹騾馬和一千多位商人通過。悠悠馬隊駄著布匹、絲綢、煙絲等各色百貨往西南而去，駄回來的正是洋菸、鹽巴、茶葉和野生動物的皮毛。這森林的海洋中，游

茶與茶人
22則茶的故事，
揭開茶的前世今生

弋著彝族的粗獷、花腰傣的柔美、哈尼族的奔放和佤族的狂熱。而那些割捨不斷的情懷和動人的故事、隱祕的夢想，則被永遠地留在了這一望無際的常綠闊葉林間。

古道上，位於鎮沅縣境東北的千家寨，有一座神祕的遺址——石板砌築的關隘寨門。

傳說清代時人們為躲避戰亂，紛紛遷入哀牢山大森林中，建蓋家園。此處曾經住過千戶人家，因而得名「千家寨」。如今人去樓塌，只留下頹房、石磨、石缸、炮台、城牆。殘牆內古木參天，青藤蔓繞，從此與哀牢山的歲月融為一體。

遺址北部約兩公里的原始密林中，隱藏著總面積達兩萬八千七百四十七點五畝的散生野生古茶樹群落。它也是全球目前發現面積最大、最原始、最完整的以茶樹為優勢樹種的植物群落，那株被今人認為最古老的野茶樹，便昂然挺立在其中。

■ 春秋時期屹立至今的活化石

千家寨這大片的古茶樹群，雖說是二十世紀七〇年代政府組織在此地勘測水利時才發現的，但附近的百姓很早就知曉它的存在。一九九一年春，大黑菁社村民羅忠甲、羅忠生兩兄弟在千家寨上壩發現一株巨大的野生古茶樹王，此項發現轟動一時。一九九六年秋，在鎮沅縣召開了「哀牢山國家自然保護區雲南省鎮沅縣千家寨古茶樹考察論證會」，結合千家寨古茶樹的地理緯度、海拔與水熱狀況等資料，專家們綜合推算：千家寨上壩古茶樹樹齡約為

建溪茗株成大樹，頗殊楚越所種茶。

兩千七百年，命名為千家寨一號；千家寨小吊水頭野生古茶樹樹齡約為兩千五百年，命名為千家寨二號。

兩千七百年樹齡，也就是說，中國公元前七世紀，齊桓公、晉文公、楚莊王等「春秋五霸」相繼在中原叱吒風雲之時，這株茶樹已經破土而出，氣壯山河，遺世獨立了。

二○○一年初，千家寨樹齡兩千七百年的一號古茶樹王獲上海大世界基尼斯＊總部授予的最大古茶樹「大世界基尼斯之最」的稱號。同年四月，中外專家、學者及當地群眾，在一號古茶樹下，為「世界茶王舉世無雙」紀念碑舉行了揭幕儀式。

鎮沅千家寨迄今為止已發現的世界上最大的野生茶樹群落和最古老的野生茶樹王，是古茶樹的「活化石」，對於研究茶樹原產地、茶樹群落學、茶樹遺傳多樣性及茶樹資源研究利用都具有重大意義，受到國內外茶葉界、植物學家和生態學家的關注。千家寨野生茶樹王的威名，從此傳遍世界。

古老的大茶樹從叢林深處走來，風雨兼程，滄桑撲面，千辛萬苦，帶來了祖先的消息，它們便也由此而烙上了光榮的印記，成了特殊材料製成的、享有非凡聲譽的茶樹。因此，當青花瓷杯裡漂浮起茶的綠色之時，我會常常想起那些遠方的大茶樹；而當我想起它們時，又怎麼可能不想起那些最早發現它們的先人呢？

＊為中國成立於一九九二年的認證單位，總部位在上海市。

02 茶與人類的首次相遇

人類與茶的第一次親密接觸，是以茶對人類的拯救和維護人類生存繁衍的方式開始的。

茶史開端第一人——神農氏

為什麼我們會推論第一次接觸茶的人為神農呢？

理由似乎很簡單，因為中國古代經典有記載。在中國「茶聖」陸羽所著的世界上第一部茶學專著《茶經·六之飲》中，陸羽說：「茶之為飲，發乎神農氏……」說的是茶作為一種飲料被人類所用，是從神農開始的。歷代茶文化研究者，一般均以此為據，證實茶與人類的第一次親密接觸，是從距今五千多年前

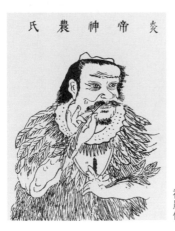

神農像

上古時期的神農時代開始的。

作為一個上古時期的傳說人物，人們第一次看到他的「光輝」形象，大多是在經典專著的插圖中。當年中國茶葉博物館「茶史廳」的展陳設計中，就出現過這樣一張圖像。這幅不知出於何年何人之手的木刻版神農像，畫上的神農是位中老年男性，他濃眉大眼，鬍鬚厚重，謝頂，頭上生有兩角，人說此為牛角，這亦是神農被傳為牛首人身的形象寫照。

仔細看，這位神農沒有門牙，雙手各執植物枝葉，並以右手將枝葉送入嘴中。有人演繹傳說，神農咀嚼的正是茶葉。

中國茶葉博物館將此畫像上牆，認神農氏為茶史開端的第一人。

出身不凡的上古「三皇」之一

那麼，神農究竟是個什麼樣的人呢？陸羽在《茶經‧七之事》中開篇便說：「三皇，炎帝神農氏。」所謂「三皇」，是歷史上具有神性地位的三位神話人物，在傳說和史書中，他們分別有過幾組不同的排列：一組為伏羲、女媧和神農；一組為燧人、伏羲和神農；一組為伏羲、神農和祝融；還有一組為伏羲、神農和黃帝。其中最後一組認可度最高，因其影響力而得到推廣，所以伏羲、神農、黃帝成為中國上古社會三位傑出的帝王。

我們可以發現，不管是哪一個組合構成的「三皇」，神農都在其中，可見神農在「三皇」中地位之牢不可破。

神農也被稱為炎帝，也就是炎黃子孫中的那個「炎」，想來這個「炎」字和火與光芒是分不開的，因此，在中國的上古傳說中，神農亦被視為太陽神。

傳說，距今五千五百年至六千年前，神農出生於姜水之岸，也就是今天陝西的寶雞市境內。傳說他姓姜，這可是一個高貴的姓氏。和一切神話人物傳說一樣，神農的出生與童年便與眾不同。傳說他母親名叫女登，是女媧的女兒，有一次外出遊玩時看到巨大的石龍，激動萬分，感興成孕，竟然就生下了神農。要那麼排序，那神農就成了造人的女媧的外孫，女媧也就成了神農的外婆了。

那麼，神農的父親又是誰呢？《綱鑑·三皇紀》這樣說：「少典之君娶有蟜氏女，曰女登，少典妃感神龍而生炎帝。」這位少典，是原始社會時期有熊部落的首領，後人有的稱之為有熊國，少典便被稱作有熊國國君。傳說他娶了兩姐妹，妹妹生了黃帝，姐姐女登懷孕，生了炎帝，取名榆罔。三天能言，五天能走，七天長全牙齒，三歲便知種莊稼常識。按說他應該算是個神童，少年得志才對，但據說就因為他相貌長得很醜，牛首人身，脾氣又火爆，少典不大喜愛，就把母子倆養在姜水河畔，所以，炎帝長大後就以姜為姓。

伏羲神農黃帝氏，名曰三皇居上世。

教民耕種的醫藥之祖

神農既然有這樣的出身，自然就處處與眾不同。成年後他身高八尺七寸，有龍顏大唇，成為傳說中上古部族的領袖，亦被稱為炎帝，是中華文明歷史長河中農耕和醫藥的發明者。

彼時，人類已進入新石器時代的全盛時期，原始的畜牧業和農業已漸趨發達，神農則是這一時期先民的集中代表。我們先說神農是農業的發明者。《周易》繫辭下第二中說：「包犧氏沒，神農氏作，斲木為耜，揉木為耒，耒耨之利，以教天下，蓋取諸益。」這裡說的是神農發明了農業工具，教天下人學會了如何種莊稼。

我們再說神農是醫藥之祖，這就和茶沾上邊了，因為茶界一直有藥食同源、茶為百草之藥之說。

關於神農嘗百草的神話，流傳久遠，至今不衰。「醫藥之祖」的封號，正是從神農嘗百草的傳說中而來的。

《史記·補三皇本紀》就說：「神農氏作蠟祭，以赭鞭鞭草木，嘗百草，始有醫藥。」《淮南子·修務訓》說：「（神農）嘗百草之滋味……一日而遇七十毒。」晉干寶《搜神記》說：「神農以赭鞭鞭百草，盡知其平毒寒溫之性，臭味所主，以播百穀。」《述異記》卷下說：「太原神釜岡中，有神農嘗藥之鼎存焉。咸陽山中，有神農辨藥處。」為了

懷念他，舊時的藥鋪裡，常掛著一幅畫像，那是一個濃眉大眼、笑容可掬、腰圍樹葉、手執草藥的人，他就是神農氏。

這些記載，都說了神農嘗百草遇毒，始知如何用草藥解毒，但都沒有神農嘗百草中毒，以茶為解藥，救了性命之說。那麼，為什麼「茶聖」陸羽要把神農作為最早開始接觸茶的鼻祖呢？後人的解釋，一是說陸羽正是從前人關於神農嘗百草的那些記載中，推論出神農發現了茶；還有一種解釋，就是當時的陸羽，一定聽說過不少關於神農嘗百草時與茶相遇的民間傳說，故果斷地把神農作為茶的發現者寫入《茶經》。

嘗百草而遇解毒妙藥的傳說

那麼，且讓我們來看看，關於神農與茶，究竟有哪些傳說故事。

故事之一：有一天，神農在採集奇花野草時，嘗到一種草葉，頓時口乾舌麻，頭暈目眩。他放下草藥袋，背靠一棵大樹斜躺著休息。一陣風過，他聞到一股清香氣，但不知這清香從何而來。抬頭一看，只見樹上有幾片葉子飄然落下，他心中好奇，信手拾起一片放入口中慢慢咀嚼，味雖苦澀，但有清香回甘之味，神農索性嚼而食之，頓時便覺舌底生津，精神振奮，頭暈目眩減輕，口乾舌麻漸消。這讓他非常奇怪，再拾葉子細看，發現其葉形、葉脈、葉緣，實在與一般的樹葉不同。有心的神農索性又採了些芽葉、花果而歸，回家後再試

著煮飲，效果果然不凡。神農便將這種樹定名為「茶」，這就是茶的最早發現。神農在野外覓食中毒，恰有樹葉落入口中，服之得救。以神農過去嘗百草的經驗，判斷它是一種藥，茶就此而發現，這是有關中國飲茶起源最普遍的說法。

故事之二：說神農身體玲瓏，又有一個水晶肚子，由外觀可看見食物在胃腸中蠕動的情形。有一次他偶然在嘗百草時，嚼到了茶葉，竟發現茶在肚內腸中來回擦撫，把腸胃中的毒素洗滌得乾乾淨淨，因此神農稱這種植物為「擦」，再轉成「茶」字，成為「茶」字發音的起源。

故事之三：神農嘗百草時，隨身帶著一隻能看到五臟六腑、十二經絡，幫助他識別藥性的獐鼠。一天，獐鼠吃了巴豆，腹瀉不止，神農把牠放在一棵青葉樹下休息，過了一夜，獐鼠奇跡般地康復了，原來是獐鼠吸吮了青樹上滴落的露水，解了毒。神農摘下青樹的青葉放進嘴裡品嘗，頓感神志清爽、甘潤止渴。從此，神農教人們栽了這種青樹，它就是現在的茶樹。為此，今天的神農架，還流傳著這樣的茶歌：茶樹本是神農栽，朵朵白花葉間開。栽時不畏雲和霧，長時不怕風雨來。嫩葉做茶解百毒，每家每戶都喜愛。

故事之四：說的是神農在室外的火爐上燒水的時候，附近灌木叢的一片葉子落到了水中，並停留了一段時間，神農注意到水中的葉子散發出一種怡人的香氣，他決定嘗嘗這種熱

的混合物，沒想到相當可口。就這樣，世界上最受歡迎的飲料──茶，誕生了。

故事之五：神農給人治病，不但需要親自爬山越嶺採集草藥，以親身體會、鑑別藥劑的性能。有一天，神農採來了一大包草藥，把它們按已知的性能分成幾堆，在一株大樹下架起鐵鍋，生火煮水。水燒開時，神農打開鍋蓋，轉身去取草藥時，忽見有幾片樹葉飄落在鍋中，當即又聞到一股清香從鍋中散發出，神農好奇地走近細看，只見水中湯色漸呈黃綠，並有清香隨著蒸汽上升而緩緩散發。他用碗舀了點汁水喝，只覺味帶苦澀，清香撲鼻，喝後回味香醇甘甜，而且嘴不渴了，頭腦也更清醒了，不覺大喜。於是從鍋中撈起葉子細加觀察，似乎鍋裡沒有此種樹葉。因此，在百草之外，認為茶是一種養生之妙藥。據說，當年神農發現的，就是今天被人們稱作茶的樹葉。

這些年來，茶學界一直轉述這樣一句話：「神農嘗百草，日遇七十二毒，得茶而解之。」據說這句話摘自中國古代假借神農所著而問世的《神農本草經》。但真正考據起來，目前在任何版本的《神農本草經》中都還沒有找到這句話的出處。因此，說茶能夠解毒之事出於《神農本草經》，目前來看，是有待於文獻或出土文物來證實的。

一天，神農終於在不遠的山坳裡發現了幾棵野生大茶樹，其葉子和落入鍋中的葉片一模一樣，熬煮汁水黃綠，飲之其味相同，確有解渴生津、提神醒腦、利尿解毒等作用。從此，神農一邊繼續研究這種葉子的藥效，一邊涉足群山尋找此種樹葉。賜我玉葉以濟眾生。一定是天神念我採藥治病之苦，人不累了，頭腦也更清醒了，這一定是天神念我採藥。

百草讓為靈，功先百草成。

部落領袖的象徵性人物

其實，神農就是一個傳說人物，折射的是茶與人類之間最初關係的緣起。雖然神農在後世的傳說裡活靈活現，牛首人身，頭上長角，嘴缺門牙，底版還是個男人。然而這個男人並非被確證為上古時代的部族領袖。後來的學者研究說，他可能是部落領袖們的集體象徵，或可能就是一個部落，也可能是後來的人重新杜撰的。不管如何地不確定，有一條是肯定的：中國西南的原始森林裡，生長著一種山茶屬的、距今七八千萬年前的常綠植物，原始社會的部族領袖和巫醫們，為鑒別可吃的食物，親口嘗試百草，發現茶可解毒。此舉既符合當時的社會實際，也有一定的科學根據。

關於神農的神話傳說，反映了中國原始時代從採集、漁獵進步到農業栽培階段的情況。而這個時代，正是中國上古時代的母系氏族社會。我們再說一句大白話，那個時代，就是女人當家的時代。而在母系氏族社會的部落領袖與巫醫中，女性一定占有著舉足輕重的地位。如果我們把神農理解為當時部落領袖的象徵性人物，那麼這位所謂的男性首領，其實已經集中了包括女性在內的諸多部族領袖的特質。甚至我們不妨大膽一點地猜想，也許那個神農根本就是一個女人。

這也是可以合理想像的：將一種陌生的不曾食用的植物綠葉，作為可供食用的藥品，一定經歷了無數次的實驗，一定要有眾多的參與者和權威的拍板者。我們可以推測坐在火塘

邊的某位女首領，和她的女助手一起嘗試茶湯的滋味，這場景有點像《紅樓夢》中榮、寧二府的一群女人圍著賈母，討論家族大事。男人也是有的，站在旁邊聽命，接受女人的指示。

由此，我們是否可以這樣初斷：在中國，茶的發現和利用始於原始母系氏族社會，在人類與茶的最初的親密接觸中，女性便參與其中，並發揮不可或缺的決定性作用。

所以，雖然目前沒有在《神農本草經》中發現「以茶解毒」的史料，但茶與人之間最初建立的藥患關係，還是可以被認可的。這說明人類與茶的第一次親密接觸，是以茶對人類的拯救和維護人類生存繁衍的方式開始的。中華文明最初的根從大地原野上生長，中華傳統文化基於農耕生產，民族情感的源頭也就在這裡。生長在大地上的植物——茶，因為它的農耕性，為我們的先人所喜愛，這是順理成章的。歷史選擇了神農這樣一位傳說中的偉大先人，作為發現茶的第一人，茶與人類的第一次親密接觸就此開始，如此相得益彰，不是最美好最合理的傳說嗎？

茶的諸多濟世醫人的品質，既應了先民求醫之需，在口感、藥性上又可作日常保健養生食物，故在百草中占得重要一席。而在中國文化發展史的敘述之中，人們往往把一切與農業、植物相關的事物起源歸結於神農氏。

神農昔嘗藥，志在起人死。

木詩製

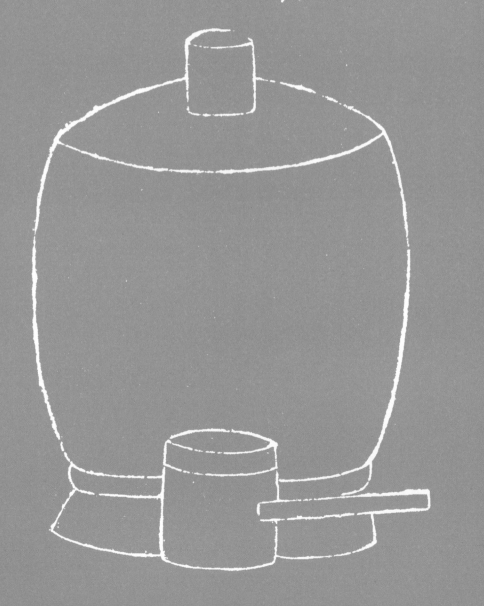

上應列宿萬民以濟稟性剛直
摧折彊梗使隨方逐圓之徒不
觓保其身善則善矣然非佐以
法曹資之樞密亦莫能成厥功

木待制

砧椎，木製，用來碎茶以待碾茶。

上應列宿，萬民以濟，
稟性剛直，摧折彊梗，
使隨方逐圓之徒，不能保其身，
善則善矣，然非佐以法曹，資之樞密，
亦莫能成厥功。

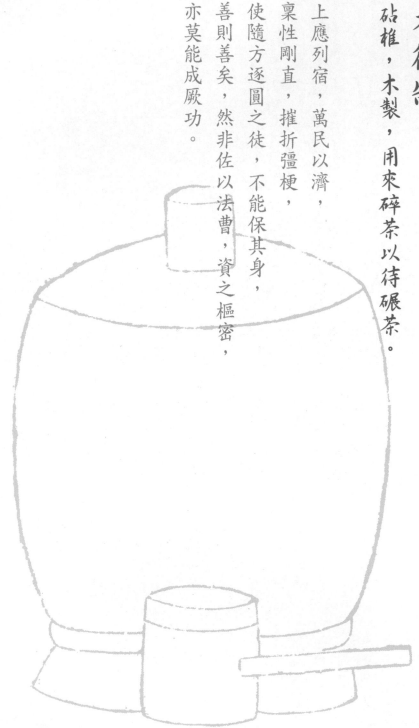

03 風流文人的茶文獻

漢代王褒的〈僮約〉是史上有關茶葉的第一部文獻。借文人之手的記載，我們可知兩漢間的茶事越來越趨於豐富，茶葉正是在這個時代成為商品的。

通過戰爭傳播的心靈雞湯

究竟什麼時候人類開始真正喝茶了？從春秋到戰國，又從戰國到秦漢，公元前七七〇年到公元二二〇年，這近千年間，從政治制度上看，中國自奴隸制進入封建制，文化上從春秋的百家爭鳴到漢代的獨尊儒術，其間幾個朝代大開大闔，國家激烈動盪，百姓朝不保夕，苟活人間者又有多少精神領域裡的突圍斷殺。何以解憂，不唯杜康，茶作為一種飲料，悄然開始潛入當時社會。此時，中國茶業初興，中國茶文化初露端倪，我們可以說，從初品這綠色的飲料開始，茶就占據了人類精神的制高點。

春秋時期，雖然說《詩經》裡面出現了七處「荼」字，但「茶」這個字，古意有多種

解釋，可以理解為苦菜，也可以理解為茶，還可以理解為茅草，還可以形容茶。我們常用《邶風·谷風》中

的「誰謂茶苦，其甘如薺」這句詩來形容茶，其實這個「茶」也未必是茶。但上古時期的人

們，食物來源主要靠採集樹葉、野草和野果之類的植物性食物，以及靠原始的狩獵去獲得肉

食性食物。茶樹嫩芽在人們不經意的時候成為基本的食物來源之一，想必是有可能的。直至

今天，雲南基諾族人依舊保留了古老的茶食習俗，他們的涼拌茶至今依然作為一道菜餚，可

以說是先民食用茶葉的茶文化歷史活化石。

如此說來，《詩經》時代的人們，以茶入食，亦是有可能的。

到了春秋時期，我們從一則古代的史料中推測，茶已作為一種象徵美德的食物被食

用。《晏子春秋》記載：「嬰相齊景公時，食脫粟之飯，炙三弋，五卵，茗菜而已。」這是

說晏嬰任國相時，屬行節儉，吃的是糙米飯，除了三五樣葷菜以外，只有「茗菜」而已。茗

菜，在此處可以被解釋為以茶為原料製作的菜。

晏嬰是春秋時期著名的思想家、政治家和外交家。《晏子春秋》中關於晏嬰茶事的史

錄，是中國史籍中關於茶的最早食用記載，也是最早將茶與廉儉精神相結合的記載。

但有學者考證，發現文獻中的那個「茗菜」，實際上是苔菜，不是茶。那麼說了半

天，春秋時期的人究竟有沒有吃茶喝茶，還是沒有確定的。

不過，根據歷代學者們的研究，有人還是得出中國人飲茶最初興起於戰國時期的巴蜀

的結論。有學者認為，我們今天的飲茶習俗，是通過大規模的戰爭，由秦人從巴蜀地區傳向

長江流域的，此事發生在中國的戰國時期。這是茶最初傳播時最重要的一條途徑，也是一條

發人深省而又意味深長的途徑：和平的飲料，竟然是通過殘酷的戰爭傳播的。在冷兵器刀劍相向的間隙，士兵們於一彎冷月下，在營地裡點起篝火，身後是白骨，身上有血汗，有什麼能夠慰藉他們的身心？茶！作為熱飲食品，並具有保健藥理作用的口感適宜的茶，無疑是此時最合適的心靈雞湯了。因此，原本使人平和的飲茶習俗通過戰爭流傳，亦是合乎生活之邏輯的。

無心插柳的遊戲之作

文人們在時代風氣的形成與演進中，總是發揮著記錄者和參與者的作用。借文人之手記載，我們可知兩漢間的茶事越來越趨於豐富，茶葉正是在這個時代成為商品的。西漢學者、辭賦家揚雄在其著作《方言》中記載說：「蜀西南人謂荼曰蔎。」而傳說中由周公旦主撰的《爾雅·釋草》專門對茶作出了解釋——荼，苦菜也。中國首部字典中也收入了「荼」字，說明了茶在當時生活中的重要性。

而茶的藥用功能被權威地記錄，則是在西漢辭賦家司馬相如的〈凡將篇〉中。其中記錄有二十幾種藥物，包括「烏喙，桔梗，芫華，款冬，貝母，木蘗，蔞，芩草，芍藥，桂，漏蘆，蜚廉，雚菌，荈詫，白斂，白芷，菖蒲，芒硝，莞椒，茱萸」，其中的「荈詫」就是茶。憑這兩個字，唐代的「茶聖」陸羽將司馬相如和他的〈凡將篇〉一起選入《茶經》，就

綺席風開照露晴，祇將茶荈代雲魷。

王褒〈僮約〉

此亦可證明，茶在漢時的藥理作用，意義有多麼重要。

歷史上有關茶葉的第一部文獻，就在這樣的背景下應運而生了。寫這一文獻的人名叫王褒，字子淵，他是〈僮約〉的作者，而〈僮約〉在茶史中的地位可以說是非常重大的。從文體上看，〈僮約〉是一份奴隸主與奴隸之間的契約，實際則是一篇以契約為體例的遊戲文學作品。從茶學史上看，這是一篇極其珍貴的歷史資料，此文撰於公元前五十九年，漢宣帝

三年正月十五日，有關茶事的內容摘要如下⋯

舍中有客，提壺行酤，汲水作餔。滌杯整案，園中拔蒜，斲蘇切脯。築肉臛芋，膾魚炰鱉，烹茶盡具，餔已蓋藏⋯⋯綿亭買席，往來都洛，當為婦女求脂澤，販於小市。歸都擔枲，轉出旁蹉。牽犬販鵝，武陽買茶⋯⋯

其中有「烹茶盡具」、「武陽買茶」的記載。專家考證，這個「茶」即今天人們能飲之的「茶」。王褒「無心插柳柳成蔭」，不經意間，歷史讓他成為一名不可或缺的茶之見證者，更成為中外歷史上第一位茶文獻的撰著者。

漢代俗文學的代表

〈僮約〉相當有名，在文學史、民俗史、地方史，尤其是茶文化史中，此文都是進入典藏的。從文學史上看，〈僮約〉無疑是漢代俗文學的典型代表。胡適曾說，這篇文獻「可以表示當時的白話散文。這雖是有韻之文，卻很可使我們知道當日民間說的話是什麼樣子」。鄭振鐸指出：「王褒在無意中流傳下來一篇很有風趣的俗文學作品──〈僮約〉，這篇東西恐怕是漢代留下的唯一的白話的遊戲文章了。」後人評價〈僮約〉，也有稱其為類型

文學中遊戲文學的開山鼻祖，說它亦莊亦諧的風格，成就了中國最早的遊戲文字。

然而，也有人是很不喜歡〈僮約〉的。比如中國南北朝時期大名鼎鼎的顏之推在他的《顏氏家訓·文章》裡言及古往今來「文人多陷輕薄」時，就曾批評王褒「過章〈僮約〉」，說的是〈僮約〉裡的那位王子淵是破了做人的章法規矩。那王褒破的是什麼規矩呢？原來古人在《鄒子》一文中曾說：「寡門不入宿。」在《太公家教》中則說：「疾風暴雨，不入寡婦之門。」而這個王褒恰恰上來就說他入了寡婦之門，開篇便自報家門說：「蜀郡王子淵，以事到湔，止寡婦楊惠舍。惠有夫時一奴名便了，子淵倩奴行酤酒……」

這段話翻譯起來，是說神爵三年（公元前五十九年），王褒到湔，也就是渝上，在今天四川彭州市一帶時，住在了一個名叫楊惠的寡婦家中。王褒怎麼會住到人家寡婦家裡去的呢？有人說是因為王褒跟寡婦死去的男人從前是朋友。但寡婦門前從來就是是非多的呀，楊惠家有個長著大鬍子的奴僕，名叫便了。王褒在寡婦家住著，有吃有喝，美滋滋兒的，還讓那個死去主人的墳前好一頓哭訴，這就惹出事兒來了。這個大鬍子奴僕，拎了個大杖就上了山，到那死去主人的墳前好一頓哭訴，這就惹出事兒來了。楊惠便將便了賣給了王褒，王褒則寫下了〈僮約〉，規定奴僕應該幹的種種活兒，把那便了嚇得一把鼻涕一把眼淚，再也不敢忤逆主人了。

出身蓬門的詠物小賦名家

茶與茶人
22則茶的故事，
揭開茶的前世今生

寫〈僮約〉的那個住在寡婦家裡喝酒生事、嚇唬奴僕的王褒，被今天大多數人認為是風流文人，有才情，但不免輕薄，許多人甚至以為是茶拉了他一把。沒有〈僮約〉中提到的茶事，單靠他那幾篇賦文，是不可能在中國歷史上留下痕跡的，沒人會記掛他。

然而，這確實是一個相當錯誤的評價，歷史上的王褒，在他那個時代，是個大名鼎鼎的文壇領袖級人物。在巴蜀文學史上，王褒也算得上是繼司馬相如之後的又一位大家。因此對王褒這個茶史界重量級人物的全面了解，是很有必要的。

王褒活動於西漢末年，是今天的四川資陽市昆侖鄉墨池壩人，什麼時候出生不詳，去世的年代也眾說不一，但大多數人將其卒年定於公元前五十一年。他的故鄉今天還有他的墓地，可見故鄉人民是將他奉為大賢級人物的。

根據歷史的記載，王褒家是攤上一個「窮」字兒的。僻處西蜀，生於窮巷之下，長於蓬茨之中。當農民，卻喜歡學習，所以耕讀為本。估計從小就沒了父親，故而少孤，卻越發地孝順母親。因為勤學，他成為了一個精通六藝、嫻熟《楚辭》的文人。中國古代文人，學得千般藝，賣於帝王家，您要老在地裡耗著，還能混出了什麼人樣來？故而王褒一旦覺得可以出山了，便開始行走於名山大川，尋找建功立業的出頭機會。就在那段時間，他遊歷成都、湔上等地，博覽風物，以文會友。我估計他那篇〈僮約〉也就是在彼時寫的吧。也就在他蓄勢待發的歲月中，他終於等來了那個能夠讓他發揮才華的文學時代。

由於當時的皇帝漢宣帝喜愛辭賦，想要人才來陪著他打獵誦讀，王褒便得到益州刺史王襄的推薦，被召入京。漢宣帝喜愛辭賦，漢宣帝命他寫作辭賦以為歌頌，不久，便將他提拔為諫議大夫。

蜀土茶稱盛，蒙山味獨珍。

王褒作為一介文人，主要是充當皇帝的文學侍從。文人總是要以文傳世的，王褒存世文章今有十六篇，被宮廷最為認可的是賦文〈聖主得賢臣頌〉，這雖是一篇命題作文，但寫得文采斐然。而被文學界評價最高的則為〈洞簫賦〉。〈洞簫賦〉全篇都用了楚辭的調子，以大量的文字鋪敘洞簫的聲音、形狀、音質和功能，音調和諧，描寫細緻，形象鮮明，風格清新，在漢賦的題材開拓、手法創新和語言錘鍊等方面，都作出了自己的貢獻。王褒是西漢詠物小賦的代表作家，亦不愧為一代名家。

鑲嵌於生活的茶事記錄

作為茶文獻和遊戲文學的扛鼎之作，〈僮約〉是有它不可或缺的特殊地位的。有學者以為，〈僮約〉首創了三個歷史話題的先河：一是契約話題，二是茶文獻話題，三是俗文學話題。

六百多字的〈僮約〉，寫得洋洋灑灑，一氣呵成，風物事象，如飛星流矢撲面而來。認真讀完此作，我還是決定將此作當成一篇純粹的文學作品來看，只不過它是用了契約的文體罷了。這就如我們今天創作文學作品，也會用日記體，或者書信體一樣。或許王褒確實有過類似於入住寡婦家與奴僕相爭之事，但顯然那不過是素材，成文後的〈僮約〉是完全源於生活、高於生活了。

也恰恰就是在王褒不經意的遊戲筆墨中，為中國茶史的發展考證留下了極為重要且又詳細的一筆。〈僮約〉中有兩處提到茶，即「膾魚包鱉，烹茶盡具，餔已蓋藏」和「武陽買茶，楊氏池中擔荷」。「烹茶盡具」是講前煎茶時要同時準備好潔淨的茶具，用以品飲；「武陽買茶」就是說要趕到成都南面的一個茶葉集散地武陽（今成都以南彭山縣雙江鎮）去買回茶葉。這段記載，說明在西漢時期，中國四川地區已經有了茶葉市場，而茶葉也已經成為商品，還說明了茶飲的製作方式是烹。而「烹茶盡具」，也可以理解為最初的茶藝萌芽在此誕生。

我們之所以相信王褒的這段關於茶的記載，是因為王褒作為一位對生活有詳細觀察力、對各類風物和風俗形態有詳細記錄的作家，是將茶事鑲嵌在西漢末年的整塊生活之中，而非單一孤立地記載茶事的。一個也許是虛構的故事，尤其需要細節的真實，這可是寫作者的不二技法。古往今來，文人來去，可這樣的手段卻是一成不變的啊。

🫖 第一份茶文獻的三大價值

〈僮約〉的價值，可以總結為以下幾條：

首先，它是茶學史上最早提及茗飲風尚的文獻。文中的「烹茶」即為煮茶，說明了茶的煮製方式已開始形成，它和後來三國時的「茗茶」形態似乎並不相同。「茗茶」即茶粥，

有志難伸的茶事見證者

三國時期源於荊巴之間，將茶末置於容器中，以湯澆覆，再用蔥薑雜和為茗羹。或可說是後來唐代陸羽煎茶的濫觴。我們從文中還可知曉，茶已成為當時社會待人接物的重要物品，進入了精神生活的領域，由此可估量茶在當時社會上的重要地位。

其次，它是茶學史上最早提及茶市場的文獻。「武陽買茶」就是說要趕到鄰縣的武陽去買茶葉。王褒住在四川資中，離他要僕人買茶的四川武陽往返百餘里。如此不辭勞苦操舟貿易，非得到指定的地點，說明這個賣茶點，不是茶葉買賣的集散地，就是茶的原產地。

當他說到「武陽買茶」時，我們便想到《華陽國志·蜀志》中有「南安、武陽皆出名茶」的記載，則可知王褒為什麼要便了去武陽買茶。後來的茶史研究者由這一記載方知曉當時的武陽地區就是茶葉主產區和著名的茶葉市場，並由此確立了巴蜀一帶在中國早期茶業史上的地位。我們根據〈僮約〉分析，得出西漢飲茶習俗已經開始在社會上形成。擁有奴僕的寡婦楊惠屬於中產階層，讓奴僕去從事茶事，則說明飲茶至少已開始在當時的中產階層流行。

最後，從文中推測，漢朝很有可能已經有了專門的飲茶器具。「烹茶盡具」，可解釋為烹茶的器具必需完備，也有解釋為烹茶的器具必須洗滌乾淨。無論何種詮釋，都可推測，至少從西漢開始，飲茶已經開始有了固定的器具了。客來敬茶的習俗，亦已經從此時開始出現了。

王褒最後是怎樣結束自己的生命歷程的呢，說來真是悲哀。那個漢宣帝和他的曾祖父漢武帝一樣，一方面愛文學，一方面好遊獵，一方面又信神仙。王褒在京中任職了一段時期後，漢宣帝聽信方士之言，要他回益州去祭祀傳聞之中的「金馬碧雞之寶」。「金馬碧雞」在雲南，漢武帝就發興找過它們，沒找著。到曾孫漢宣帝那裡，又惦記這事兒，便讓王褒前往雲南。不料王褒在途中染病，又未得到醫治，竟然就這樣死於旅途之中了。

在歷代文學評論中，王褒往往以一位更為純粹的作家形象存在。但文學的意義之一，就在於在歷史長河的歷朝歷代中，都會傳來相應的呼應。比如明代楊慎便專門作了〈王子淵祠〉詩，詩云：「偉曄靈芝發秀翹，子淵摛藻談天朝。漢皇不賞賢臣頌，只教宮人詠洞簫。」這詩的後兩句不由讓我們想起賈誼那「可憐夜半虛前席，不問蒼生問鬼神」的千古遺憾。楊慎認為西漢末年的王褒和西漢初年的賈誼命運是一樣的，王褒和賈誼一樣本也是有經世才華的大人才，但天子也就讓他做了個宮廷教席，教人詠詠洞簫而已。

幸而有了〈僮約〉，王褒被世代的茶人們記住了。

淹留膳茗粥，共我飯蕨薇。

04 茶事的世說新語

魏晉南北朝時，人與茶之間的精神關係，是最為深邃而玄妙的。中國茶文化開始從儒、釋、道的精神土壤裡破土而出，呈現出了三位一體的茶文化初相。

☕ 以蔥薑雜煮的茶粥

兩漢末年的茶，猶如一葉輕舟，從中國長江中游起航，飛快地向下游駛去，浩瀚的大海，很快就要出現在眼前。從三國到南北朝終，這一歷史單元成為中華民族再次大融合的時期，茶也便水漲船高，借此機遇從巴蜀地區進發長江中下游流域，終於在中國東南方占據新的制高點，逐漸與上游的巴蜀呈抗衡之勢。

飲茶習俗在南方的時尚化傳播，也流傳到了北朝高門豪族，又由士大夫階層攜引，於廟堂之間登堂入室，從精神層面上與人心相濡以沫，開始全面向中國人的精神領域滲透。中國茶文化開始從儒、釋、道的精神土壤裡破土而出，呈現出了三位一體的茶文化初相。

茶與茶人
22則茶的故事，
揭開茶的前世今生
46

茶的食用與飲用在這個時代同時並行，而食用多以羹飲的方式。三國時有個名叫張揖的人著有《廣雅》，說：「荊、巴間採葉作餅，葉老者，餅成，以米膏出之。欲煮茗飲，先炙令赤色，搗末置瓷器中，以湯澆覆之，用蔥、薑、橘子芼之。」我們把這種喝法叫做芼茶。實際上這就是茶粥，源於荊、巴之間，製作方法是將茶末置於容器中，以熱湯澆覆，再用蔥薑雜和為芼羹。

說到羹飲，還有一則故事可以佐證。西晉的時候，有個名叫傅咸的政府官員說：「聞南市有蜀嫗作茶粥賣，為廉事打破其器具。後又賣餅於市，而禁茶粥以蜀姥，何哉！」翻譯成白話文：「我聽說南市有個四川老婦作茶粥出賣，被廉事打破了她的器具，後來她又在集市上賣茶餅，為什麼要為難四川老婦，禁止她賣茶粥呢！」我們從中可知，茶粥這種食品在當時還是頗受人們歡迎的，否則何以成為商品進入市場呢？

提神、消食、不發的「三德」之飲

這是一個精神激烈動盪的時代，也是中國歷史上少有的思想勇猛精進的時代，人們以各種不同的途徑狂熱地追求生命的真諦。飲茶習俗滲入了更豐富的精神內涵。

說到宗教與茶的關係，佛教與茶，是反覆要被人們提起的。

西漢末年，佛教傳入中國以後，茶很快就與佛教結下了不解的緣分。佛教的重要活動

是僧人坐禪修行，需要有既符合佛教規戒又能消除坐禪帶來的疲勞和補充營養的飲品。而茶能清心、陶情、去雜、生精，具有「三德」：一是坐禪時通夜不眠；二是飽腹時能幫助消化，清神氣；三是「不發」，即能抑制性欲。久而久之，便形成了「茶禪一味」的佛教文化事象，茶從此成為兼具精神飲品的複合型飲料。

據說東漢時，中國便出現了一些居士，離開家住在外面，飲茶修行，此為茶館的先聲。東晉時有個名叫單道開的人，居敦煌，不畏寒暑，常服藥有松、桂、蜜之氣，所飲茶蘇而已。所謂「茶蘇」，有人說就是一種用茶葉與果汁、香料配合製成的飲料。

同時代還有個高僧，名叫懷信，《釋門自鏡錄》記載他說：「跣足清談，祖胸諧謔，居不愁寒暑，食不擇甘旨，使喚童僕，要水要茶。」這個和尚做得很是瀟灑，而且他要水要茶時可以使喚童僕，可見那時佛門也已經有了專門的事茶僧童。釋道悅的《續名僧傳》曾記錄說：「宋釋法瑤，姓楊氏，河東人……年垂懸車，飯所飲茶……年七十九。」這裡的懸車就是指七十高壽的意思。這個年齡的老和尚，每頓飯都要喝茶。從這些史料可知，當此時期，茶禪一味的風氣，亦已養成。

茶禪一味，人們往往上推至禪宗始祖菩提達摩，這位南北朝時期的外國傳教士，乃南天竺婆羅門人，據說曾在嵩山少林寺面壁九年。世傳其口嚼茶葉以驅困意，蓋由於坐禪中閉目靜思，極易睡著，所以坐禪中唯許飲茶。也有傳說，以為他打坐時每每欲昏昏睡去，一怒之下，割下眼皮擲之於地，竟然生出兩株茶樹，達摩口嚼茶葉，終於茶禪一味，修道入禪成功。

「諸惡莫作，眾善奉行，自淨其意，是諸佛教」。佛教的這一精神是和茶的精神相當一致的，茶作為一種極為親和也極為向善的飲料，與這樣一種信仰互為滲透，構成了茶禪一味的初相，應當說是相當投契的完滿結合了。

☕ 輕身換骨的仙漿瓊露

至於道家與茶的關係，更是水乳相融。茶的養生藥用功能與道家的吐故納新、養氣延年的思想相當契合，特別為有精神與信仰的訴求者所依賴。道得以與茶結緣，以茶養生，以茶助修行，故茶被視為輕身換骨的靈丹妙藥。

借托中國漢代東方朔所作的《神異記》記載了這樣一個故事：「餘姚人虞洪，入山採茗，遇一道士，牽三青牛，引洪至瀑布山，曰：『予丹丘子也。聞子善具飲，常思見惠。山中有大茗，可以相給，祈子他日有甌犧之餘，乞相遺也。』」因立奠祀。後常令家人入山，獲大茗焉。」

這裡敘述了一個長長的茶事鏈條，從茶的物質形態到精神品相，每個環節都被串了起來。這一頭是被仙人指點的大茶樹，那一頭是作為報恩的以茶奠祀的祭禮活動——茶就這樣深深地進入了人的精神生活。

道教中那些有關神仙鬼怪的豐富想像，此時也切入了茶的故事。在《廣陵耆老傳》

半日持杯潤綠花，茶禪一味享閑暇。

流行至北方上流階層的甘茗

中，記載了這樣一位神奇的老姥，說：「晉元帝時，有老姥每旦獨提一器茗，往市鬻之，市人競買，自旦至夕，其器不減。所得錢散路旁孤貧乞人，人或異之。州法曹縶之獄中，至夜，老姥執所鬻茗器，從獄牖中飛出。」此處說的是有一個老奶奶，每天獨自提著一桶茶水到集市上去賣，集市上的人搶著買茶水，從早到晚，怎麼賣那茶也不淺，掙來的錢她全施捨給窮人，大家都覺得此事奇怪。結果一天，老奶奶被法曹抓到監獄中去了。當天夜裡，老人家拎著茶桶，從窗口就飛了出去，誰也抓不著她了。這個神奇的故事，展示了鬻茶人的法力，茶被賦予了最仁慈善良的功效。

中國古代首部志怪小說集《搜神記》記載了另一個故事：「夏侯愷因疾死，宗人字苟奴，察見鬼神，見愷來收馬，並病其妻，著平上幘，單衣，入坐生時西壁大床，就人覓茶飲。」說的是一個名叫夏侯愷的人生病死了，結果被人發現戴著帽子，穿著單衣，坐在床上，見人就要茶喝。在這則故事裡，人間之茶已經穿越凡世，進入陰間鬼世界。無獨有偶，浙江磐安玉山古茶場是以兩晉道人許遜為茶神的，這裡流傳著這樣的民間傳說：每到市茶時節，夜半鬼來來買茶，手裡拿著冥鈔，賣茶人為了辨別人鬼，只得不停地敲鑼，當遇到鬼來買茶時，鑼便啞然無聲，鬼見之便遁走。這些有趣的怪力亂神之說，多少也從一個側面印證了那個時代道與茶之間的關係。

那個跌宕起伏的時代，茶事也隨之呈現出各種不同景象，它們自上而下，構成那個時代的茶文化初期。有關上流社會的茶事，我們可從皇家說起。

有個故事記載在史書《吳志·韋曜傳》中，說：「孫皓每饗宴，坐席無不率以七升為限。雖不盡入口，皆澆灌取盡，曜飲酒不過二升，皓初禮異，常為裁減，密賜茶荈以當酒。」說的是吳國大帝孫皓是個嗜酒的暴君，每次設宴坐席，座客至少飲酒七升，哪怕沒有喝進肚裡，也要亮杯以示喝了。如果喝不下或者不喝，都得拿人頭來換。但他當時有個寵愛的大臣韋曜，是個正派的士大夫，飲酒不過二升，孫皓就悄悄地賜了茶水以代酒。

以茶代酒，說明當時江南的飲茶習俗，已經在吳國宮廷裡流行了。我們從中亦可以得知，茶湯從外觀上看已可以假亂真，作為液體而取代酒。而以茶代酒的意義，已經超越了茶自身的物理功能，完全進入了文化層面。

宋《江氏家傳》記載說：「江統，字應元，遷愍懷太子洗馬，嘗上疏諫云：『今西園賣醯、麵、藍子、菜、茶之屬，虧敗國體。』」

江統任晉代愍懷太子洗馬之職時，曾經上疏規勸說：「現在您在西園賣醯、麵、藍子、菜和茶葉等東西，實在是敗壞國家的體統。」愍懷太子在太子宮中遊戲，玩盡花招，最後乾脆在後花園裡開起店來，其中買賣的貨物中，就包括了茶。可知當時茶已進入皇親貴冑之家，在宮中普遍飲用。

《宋錄》作為一部記錄南朝史實的著作，記載了一段很有意思的話，說：「新安王子鸞，鸞兄豫章王子尚，詣曇濟道人於八公山，道人設茶茗，子尚味之，曰：『此甘露也，何

服久有時輕俗骨，味新應早摘靈芽。

言茶茗！』」子鸞、子尚這兩兄弟都是皇帝的兒子，天下美味皆入口中，喝了名僧曇濟道人的茶，依然讚嘆說：我們喝的怎麼是茶呢，是天降的甘露啊！可見茶的滋味有多好。

讓人遭「水厄」的酪奴

士大夫與文人的飲茶也頗有意思。《世說新語》中記述魏晉人物言談軼事，其中提到一個不得志的人，用的是茶的例子，說：「任瞻，字育長，少時有令名。自過江失志，既下飲，問人云：『此為茶？為茗？』」覺人有怪色，乃自申明云：『向問飲為熱為冷耳。』」這段話說的是任瞻少年得志，自過江以後就很不得志了，有一次別人請他喝茶，他竟然少見多怪地問：這是茶還是茗？直到發現別人臉上有了怪色，才自我解嘲說：我不過是問這茶是熱還是冷的罷了。

王濛與「水厄」也是《世說新語》中一個著名的段子：「王濛好飲茶，人至輒命飲之，士大夫皆患之，每欲往候，必云『今日有水厄』。」此處說的是晉人司徒長史王濛，他特別喜歡茶，不僅自己一日數次地喝茶，而且有客人來，便一定要與客同飲。當時士大夫中大多還不習慣於飲茶，因此，去王濛家時大家總有些害怕，每次臨行前，就戲稱「今天又要遭水難了」。

王肅茗飲也是飲茶史上的著名範例。北魏人楊衒之所著《洛陽伽藍記》，記載南朝人

茶與茶人
22則茶的故事，
揭開茶的前世今生

王蕭向北魏稱降，剛來時，不習慣北方吃羊肉、酪漿的飲食，常以鯽魚羹為飯，渴則飲茗汁，一飲便是一斗。北魏首都洛陽的人均稱王蕭為「漏卮」，就是永遠裝不滿的容器。幾年後，北魏高祖皇帝設宴，宴席上王蕭食羊肉、酪漿甚多，高祖便問王蕭：「你覺得羊肉比起鯽魚羹來如何？」王蕭回答道：「魚雖不能和羊肉比美，但正是春蘭秋菊各有好處。只是茗湯（因為煮得不精緻）不中喝，只好給酪漿作奴僕了。」這個典故一傳開，茗汁因此便有了「酪奴」這樣一個貶意的別名。雖然如此，北朝還是有人羨慕王蕭的風采，有個叫劉鎬的官員就專門學習品茶。這段史料說明茗飲曾是南人時尚，北人起初並不接受茗飲，煮製方式也很粗陋，可以用來做升盛斗量，當屬牛飲，與後來細酌慢品的飲茶大異其趣。但後來人們還是接受了品茶，茶成為了中華各民族都熱愛的飲品。

文人筆下的茶事風貌

彷彿是歷史的餘數，卻構成了歷史不可或缺的一面。因那個歷史時期離當代遙遠，茶事較為稀罕，文人茶事在這一歷史時期，尤顯珍貴。

曾使洛陽紙貴、大名鼎鼎的西晉大文學家左思，他的〈嬌女詩〉以人入茶，尤其是將美少女與茶相匹配，堪稱「從來佳茗似佳人」的西晉版，讀來頗有趣味。「吾家有嬌女，皎皎頗白皙；小字為紈素，口齒自清歷……其姊字惠芳，眉目粲如畫……馳騖翔園林，果下皆

生摘……貪華風雨中，倏忽數百適……心為茶荈劇，吹噓對鼎鑣。」活潑的姑娘們對火爐煮茶一點也不陌生，歡喜地圍著茶爐吹火，詩人聲情並茂地描畫出了一千多年前那幅形象的茶事圖。

西晉詩人孫楚的〈出歌〉也極有特色：「茱萸出芳樹顛，鯉魚出洛水泉。白鹽出河東，美豉出魯淵。薑、桂、茶荈出巴蜀，椒、橘、木蘭出高山。蓼、蘇出溝渠，精、稗出中田。」這是一首介紹山川風物的詩歌，其中專門介紹了茶的原產地巴蜀，也是很珍貴的茶史料。

🫖 史上第一篇歌頌茶的〈荈賦〉

在這些飄散著茶香的字裡行間，有一篇特殊的散文，它便是杜育的〈荈賦〉。杜育為西晉人，字方叔，襄城鄧陵人，生年不詳，卒於晉懷帝永嘉五年，美風姿，有才藻，累遷國子祭酒，洛陽將陷，為敵兵所殺，著有文集二卷。

杜育寫過許多文學作品，但真正使他萬古流芳的則是這一曲〈荈賦〉。〈荈賦〉是中國也是世界歷史上第一篇以茶為主題、以美文歌頌茶的文學作品，我們在其中可以較為集中地領略到當時的茶文化品相。全文如下：

靈山惟嶽，奇產所鍾，瞻彼卷阿，實曰夕陽。

厥生荈草，彌谷被崗。

承豐壤之滋潤，受甘霖之霄降。

月惟初秋，農功少休。結偶同旅，是採是求。

水則岷方之注，把彼清流；器擇陶簡，出自東隅；

酌之以匏，取式「公劉」。

惟茲初成，沫沉華浮，煥如積雪，曄若春敷。

□□□□，白黃若虛。

調神和內，倦解慵除。

賦中所涉及的範圍已包括茶葉自生長至飲用的全部過程。由「靈山惟嶽」到「受甘霖之霄降」是寫茶葉的生長環境、態勢以及條件，自「月惟初秋」至「是採是求」描寫了儘管在初秋季節，茶農也不辭辛勞地結伴採茶的情景。接著寫到烹茶所用之水，「水則岷方之注」，岷山是長江與黃河的分水嶺，「岷方之注」被視為「清流」。所用茶具，無論精粗，則必須出自東方之器。「酌之以匏」，說的是飲茶用具，使用葫蘆剖開做的飲具，此一樣式來自「公劉」，而公劉則為古代周部落首領，是周文王的祖先、華夏農耕文化的開拓者。一切準備就緒，美妙的烹茶開始，烹出的茶湯「煥如積雪，曄

若春敷」，猶如春天開放的花木繁榮，品飲它的人們自然領略到了無比的美感，沉浸在妙不可言的精神享受之中。

那漫山遍野的茶樹，可不是靠野生就能夠連成片的，〈荈賦〉第一次寫到「彌谷被崗」的植茶規模，第一次寫到茶葉採掇的茶農狀態，第一次寫到器皿與茶湯的相應關係，第一次寫到「沫沉華浮」的茶湯特點。這四個「第一」，使〈荈賦〉在中國茶文化史上，具有了不可或缺的舉足輕重的地位。其描寫風物的生動形象、精緻細微、縝密周到，其文字的精確優美，都堪稱當世一流。

綜上所述，我們看到，文學家、詞賦家以茶激發文思，感悟茶性外化為詩賦言志；道學家以茶升清降濁，實踐茶從養生進入仙風道骨的修煉；清談家以玄學清談發展成佐茶會友；佛家以茶禪定入靜，明心見性。可以說，在中國飲茶史上，此一階段的人與茶之間的精神關係，是最為深邃而玄妙的。

金罍曹

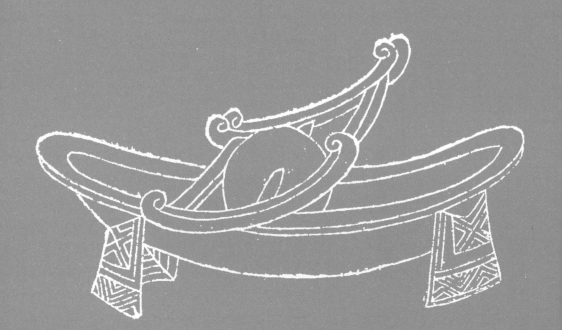

柔亦不茹剛亦不吐圓
機運用一皆有法使強
梗者不得殊軌亂轍豈
不戁與

金法曹

茶碾，金屬製，用以將茶碾成細末。

柔亦不茹，剛亦不吐，
圓機運用，一皆有法，
使強梗者不得殊軌亂轍，
豈不韙與。

05

關於茶的「素」精神

用一個字或許就可以歸納茶的人文特性：
茶的內在特性就是它的「素」，茶的特質，就是茶的「素」精神。

自漢而起的飲茶習俗，至三國、兩晉、南北朝，此時玄學興起，儒學家、道學家、清談家相洽相融，各取所需。儒生飲茶而精行儉德，文士品茶清談玄學，道人視茶為仙露，僧侶吃茶以靜心修行。就這樣，茶進入了人們的信仰領域，呈現出了更為深刻的茶文化精神內涵。

🍵 陸納杖侄護素業的故事

有一個關於茶的故事非常有名，是關於茶的廉潔精神的。說的是中國的兩晉時期，出了一些行事做派上完全對立的豪門貴族，他們中有的人以奢侈為時尚，怎麼奢侈怎麼來。而

此一時期貴族中還有一批儒家學說的踐行者們，則承繼春秋末期晏子的茶性儉精神，以茶養廉，以對抗同時期的奢靡之風。這個故事的典型例子，便要算是「陸納杖侄」了。

說起這個陸納，也是一個卓有聲名的東晉大貴族，史書上說他是「少有清操，貞厲絕俗」，是個嚴肅正派的慎獨之人。一路做官上去，人們對他的態度用一個詞形容，叫作「雅敬重之」。因此，他就那麼累遷，從黃門侍郎，直到尚書吏部郎，也算是中央主管人事部門中的重要官員。官員下派時，他就到江南做了吳興太守。

他在吳興做官做成什麼樣，我們具體不清楚，只知道他做官是不受俸祿的，光幹活不要錢。他回中央部門去時，手下人問他需要幾條船，他說：沒有行裝，一條載人的船就夠了，船要開了，他一看船上還有些東西，就只選了被子和身上要穿的衣服，其餘的全部還給公家。

這個杖侄的故事，就發生在他當吳興太守的那個時期。

《晉中興書》記載說：「陸納為吳興太守時，衛將軍謝安嘗欲詣納，納兄子俶怪納無所備，不敢問之。乃私蓄十數人饌。安既至，所設唯茶果而已。俶遂陳盛饌，珍羞必具。及安去，納杖俶四十，云：『汝既不能光益叔父，奈何穢吾素業。』」

這段記載是說，陸納在當地方官員吳興太守時，大名鼎鼎的江左第一風流丞相謝安要去拜訪他。謝安也是個頂級大貴族，又是一人之下萬人之上的丞相，他來了也沒個接待方案，陸納的侄兒陸俶就著急了，又不敢問叔叔怎麼辦，悄悄地就備了一桌子山珍海味。果不其然，謝安一到，陸納就端上了清茶加果點，接待貴賓。侄兒這才一招手，「珍羞必具」，全

了。陸納看在眼裡，不動聲色。等謝安一走，立刻聲色俱厲，上板子，「杖俶四十」，那架勢我看和《紅樓夢》中的賈政打寶玉也差不多。這四十大板，要是認真打，真能把人給打死的，而且邊打陸納還邊怒斥說：「你已經不能夠為我添光加彩了，為什麼還要來玷汙我的素業。」

這個掌故裡面出現了一個關鍵詞——素，這個「素」字，和茶緊密地聯繫在一起。其實，用一個字或許就可以歸納茶的人文特性：茶的內在特性就是它的「素」，茶的特質，就是茶的「素」精神。

一個象徵美好本質與本性的字眼

何為「素」？從漢字的解析看，素本是一個會意字，小篆字形。上部是個「垂」，下部是個「糸」。糸，就是絲的意思。上下加起來，是說織物光潤則易於下垂。它的本義，就是沒有染色的絲綢，也就是本白色。我們從古代許多詩文中可以看到同義的描述：如《禮記·檀弓》中的「素服哭於庫門之外」；如中國古詩〈孔雀東南飛〉中的「十三能織素，十四學裁衣」。絲綢的功能往外延伸，就不再僅僅為衣，更被用作寫字的絲綢或紙張，又延伸指用絹

小篆體的「素」

帛紙張寫的書籍或信件，如古樂府中的〈飲馬長城窟行〉說：「客從遠方來，遺我雙鯉魚。

呼兒烹鯉魚，中有尺素書。」

「素」是有顏色的，白色，雪白色。素練就是白色的熟絹，素車就是以白土塗飾的

車。元代的關漢卿在《竇娥冤》中寫道：「要什麼素車白馬，斷送出古陌荒阡。」

「素」這種色澤象徵著少，甚或沒有。比如素紙，就是沒有寫過字的紙；素衣將敝，

比喻人處境艱難，生活困苦。比如寒素，就是身份低微的意思。《三國志·賈詡傳》記載文

帝使人問詡自固之術，詡曰：「願將軍恢崇德度，躬素士之業，朝夕孜孜，不違子道，如此

而已。」這裡的「素士」就是布衣之士，也就是貧寒的讀書人；素門就是與世族豪門相對的

清寒之家；素面朝天就是不加妝飾而去面見天子。由此字意延伸，「素」終於被賦予了這樣

一種品質：帶根本性的物質或構成事物的基本成分。

比如「素懷」，在這裡的意思就是「本心」；又比如「元素」，即構成物質的基本成

分；比如「因素」，即構成事物的本質成分；比如「要素」，即構成事物的必要因素。而漸

漸地，「素」這種本色又在精神上被美化了，用來象徵美好的本質，或者本性。在《文選·

張華·勵志詩》中，詩曰：「如彼梓材，弗勤丹漆，雖勞樸斲，終負素質。」歌頌梓這種樹

材，不需要華麗的外表裝飾，又經歷著人間磨難，但始終保持著與生俱來的高貴品質。而在

唐代劉禹錫的〈陋室銘〉中，有一段「談笑有鴻儒，往來無白丁。可以調素琴，閱金經」

的敘述，其「素琴」，正是不加裝飾的質樸的情懷象徵。宋代司馬光的〈訓儉示康〉則說：

「眾人皆以奢靡為榮，吾心獨以儉素為美。」這裡，「素」直接與「美」結合在了一起。

一個純粹、堅守、節制的字眼

「素」又在本質的基礎上，引申出「固本、不移，堅守」的意思。比如素故、素情、素結、素舊，都是老朋友、老感情的意思。唐代韋應物的詩〈慈恩伽藍清會〉說：「素友俱薄世，屢招清景賞。」這個「素友」就是老友、舊友之意。又如素守，就是平素的操守；素抱就是平素的志趣和抱負；素衷就是平素的心意；素懷就是平素的情懷。中國人有「抱朴懷素」之說，道家由此出了一個煉丹家抱朴子，佛家中由此出了一個書法家懷素。

「素」是一個充滿節制的字眼，內儉，含蓄，止禁，大概正因為如此，素相對於葷，代表了蔬菜瓜果等副食。如《墨子·辭過篇》中便說：「古之民未知為飲食時，素食而分處。」

只有當我們對「素」有了一個相對完整的認識，才能夠理解「陸納杖侄」這段茶之掌故中的茶意。這段掌故中出現了兩個「素」：一為明素，即「素果」；一為暗素，即「茶果」。所謂「素果」，就是指有王者之道而無王者之位的人。漢代王充在《論衡》中說：「孔子作《春秋》以示王意，然則孔子之《春秋》，素王之業也；諸子之傳書，素相之事也。」王充在這裡，把孔子著《春秋》的事業，當作雖沒有王者之位卻在行王者之道的偉業，而陸納在此也以為自己的事業是和孔子著《春秋》一樣偉大的。對謝安這樣被後人稱為江左風流丞相的人，只有設上茶果，才配得上他的接待風格，顯

山木剪裁青玉色，茶甌問答素馨香。

足以待客、祭祀的素潔之物

我們可以從「素業」這個概念中，推理出晉代儒家學說對中國人的核心教化作用。實際上，以陸納為代表的中華茶人，是把客來敬茶當作最為重要的中華茶禮來實踐的。以茶為敬意，已成為那個時代的風尚。兩晉時期有個名叫弘君舉的人寫過一篇〈食檄〉的茶餐食單，其中明確記載：「寒溫既畢，應下霜華之茗……」意思是說：客來寒暄之後，應該用鮮美的茶來敬客。與陸納同時期還有一個著名的歷史人物桓溫，也是一個客來敬茶的實踐者。

《晉書》記載他說：「桓溫為揚州牧，性儉，每宴飲，唯下七奠柈茶果而已。」說的是揚州太守桓溫性情儉樸，每次宴飲客人，只設七個盤子的茶食。桓溫曾離帝位一步之遙，終究未篡。性儉之人，以茶養廉，培養克制自己的能力。在欲望翻騰衝動之時，這一步終究沒有邁出去，也算是品茶人中的一個典型人物吧。

這種在人間以茶為敬的習俗，甚至也被帶往了另一個世界。古代中國人把死後的世界看作一個人間生活的翻版，以為人間一切所需皆在冥間再現。所以下葬時會把模擬的穀倉、牛羊，甚至房子和場院都一併帶走。茶亦成為他們不可或缺的潔物。

如果說，以茶祭祀之禮從周代已經開始，那麼，茶到兩晉之後的南北朝時代已經成為公認的祭品。公元四九三年，南齊永明十一年農曆七月，南齊世祖武皇帝蕭賾崩，遺詔說：「我靈座上慎勿以牲為祭，但設餅果、茶飲、乾飯、酒脯而已。天下貴賤，咸同此制。」這裡說要以茶為祭品，與其說是皇帝的節儉，不如說是奉行佛教的皇帝認為，茶是高潔的飲料，配得上他死後享用。所以特別要囑咐靈床上不能少了茶飲。

可以說，中華民族就是從那個時代開始，將茶納入了生活禮儀，客來敬茶就這樣被世代相傳，成為悠久而又鮮活的文化遺產，源遠流長，直至今日。

寒夜客來茶當酒，竹爐湯沸火初紅。

06

陸羽是怎樣找到顧渚的

唐時的顧渚山，早已經在那裡默默等待著陸羽了。

一座山會因為一個人而誕生，雖然這座山早已存在。

龍蓋寺外的無名棄嬰

公元七三三年，朝代為唐，年號為開元，干支為癸酉，有一個嬰兒降臨在盛唐的末期。再過二十三年，李氏王朝就將盛極而衰，開始走下坡路了，但它的統治者顯然沒有那種亂世將臨的準備──玄宗在梨園與美人敲著檀板，《霓裳羽衣舞》正在醞釀之中，而中國版圖上所有的文人都在苦吟高歌，出口成章。那年，杜甫二十出頭，而李白則剛過三十，他們都在虔誠並近乎痴迷地渴望得到朝廷的承認──那是個幾乎沒有一個詩人不想「修身齊家治國平天下」的時代，所以杜甫「會當凌絕頂，一覽眾山小」，李白則「仰天大笑出門去，我輩豈是蓬蒿人」。有誰想到，那個剛剛出生的後來被人喚作陸羽的嬰兒，有朝一日會反其道

陸羽像

而行之，徜徉湖光山色，事茶終其一生。

陸羽的後半生雖然與江南的顧渚茶山生死相依，但出生時，他卻被人遺棄在荆楚之地湖北天門龍蓋寺外的湖畔。因此我們完全可以這樣定論：如果說他的歸宿是山的話，他的出世則與水息息相關。

他的出生涉及兩個版本的記載，而他的名字則與水有關。雖然《新唐書‧隱逸》的〈陸羽傳〉中說他「不知所生」，身世神祕，但出身貧賤甚至赤貧，這一點還是可以肯定的。因為兩條記載都認定他是一個棄兒，不過年齡上相差了三歲而已。這兩條記載都提到了一個僧人，那便是陸羽的師父智積禪師。第一條說智積清晨到他所在的天門龍蓋寺外的西湖邊散步，聽到有雁叫之聲，循聲暗問，竟然有數隻大雁正用翅膀圍護著一個嬰兒，於是善心大發，把他抱回寺中收養。另一條說是陸羽長到三歲了，瘦得皮包骨頭，孤苦伶仃地被人扔在龍蓋寺外，智積見了不忍心，就把這孩子撿回來了。

還是陸羽自己的傳記中說得好：陸子，名羽，字鴻漸，不知何許人。這個「不知何許人」，真是道盡人間辛酸，卻又不亢不卑，盡顯茶人尊嚴。實際上，他已經暗示了那種一生下來就有數隻大雁護著他的傳說的不可信，但又無法找到其生身父母家族真實的來龍去脈。對所有人而言最簡單的不言而喻的事情，對他，則成了邈不可及之事。罷了，「不知何許人」，五個字，便俱往矣。

棄兒無名，長大後取來《易經》占卦，卜得了一個「蹇」卦，又變為「漸」卦。卦辭這樣說：鴻漸於陸，其羽可用為儀。這裡的「鴻」，就是大雁的意思。而「漸」，則是慢慢

陸雁鴻棲羽作儀，孤兒誤裰佛門衣。

的意思。《周易‧漸卦正義》中說：凡物有變移，徐而不速，謂之漸。這裡的「陸」，就是水流滲而出的陸地。整句話的意思是說：鴻雁徐徐地降落在臨水的岸畔，牠那美麗的羽毛顯示了牠高貴的氣質。瞧，這是一個多麼美好的卦，一個多麼美好的形象。這個卦裡能用的字都被用來作為這個孩子的名字了。孩子在岸邊被發現，就姓了「陸」，他要成為一個儀態萬方之人，所以取名為「羽」，大雁緩緩飛來，「鴻漸」也不能放棄，就拿來作了字。

🖌 茶水雙絕的顧渚山

這個姓名的表面看不出這個孩子與茶和江南的關係，但我們也可以說這裡是有一種暗喻的——顧渚山，正是一座被水流滲而出的陸地上的丘陵山岡。其實陸羽的童年時代和湖州顧渚山沒有一點兒聯繫，他後來走向顧渚山，是有著其深刻而又單純的心路歷程的。

而唐時的顧渚山，早已經在那裡默默等待著陸羽了。我們在這兩者的關係中將看到這樣一種詮釋——一座山會因為一個人而誕生，雖然這座山早已存在。

顧渚山在湖州長興，從大的地理環境上看，它屬於長江流域的太湖流域，是最適合人類居住的地方。從長江上游的四川巴山開始，沿江東下，經過武漢、九江，就到了下游的太湖流域。這裡的氣候、降雨量和土質，都是最適合茶葉生長的。而顧渚山的具體位置，則在吳根越角的浙北——浙江、江蘇和安徽的三省交界地帶。這裡，天目山的餘脈從西南延伸

過來，緩緩地漸入太湖之中，顧渚山就是這將入未入水中的天目山餘脈的最尾端。而西北方向，則樹起了一座由啄木嶺、黃龍頭、懸腳嶺構成的天然屏嶂。顧渚山海拔雖然只有五百多米，但在杭嘉湖平原上，那就是拔地而起的高山了。這一組山峰向東南方向緩緩地伸展過來，一直抵達到濱湖平原。

顧渚山有一條金沙溪，溪澗兩側石壁峭立，亂石飛滾，茶生其間，尤為絕品。這茶與水，就構成了顧渚山的雙絕。

顧渚山的茶，千萬年默默生長，直到唐代。遙遠的湖北竟陵，那長江上游的一座並不算名山大寺的龍蓋寺裡面，棄兒出身的小僕人陸羽正在為智積禪師煮茶，我們不知道他喝過的茶中，有沒有來自江南顧渚山的茶。我們只知道，童年時代開始，陸羽的天性與佛院就顯然已經有了剪不斷理還亂的關係，這種關係以茶為載體，貫穿了他凄涼、豐富、寂寞而又輝煌的一生。

唐代湖州刺史張文規曾說：大澗中流，亂

🍵 從茶童到伶人的經歷

被僧人所救而抱養成人，並在寺院裡長大的孩子，又成為一個僧人，這實在是太天經地義了，國清寺的拾得和尚就是其中一例。倒是如陸羽這樣，小小年紀就拒不剃度出家的人，世所罕見。從陸羽的自傳中看，陸羽的不肯出家來自他對儒家學說的信仰，他認為自己沒有

父母可以孝順已經非常不幸了，如果再出家，沒有後人，豈非和「不孝有三無後為大」的儒家傳統更加背道而馳？因此，他是死活也不能削髮的。

這當然是陸羽成人之後對他當年真實想法的提高總結。然而在我們看來，陸羽由於棄兒的身分，又加上天資聰慧、天性敏感，使他對人世間的親情有著強烈的嚮往。而在寺院裡，一個求知欲過於強烈的棄兒，肯定不如一個愚鈍、憨厚的孩子來得讓人喜歡。智積選擇陸羽做他的茶童，也說明他知道陸羽的聰明，因為煮茶是個很講究的、極有分寸感的過程，需要心靈的高度聰慧。對陸羽，智積或許還會有更高的目標，沒想到到了剃度年齡，陸羽居然不同意。智積的暴怒是可以理解的，也許是愛之深恨之切吧，這才讓他去放牛。才十歲的孩子，要讓他通過繁重的體力勞動，去悟出人生的空，結果卻適得其反。對陸羽而言，掃寺地也好，清僧廁也好，修牆也好，養一百二十頭牛也好，不但沒有能夠馴服他，還讓他越發憤怒和反抗。這樣，又招致更大的壓迫，經常被打得皮開肉綻。

我不太清楚陸羽遭受毒打，究竟是智積本人還是智積手下人幹的。因為連棍子和荊條都打斷了，智積的形象，也就從當年的救命恩人變成催命鬼了吧。不管是不是智積親自動手，總之應該是在他默許之下的，因此，陸羽不跑也是實在不行了。我在想，即便這時候陸羽同意做和尚，智積也已經傷了心了吧，對這樣一個有慧無根的孩子，智積也只有放棄了。

所以，陸羽十二歲那年，逃離了龍蓋寺跑到戲班子裡學戲，做伶人，智積才沒有再為難他。

否則，要抓他回來，也不是沒有可能的。

陸羽是個合格的伶人嗎？從容貌上看，陸羽非白馬王子；從天分上看，他還口吃。這

候開始，他就開始詩文生涯了。

樣一個孩子要演主要角色是不可能的，所以在戲班子裡，他只能演丑角，演木偶戲。從這時

受失意高宦的賞識提攜

儘管陸羽在寺院放牛時，就已經進入了自學階段，但真正與文人交往，應該是在他十三歲時李齊物到竟陵當太守那年。陸羽應該是在一次演出期間與太守相識的，當時的縣令要陸羽所在的那個戲班子為太守洗塵演出，結果太守慧眼識人，一下子就看出了陸羽非等閒之輩。

我們甚至可以猜測陸羽為太守煮茶時二人一問一答的情景，李齊物慧眼識得這個不同凡響的天才兒童，撿起了這粒掩埋在紅塵中的明珠。李齊物是陸羽自學生涯中第一個可以稱之為先生的人，並且陸羽的戲班生涯也因李齊物的出現而結束，他被太守送到了天門山的鄒夫子學館處讀書。在那裡，陸羽安安心心地讀了五年書，同時也為鄒夫子當茶童，直到崔國輔被貶為竟陵司馬。

那年陸羽十八歲了，躬別鄒夫子時他風華正茂，而崔國輔則已經六十四歲了，幾十年宦遊生涯，想必看透了人生的多面，所以，這一老一少反倒結成忘年交。我們只要略作研究，就會發現，陸羽性格雖然急躁，但真正與他犯沖的，好像只有他的救命恩人智積。而後

一生為墨客，幾世作茶仙。

來與他交往的士大夫、官人，都與他有著很深的友情，想來這是離不開茶的吧。

陸羽在崔國輔處待了三年，史書記載他們在一起品茶、鑒水、談詩論文，每日都開心得很。可是在我想來，如果要說崔國輔收了一個學生，他自己是政府官員，也不是鄒夫子這樣的身分，顯然說不上名正言順；但也不能說崔國輔雇了一位茶侍者，因為他們之間的關係遠遠超過了主人和僕人的那種關係。另外，陸羽離開崔國輔的時候，崔國輔也沒有利用他的官場關係為陸羽謀得一官半職，同時，也沒有史書記載說陸羽要考科舉。相反，崔國輔在送陸羽上路時，還送他白驢、烏牛、文槐書函等。可見他們之間的那種關係，並不等同於主僕。恰當的說法，陸羽算是他的一個比較親密的門客吧，所以三年之後，陸羽離開他時，他還資助了陸羽不少資金。

那已經是唐天寶十三年的事情了，陸羽正式開始了他的遠行，他這次是要到巴山、川陝去。那年陸羽二十一歲，顯然是熱愛茶的，但我不知道他有沒有下了終身事茶的決心，而他的人生觀和價值觀，則已經在那個時候初步形成了。無論如何，童年時代十二年的寺廟生活，以後戲班子的流浪生活和再後來他接觸到的那些失意高官，對他是有著深刻影響的。而在這期間，始終沒有離開他的，應該是茶吧。

🍃 亂世流離中的莫逆之交

如果沒有「安史之亂」，陸羽未必能夠成為「茶聖」，因為我們並不真正知道青年陸羽當年除了茶事之外，還有沒有別的夢想，甚至有可能連陸羽自己也不能夠完全清楚自己的選擇。所以他除了茶事之外，也寫了許許多多的詩文。公元七五五年的夏天他是在故鄉竟陵度過的，他在離城六十里處的一個名叫東岡的小村子裡定居，整理出遊所得，開始醞釀寫一部茶的專著。但「安史之亂」使青年陸羽成了成千上萬的難民中的一個，隨著滾滾難民潮，他南逃渡過長江，陸羽的信仰又進入了一個激烈碰撞的年代。

《茶經》中的大量茶事資料，正是在那個時候收集的。我們可以想像這樣一個孑然一身的青年，孤苦伶仃地被拋在公元八世紀那個盛唐以來的歷史轉折點上，那個兵荒馬亂的年代。他離顧渚山已經很近了，在那裡，他結識了一位莫逆之交皇甫冉。接著，陸羽就開始對這個世界發出巨大的疑問，並且會對以往所接受過的一切教育，包括童年在寺院受到的教育進行一番重新梳理。他對安詳和平的佛教勢必會有一番反思，因此也會對那個從小就渴望離開的地方重新有了回歸的熱情。

正是帶著這樣一種人生姿態，公元七五七年，陸羽二十四歲那年，來到了太湖之濱的無錫。他離顧渚山已經很近了，在那裡，他結識了一位莫逆之交皇甫冉。接著，陸羽就開始環著太湖南遊，穿行在顧渚之間，那裡，一位生死之交在虛席以待，他就是謝靈運的第十世孫唐代名詩僧釋皎然。

皎然比陸羽大十三歲，與陸羽相遇時也尚未到四十。雖為文豪世家子弟，到他這一代，家業也已經僅剩得廢田故陂。他早年儒釋道都學過，「安史之亂」後，也就一心一意地進入了佛門，一邊讀經，一邊寫詩了。他一生雖也遊歷，但大部分時間是住在湖州杼山的妙

俗人多泛酒，誰解助茶香？

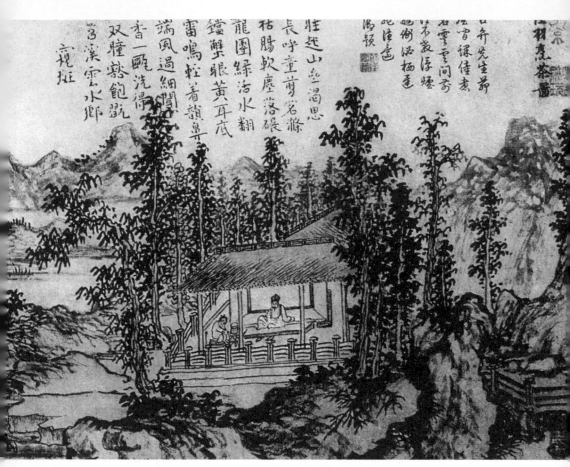

元 趙原〈陸羽烹茶圖〉（局部）

喜寺，直到七九二年去世。

青年陸羽和皎然之間的那種關係，顯然滿足了他的幾個層面的需要：一是品茶論道；二是談禪說經；三是詩文唱和；四是徜徉湖山。最後我們甚至可以猜測，這裡面也有著陸羽回到童年的需要。在以後的幾十年中，有一位亦兄亦父、亦師亦友的皎然始終相伴身邊，對一個無家可歸、寄人籬下的棄兒而言，這是怎樣的慰藉。陸羽到湖州之前，生活漂泊不定，這裡三年，那裡兩年，直到遇見皎然。陸羽雖然以後也曾出遊四方，但大體上沒有離開過湖州顧渚山附近，我認為有皎然的妙喜寺在，是重要原因。

起初，陸羽就住在皎然的寺中，因此還結識了一大批朋友：比如寫「慈母手中線，遊子身上衣」的湖州德清人孟郊，比如寫「西塞山前白鷺飛」的漁父詩人張志和，比如女道士李冶，皇甫冉、皇甫曾兄弟當然在朋友之冊，還有劉長卿、靈澈等人。公元七六○年，陸羽結廬苕溪，開始隱居生活，這其中，皎然依然是他最親密的朋友。陸羽常常外出事茶，皎然因訪他而不得，寫過一些詩章，有一篇就叫〈尋陸鴻漸不遇〉：「扣門無犬吠，欲去問西家。報道山中去，歸來每日斜。」還有一首詩這樣寫道：「太湖東西路，吳主古山前。所思不可見，歸鴻自翩翩。」

人們一般認為《茶經》初稿就是在七六○年至七六五年間在湖州完成的，《茶經》的完成使當時才三十二歲的陸羽名聲大噪。可以說，直到這時候，陸羽才真正躋身高士名僧，且毫不遜色了。而他穿梭其間的顧渚山，自然也因茶的優良，從此使世人刮目相看。

🚣 實地考察成就的《茶經》

就在《茶經》成書之際，陸羽曾經來到長興與宜興交界的啄木嶺下考察茶葉。恰逢當時的毗陵（今日常州）太守、御史大夫李棲筠來到此地督造陽羨貢茶，並且為完成不了任務而發愁。巧得很，這時有個山僧送上了顧渚山的茶，李棲筠知道陸羽是位茶學專家，就向陸羽請教。陸羽品嘗之後，明確地告訴李太守說：此茶芳香甘辣，冠於他境，可薦於上。李太守在茶葉方面，可以說唯陸羽是從，當即決定，陽羨茶與顧渚茶一起上貢，果然獲得好評。

陸羽由此實踐，又得出茶之真諦一種，於是便在《茶經·八之出》裡加上這一條：浙西以湖州為上，常州次之，湖州生長城縣（今長興）顧渚山谷。

正是在那次的茶事考察中，陸羽在翻過啄木嶺後，再一次來到了顧渚山。這一次他做了長期考察的準備，乾脆在顧渚山麓租種了一片茶園，親自品第茶之真味。他跑遍了顧渚山周圍的茶坡，在《茶經》中提到的地名就有烏瞻山、青峴嶺、懸腳嶺、啄木嶺、鳳亭山、伏翼閣及飛雲、曲水二寺。他在顧渚山的辛苦考察頗有收獲，因此才有可能在《茶經·一之源》中得出著名的「紫者上，綠者次；筍者上，芽者次；葉卷上，葉舒次」的判斷，並且在公元七七〇年參與貢茶的製作，親自命名顧渚山茶為「紫筍茶」，連同金沙泉之水一起推薦給當時的聖上，茶、水並列為貢品。

關於顧渚山的茶事，陸羽還寫過兩篇〈顧渚山記〉，其中專門談到顧渚山的貢茶是怎

麼來的。實際上，正是從大曆五年也就是公元七七〇年開始，每年立春，湖、常兩州的刺史就親自到顧渚山來督茶，雅稱「修貢」，立春後四十五日入山，要到穀雨後方能出來。

修貢也是要有設施的，由此，公元七七〇年，人們在顧渚山上建了三十幾間草舍，歷史上第一座皇家茶廠——貢茶院誕生。在金沙泉附近又建亭五座，時役三萬，工匠千餘，春來可謂盛況空前，遊人聞訊紛至沓來，歌舞活動也日夜展開，詩人們紛紛吟誦著這裡的春天和茶，以及那些採茶的故事。顧渚山的春天，實在就像是唐代一年一度的茶文化節。在顧渚山「修貢」的傳統，在唐代一直延續了八十多年，上貢茶的傳統，一直保留到明代。

孕育貢茶的心靈原鄉

又有理論，又有實踐，又有《茶經》，又有紫筍茶，陸羽與顧渚山的關係，到達了最輝煌的頂峰。當年剛到顧渚山之時他有過的那種獨行山間、以杖擊樹、號哭山野的時期，不知道有沒有過去。總之，我們接下去看到的那個陸羽，在顧渚山得到了高度的禮遇。公元七七二年，大書法家顏真卿到湖州出任刺史，後有研究者認為集結在他身邊的士子高僧成立了一個飲茶團體，經常出入於顧渚山間。在我看來，他們倒更像是一個作家協會，每次集會卻又少不了詩茶。顏真卿對陸羽的刮目相看，是有史料證明的。他到任一年之後就開始編修一部巨著《韻海鏡源》，規模大到足有三百六十卷，編書的江東名士多達五十餘人，陸羽位

紫筍香浮陽羨雨，玉笙聲沸惠山泉。

列第三，基本上就相當於一個副主編吧。這部巨著到公元七七七年完成，獻給了朝廷。

就在修書的同時，這個文人團體相會於杼山，建亭紀念。因為是癸丑歲，十月癸卯，朔二十一日癸亥，陸羽給亭取了一個意味深長的名字：三癸亭。這個亭現在重新恢復了，許多茶人都把那裡當作茶文化的祖庭。

在皎然的資助下，陸羽於公元七八〇年將《茶經》付梓。作為大茶人，陸羽得到了上上下下的一致認可和高度評價，由於名氣太大，皇帝不可能不來過問了，於是給了他一個「太子文學」的頭銜，讓他當太子的老師。陸羽這時候已經有底氣拒絕皇帝了，於是皇帝再給他加碼，又改任為「太常寺太祝」，陸羽當然還是不去的，他已經在顧渚山深深地扎下了根。

雖然他以後還是周遊四方茶鄉，但因為有了湖州，有了顧渚山，他來去自主，心情大概還是閑適的吧。公元八〇四年，他辭世於湖州青塘別業，終年七十二歲，生前好友把他葬在妙喜寺旁，好友皎然墓側。

顧渚山就在不遠處守護著他，就這樣，他與顧渚山合二而一，也成了一座山。

后轉連

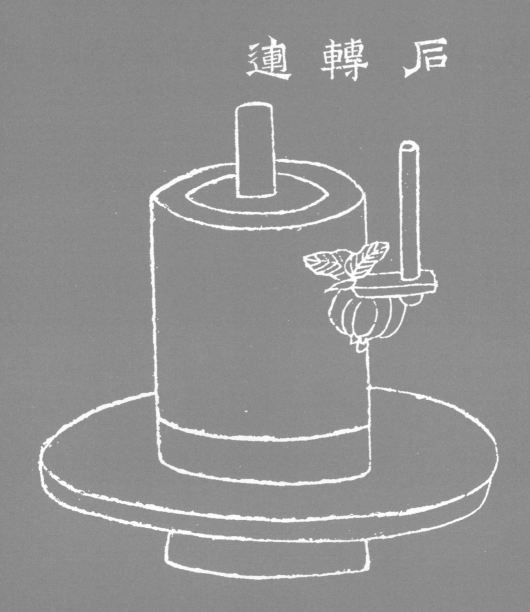

抱堅質懷直心啖嚅英華
周行不怠幹摘山之利操
淸權之重循環自常不捨
正而適他雖沒齒無怨言

石轉運

茶磨，石製，用以研磨茶粉。

抱堅質，懷直心，
啖嚅英華，周行不怠，
幹摘山之利，操漕權之重，
循環自常，不捨正而適他，
雖沒齒無怨言。

07

〈蘭亭集序〉真跡是如何消亡的

一幅書法，引發一場陰謀，成就了史上第一幅茶畫〈蕭翼賺蘭亭圖〉。

〈蘭亭集序〉從酒開始，以茶而終。

茶沒有能力保護偉大藝術作品的留存，竟然做了這樣一種美的消亡的見證⋯⋯

一樁陰謀的經典複述

蘭亭的流觴，在曲水中散漫而猖狂，不能想像那杯中盛的不是酒。然而，文士的放達，是有酒也有茶的，即便從酒開始，也可以緣茶而結。因為有酒，王羲之揮筆寫下了〈蘭亭集序〉；因為無茶，從此再無此天書。那是酒在作用於藝術啊。

王羲之七代之後，家傳的無價之寶離開了王族的血脈智永，到了智永的徒弟辯才之手，茶事中的一樁天大的陰謀，就此開始。

我們以往說到茶之雅，往往要用「琴棋書畫詩酒茶」這個大詞組，現在我們要聽到的這個千年前的茶事，其中有茶，有畫，又有書。

一則拋磚引玉的計謀

歷史上發生的許多戲劇性極強的歷史事件，被後人總結，抽象成客觀規律。蕭翼騙取〈蘭亭集序〉的過程，在中國人總結的「三十六計」中，被放在「拋磚引玉」這個計謀中。

故事從唐人何延之的〈蘭亭記〉中來，其中的蕭翼，仔細想想，基本上就是個雅賊。

但若推家世，他是不得了的皇孫，也是南北朝時期梁元帝蕭繹的曾孫。南朝蕭氏，除了爭奪天下當皇帝，對文學藝術，也是有著超乎常人的狂熱的。著名的昭明太子蕭統，就出在他們這個家族。所以蕭翼的賺「蘭亭」，除了奉天子之命，與個人的興趣喜好，也不能說毫無關聯。

都知道李世民晚年特別喜好書法，尤其喜好王羲之的書法。這點我隨著年齡增長，漸漸理解。不說一千多年前，今天的大老們，也沒有幾個不喜歡書法的。

提及唐代茶事，必搬出史上第一幅茶畫〈蕭翼賺蘭亭圖〉，這是閻立本的作品，亦是一個陰謀的經典複述。茶人眼中皆茶，難免放下陰謀不表，專心在茶，以為此畫正是中國乃至世界歷史上第一幅表現茶文化的開山之作。書家不然，滿眼皆書，便以為此乃表現神品消亡的一個力證。畫家又不然，布局、著色、人物……總之，王羲之泉下有知，當再書一篇〈後蘭亭集序〉了。

李世民聽說越州辯才處有〈蘭亭集序〉真跡，便數次派人下江南，與老和尚商榷，都被這八十多歲的老僧給擋回去了，理由是兵荒馬亂，寶物離散，不知所終。

按說普天之下，莫非王土，皇帝要什麼，你就得給什麼，辯才不給，是有著越人的骨氣的，也算是得了師父智永的真傳。而李世民貴為皇帝，兄弟都被他殺了兩個，還在乎一個草民山僧？但他沒有這樣做，也是文事不宜武做吧。

但不宜武做，不是不做，文事可以文做，於是蕭翼才粉墨登場，千古留名。

在此之前，蕭翼在李世民眼中，未必有多少分量。好在有尚書左僕射房玄齡的推薦，說有個前朝的皇孫，現在在魏州，特別有才藝，而且多權謀，你用他，不怕寶貝不到手。

天子這才召見了蕭翼。我想蕭翼原來窩在那個魏州，也是有著鴻鵠之志的，好不容易有一機遇，雖不是治國平天下，也是皇帝的心頭大事，做好了一樣名垂青史。於是主動出主意，先是讓皇帝給他幾通二王的雜帖，然後再請求皇帝讓他打扮成一個落魄的山東書生。這就是「拋磚引玉」中的磚。

磚，不僅僅是幾通雜帖，還包括蕭翼這個人。玉，也不僅僅是〈蘭亭集序〉，還有人心——辯才這個人的惻隱之心。蕭翼選一個寒暮時刻，著布衣，做潦倒而不甘自暴自棄狀，做萬里求生求學狀，做浪跡天涯狀，進了辯才的寺院。看官仔細，這個故事，發展到這裡，近乎「農夫與蛇」了。

竹下忘言對紫茶，全勝羽客醉流霞。

一個以機心騙禪心的故事

那是精心的設計。蕭翼進了寺廟，觀寺中壁畫，迂迴側擊，三轉兩轉，到了辯才的寺院門口。您想，都點燈吃飯的時候了，一個書生在寺廟裡轉來轉去、無家可歸，出家人能不動心嗎？一動凡心，全盤皆輸，出家人千不該萬不該地就多了一句嘴：何處檀越？

就這一句話，完了，辯才禪心再深，也鬥不過蕭翼的機心了。

蕭翼給自己的身分定了一個位，正經職業是賣蠶種的，業餘愛好書法，這樣走近辯才，是最容易的啊，因為高下過於懸殊的身分，往往特別容易建立深厚的友情。比如王熙鳳，到頭來託孤，還不是託到劉姥姥？所以以後的故事我就不多說了。總之，騙術也說不上高明，無非是辯才覺得這賣蠶種的小販雖有幾張雜帖，到底還沒有見過真貨，我就讓他開開眼。辯才從那房梁上請下了寶帖，此一番走光，再不能翻盤，竟然就這樣被蕭翼盜走了真跡。

真相大白後，辯才除了當場暈厥，別無他法。故事的結局，是房玄齡舉賢有功，賞了他千段華錦；蕭翼更不用說了，升官、入五品，當了員外郎，還賞了他一個銀瓶、一個金瓶、兩匹寶馬、一處宅府、一處莊院。後人介紹他的官職，為監察御史。辯才呢，我估計開始還得關上幾天，因為有欺君之罪嘛，又要封天下文人口，所以沒給老僧判刑，放回去，還獎了一些東西。那辯才真是內熬外煎，失了傳世之寶，

有負先師之託，又不能哭天搶地地後悔，還得感謝天子不殺之恩。天子的賜物，也不敢分了用了，造了一個三層的塔，自己呢，驚悸過重，歲餘嗚呼乃卒。

一 名馳譽丹青的右相

這段故事到了大畫家閻立本手裡，就成了創作素材。

我原來一點也不了解閻立本，以為他就是一個宮廷畫家，後來才知道，閻立本和蕭翼一樣，都是皇親國戚。父親閻毗，是今天的陝西西安人，北周時的駙馬。那麼閻立本原本應該是皇帝的外孫了。不過北周是短命王朝，入隋後，父親繼續當大官，但似乎是個業務骨幹，當朝散大夫，將作少監，繪畫、工藝、建築都很擅長。我估摸著，也許是個高級工程師、學術權威之類的角色。兄長立德亦長書畫、工藝和建築工程。到他閻立本，終於成了部長級的大官，當過工部尚書、右相和中書令。當時的朝廷有這樣一句官場諺語：「左相宣威沙漠，右相馳譽丹青。」聽上去都是誇獎，其實自有褒貶。原來左相姜恪是立功塞外的，而右相不過是一個御用畫師。

閻立本很在乎官場對他的態度。有一次皇帝春遊，突然想起來要他畫畫，他畫得滿頭大汗，同僚們又是喝酒又是賦詩，品頭論足，他覺得自己就像一個僕從。回到家裡，他鄭重其事地對兒子說：我也是一個自幼讀書的人，我的學問文章不在人下，就因為我畫畫的名聲

太盛，才有今天的尷尬。你們以後給我記著，都別再畫了。

倒確實沒再聽說閻立本的兒子是畫畫的，但閻立本做不到從此不近丹青。他的〈歷代帝王圖〉、〈步輦圖〉都是經典名作，〈蕭翼賺蘭亭圖〉更有其始料未及的歷史功績，作為世界上第一幅茶畫，為中國茶文化留下了一道不可或缺的風景線。

一個欺騙與上當的過程

此畫的核心內容，就是蕭翼裝成一個書生去拜見辯才時的情景。畫為素絹本，著色，未署款。

這是一個欺騙與上當的過程。畫中有五個人物，老僧辯才坐在禪椅上，左手持塵尾，長眉圓顱，一臉憨厚相，唇微開啟，正在說話。他的左手掌攤上，那就是一個和盤托出的形體動作，我彷彿聽到他在說：年輕人，實話告訴你吧，蘭亭真跡，就在我這裡呢。

蕭翼黃袍著身，坐在辯才對面，雙手藏在袖籠中，可謂袖裡乾坤，暗藏機心。

上方坐著一個僧人，一臉不悅的樣子，好像已經看透了蕭翼不是好人，洞穿了這將是一場騙局。

而畫面的左側，便是兩位侍者在煮茶。那個滿臉鬍子的老僕人，左手持茶鐺到風爐上，右手持茶夾，正在烹茶。一個小茶童雙手捧著茶托盤，彎腰，小心翼翼地正準備分茶，

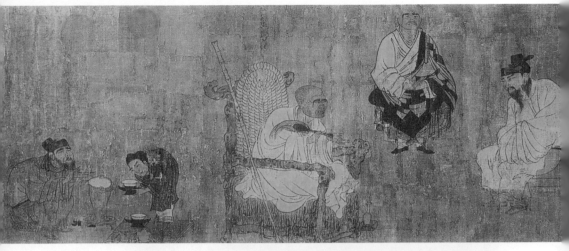

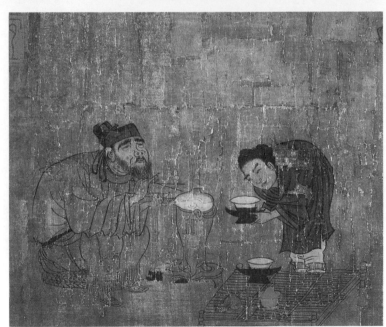

〈蕭翼賺蘭亭圖〉宋人摹本（選自《中國茶畫》）

以便奉茶。童子的左側，有著一張具列＊，上面置一托盤茶碗、一淺紅色小罐。

在唐代，茶是高貴的，陸羽以為，只有精行儉德之人，才配得上喝。所以，這是一種被注入很高道德元素的飲料。可悲的是，在這裡，茶被騙了，茶誠實的精神、奉獻的精神，被掠奪的欲望、狡猾的手段所欺騙。這是一個人性之惡的場面，是一個「有意、機心和騙誘」面對「無心、善良和受騙」的典型場景。

＊根據陸羽《茶經》記載，具列是陳列茶器的矮桌，由木、竹製成。

一個見證茶事的歷史瞬間

一幅書法，引發一場陰謀，成就一幅丹青，書畫都是傳世經典，但畢竟還是有高下之分。我不知道閻立本畫這幅作品時的出發點和心態，只知道，這是一幅人間傳世大作。而王羲之的〈蘭亭集序〉，儘管我們看到的已經是摹本，但依然是驚為天人之作，是神品。閻的畫作，還是有機心在其中的，你也可以說是有智慧在其中，而王羲之的書法，你只覺得天人合一、物我兩忘。閻的作品，表現的是人與人，儘管當中有茶，但茶在這裡，是蒙騙的對象；王的書法，表現的是人與自然，其中有酒，酒在當中釀造了人與自然最醇厚的關係。

閻立本可沒有想到，他的這幅作品，卻從另外一個角度為自己疊加了不可替代的意

義。正是在這樣一幅畫作上，我們看到了唐代的煮茶、禮茶、事茶和茶人。我們還可以用圖像去對照陸羽的《茶經》，了解一千多年前人們是如何飲茶的。這又恰好彌補了由於出土文物的不足而難以了解唐代茶事的現實。因此，這幅畫史料意義上的價值，是我們萬萬不可輕視的啊。單從這個意義上說，書法與畫作，亦都可以稱得上是這個世界上唯一的呢。

〈蘭亭集序〉，從酒開始，以茶而終，就這樣在這個世界上消失。茶沒有能力保護偉大藝術作品的留存，竟然做了這樣一種美的消亡的見證，想起來亦讓人不勝唏噓啊……

飲非其人茶有語，閉門獨啜心有愧。

漉水囊的來歷

從小小的一只漉水囊中，可以領略到茶與水的關係，茶與大千世界萬物的關係。精行儉德的茶人精神，就此滲透在其中。

僧尼不可或缺的日常器物

陸羽的《茶經》，共有三卷，分十章，七千多字，其中第四章「茶之器」提到了二十四件茶器，專門講到了漉水囊，很有意思。我們翻譯成白話文如下：

漉水囊，同常用的一樣，它的骨架須用生銅來鑄造，這樣漉水囊被打濕後就不會滋生銅綠、附著汙垢，從而使水有腥澀之味。如用熟銅，易生銅綠汙垢；如用鐵，易生鐵鏽，使水腥澀

漉水囊

（故須選擇生銅為料）。山林隱居之人，也有用竹或木來製作的。但竹木製品都不耐用，不便攜帶遠行，所以要用生銅來做。濾水的袋子，要用青篾絲來編織，卷曲成圓筒形，再裁剪碧綠的絲絹縫製覆於其上，紐帶上要綴以翠鈿，還要做一個綠色的油布口袋，把濾水囊整個裝起來。濾水囊的圓徑，口徑五寸，柄長一寸五分。

濾水囊作為佛家法器，實為「比丘六物」之一，也就是和尚用的法器，一般用來濾水去蟲，但進入飲茶領域，功能就和茶水密不可分了。

水與茶的相得益彰

都說水為茶之母，說茶，就得說到泡茶的水。

中國古代的文人們，大都是一些具有泛神論傾向的詩人，他們對自然界的一切，往往懷有一種心心相印的親切感。對水的崇尚，恐怕是萬物崇拜中至高的一種了。他們認為，水有九種美好的品行，它們是：德、義、道、勇、法、正、察、善、志。有如此品行的水，和如此美好品質的茶結合，它們之間的關係是怎樣的呢？

一位叫張大復的明代茶人在他的著作《梅花草堂筆談》中說：「茶性必發於水，八分之茶，遇十分之水，茶亦十分矣；八分之水，試十分之茶，茶只八分耳。」同時代的杭州茶

蔡襄所著《茶錄》的書法碑刻

人許次紓，在他的《茶疏》一書中亦說：精美的茶葉蘊含著幽香，是要靠水來發揮而出的，沒有水就不可能討論茶本身的優劣了。

有個故事，說的是蘇東坡和蔡襄鬥茶，兩個宋代大文人都精通茶道，後者更具專長，寫過一本著作《茶錄》。兩個人相交之後鬥茶，茶是蔡襄的好，但他卻輸了，為什麼？因為蔡襄的水是無錫惠山泉水，而蘇東坡的水，則是用竹管從天台山接下來的。

歷史上蘇東坡和王安石在政治上是一對冤家，在生活中卻傳說他們是一對朋友，有一件日常交往的故事就是關於水的。說的是王安石是個識水的大行家，有一次，宋神宗賜了

他陽羨茶用來治病，太醫說必須要用長江瞿塘中峽的水來配，才有最好的療效。王安石就託四川人蘇東坡去辦這事情。誰知道蘇東坡在船上睡了一覺，錯過了瞿塘，只好到下峽取了水來代替。王安石一喝就覺得不對，蘇東坡問他怎麼區分得出來，王安石告訴他，上峽的水太急，下峽的水太緩，中峽的水正中，煮茶最好。我想這應該是一個不折不扣的傳說了，無非是想說明水中的儒性，儒家是講中庸的，連喝水也不例外。

實際上，直到今天，中國人對喝茶的水，還分外講究。像西湖龍井茶，配上西湖虎跑水，叫「龍虎飲」，又稱「西湖雙璧」。你若有興趣，每天早上，可到虎跑泉去看一看，人們排著隊，大罐小瓶，紛紛裝水呢。這些水提回家去，大多是專門用來泡茶喝的。

再說一說北方喝茶用水的習慣，典型的要算北京。北方總體上說是缺水的，因此，從前一般的北京人喝茶，對水沒有杭州人那麼講究。但北京土井裡打出來的水苦，不宜泡茶，喝介於苦甜之間的水，叫「二性子」水。因此便產生了一個賣水行業，聚處叫「井窩子」。那時北京有一句俗語，叫「南城茶葉北城水」。北城就是今天的安定門外，就是那個地方有龍脈，取得井名，也就是「上龍」、「下龍」。給皇帝喝的水叫「御水」，用的是玉泉山水。有茶癖的人，為了得到「御水」，就和水車夫說好了，給錢，偶然能盜一些，但要保密，須到指定地點接頭，搞得和地下工作者一樣。這當然都是過去的事情了，現在，水龍頭一擰，家家平等。

虎去泉猶在，客來茶甚甘。

適合煮茶的幾種水

喝茶，究竟要什麼樣的水呢？歷代中國茶人著書立說不少，其中關於陸羽判水，有過許多神話般的記錄和傳說。唐代的張又新是個狀元才子，寫過一篇叫〈煎茶水記〉的文章，專門記錄了一則故事：唐代宗廣德年間，御史大夫李季卿巡視江南，到揚子江邊，知此處南零水煮茶最好，便召請陸羽前去展示茶藝。但軍士取來水後，陸羽卻嘗出了此水為江邊之水，非江心南零之水。原來是軍士打水歸來溢出半桶，便以江邊水以次充好。

〈煎茶水記〉把天下的水分為二十等級，還說是陸羽流傳下來的。其中盧山康王谷水簾水第一，雪水第二十。古人是很喜歡雪水的，所以有古詩說：「瓦銚煮春雪，淡香生古瓷。晴窗分乳後，寒夜客來時。」有一則關於雪水烹茶的故事，說的是宋時一個大官叫陶穀，他得到了一位將軍黨進的家姬，便命她捧來雪水烹茶，又問她：「黨家有這樣的風味嗎？」家姬說：「他是個粗人，只知道在金綃帳下，淺斟低唱，烹羊飲酒罷了，哪裡見識過這樣的雅趣啊。」

古人用雪，取其冽，但是又說不可太冽，太冷冽要傷中和之氣，所以最好用隔年的雪水。中國的古典名著《紅樓夢》第四十一回「賈寶玉品茶櫳翠庵，劉姥姥醉臥怡紅院」，說的是出家人妙玉在她的庵院裡，用雪水沏茶請客，雪是從梅花上揮下來的，埋在地下藏了五年，見了最珍貴的客人，才取出來喝。所以妙玉說，一杯是品，二杯是解渴的蠢物，三杯是

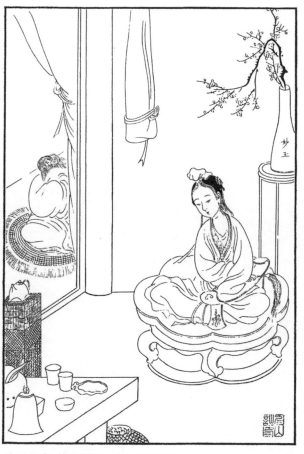

清 改琦《紅樓夢圖詠》 妙玉品茗悟禪

驢飲了。這固然有品飲藝術在其中，但這麼珍貴的雪水，只搜集了一小甕，大口喝光，能不心痛嗎。

冷咏霜毛句，閑烹雪水茶。

好水的五種標準

那麼,究竟怎麼樣才能夠辨別出水的好壞呢?在《茶經》中,陸羽做出山水為上、江水為中、井水為下的結論,正是建立在陸羽走遍大江南北品水評茶的基礎之上的。山水中,他又分為泉水、光湧翻騰之水和流於山谷停滯不泄的水。飲山水,要揀石隙間流出的泉水。山谷中停滯不泄的死水蓄毒其中,取飲前要疏導滯水,使新泉滑滑流入,方可飲用。取江水要取去人遠者,因為離人遠的江水比較潔淨。想必即使在唐朝,水汙染的問題也已經開始存在,故離人遠者的水被汙染的可能性小。至於井水,則要選擇經常在汲取的井水,因汲者多則水活。這些都是經驗之談,未經身體力行,是絕不能夠談得那麼到位的。八世紀時沒有科學儀器來測定水中成分和茶的關係,但是陸羽的經驗之談和今天的分析結果基本是一致的。

天然水中有硬水、軟水之分。硬水含鈣、鎂離子多,泡茶會使茶湯發暗,滋味發澀。軟水泡茶,茶湯明亮,香味鮮爽。山泉往往是軟水。

說到感官評判水,大約有以下幾個標準:

首先要「清」,所以古人將水取來後放在甕中,裡面要放一些石子,說是可以養水味、澄雜質,還可以觀賞。明代不知誰發明了一種方法,在存水器中放一塊從灶膛中取出、常年經燒後的堅硬灶土,還給它取了個很神氣的名字叫「伏龍肝」,說是可以防止水中生蟲,它還是一份止血和胃的中藥哩。

其次要「活」，活水活火，講的都是活物。活水，有源有流，但瀑布有源有流，陸羽卻說喝了要得大脖子病。還有人說，瀑布氣盛而脈湧，無中和淳厚之氣，和茶的精神不相和，所以不妨用來釀酒。

第三是要「輕」，分量輕的水，往往是軟水，反之則硬。清代乾隆皇帝是個酷愛遊山玩水的人，又有茶癖，他活了八十多歲，想退位了，有個大臣阿諛說：「國不可一日無君。」他說：「君不可一日無茶！」他每次出巡都要帶一個銀質小方斗，精量各地泉水。結果，量出北京玉泉山的泉水最輕，便命名為「天下第一泉」，還親自撰寫了一篇文章〈玉泉山天下第一泉記〉。他出巡除了帶一大批侍從，還得帶上玉泉水。外出時間長了，水會陳舊，乾隆皇帝發明了用水洗水法，因為玉泉水輕，別處的水重，注入就沉了下去，那輕的浮在上面的，還是玉泉水。

第四是要「甘」，好的山泉，喝上去滋味甘甜，要是水不甜，會損茶味。古人認為中國南部五、六月分的雨水最甘甜。「梅雨如膏，萬物賴以滋養，其味獨甘」。梅雨之後的季節，再下雨，水就不堪入口了。這個說法是很浪漫的，卻未必科學。但雨水雪水，古人稱為「天泉」，是純粹的軟水，泡茶是很好的。

第五是要「冽」，就是冷，所以古人是很推崇冰雪煮茶的。有個典故，叫「敲冰煮茶」，很有名。說的是唐代高士王休，隱居在太白山中，一到冬天，溪水結冰，他就把冰敲開取來煮茶，招待朋友，一時傳為佳話。敲冰煮茗，實際上也象徵一種高潔的品行。

此泉何以珍，適與真茶遇。

佛家的護生用具

說到水的潔淨，這就需要漉水囊了。

漉水囊本來應該算是佛家的護生用具了。佛觀一缽水，八萬四千蟲，水族是佛家著重保護的對象。在生絹布上掛漿上糊，以充分過濾出水中微小的生物。使用之後，必須把它重放水中，輕輕擺動，以使沾在絹布上的小蟲，重新回歸水中。漉水囊用完，要按佛門的要求掛起來，因此漉水囊的柄上會有一條繫帶，稱為紐，就是用來懸掛的。唐代詩人唐求的〈贈行如上人〉一詩便提到了此事：

不知名利苦，念佛老岷峨。
衲補雲千片，香燒印一窠。
戀山人事少，憐客道心多。
日日齋鐘後，高懸濾水羅。

詩裡說老和尚每天齋鐘過後，不再進食，便把濾水羅掛起來。一則容易晾乾，二則不易汙染，都是為了衛生。

貯放漉水囊的綠油囊

漉水囊究竟是什麼時候進入茶器的呢？一般以為自唐代陸羽開始。陸羽被人丟棄在竟陵龍蓋寺外的西湖旁，是被寺內住持智積禪師收養成人的。他自小就為禪師煎茶，少不了對茶器的了解。寺外便是湖水，到湖中取水想必是順理成章之事。湖水難免是有雜質的，這是其一；湖水中自然會有細小的水生物，這是其二。無論就煎茶之水的品質，還是對水中生物的慈悲愛惜之心而言，都需要漉水囊的重要作用。這一比丘六物中原本排在最後的漉水囊，此時便成了重要的茶器。

在煎茶漉水的功能上，佛門為茶提供的漉水囊，應當說是對茶文化的一大貢獻。而「茶聖」陸羽在傳承與轉化漉水囊的功能上，又產生了至關重要的作用。陸羽自「安史之亂」流落江南之後，結忘年之交釋皎然，並在妙喜寺長住。皎然是一位對漉水囊十分有研究的詩僧，陸羽定二十四茶器，將漉水囊作為其中不可或缺的一部分，從遠處說，是繼承了師父智積的茶禪一味；往近處說，不可能不深受皎然的影響。

在繼承時，陸羽又有自身的發展，比如漉水囊外加的綠油囊外套功能，應當是陸羽的發明。綠油囊在唐代便是隨身攜帶的常用物品，用厚絹浸桐油而成，綠油囊除了裝水，還能裝酒，到了陸羽手中，綠油囊就成了專門貯放漉水囊的外套了。這說明陸羽是一位實踐家，他在行走時知道無處可掛漉水囊，要攜帶方便，又要保證清潔，最好的辦法就是加一個外套。

綠油囊

兼具實用與美感的茶器

而即便是一只小小的漉水囊，在陸羽的要求中，也是必須充滿美感的，「織青竹以卷之」之青，「裁碧縑以縫之」之碧，「紐翠鈿以綴之」之翠（紐帶的兩端繫上小玉件裝飾），「作綠油囊以貯之」之綠——青，碧，翠，綠，這是一個色澤審美的遞進過程，與茶禪之意可謂環環相扣，珠聯璧合。

從物理層面上說，陸羽可以說是提升了漉水囊原有的功能。而從精神功能上說，從小小的一只漉水囊中，可以領略到茶與水的關係，茶與大千世界萬物的關係。精行儉德的茶人精神，就此滲透在漉水囊中，構成中華茶文化歷史長河中的一脈清流。

從漉水囊的話題，再回到今天的水資源上吧。從前環境汙染程度小，中國有的是好水，配得上給茶做個好「母親」，走到哪裡，都有好茶、好水，正是名山名水出名茶。現代化進程帶來了水的問題，現在好的天然水比古代少多了，生態環境中的水生態問題，已經成為人類生存的重中之重。這事情實在令人揪心。即使現在有了淨水器、各種礦泉水、飲水問題似乎已得到了解決了，其實不然。盛在罐子裡的礦泉水再好，哪有從前林泉溪間的鮮活之水好啊，這簡直就是活魚現吃和罐頭魚打開了吃一樣，絕不可相提並論的啊。

小小的漉水囊，承載的是大問題，它提醒我們，沒有泡茶的水，乾茶又能如何被品飲呢？

胡貞叭

周旋中規而不踰其開動靜有

常而性苦其卓欝結之患悉能

破之雖中無所有而外能研究

其精微不足以望圜機之士

胡員外

茶杓，葫蘆製，用以取水。

其精微不足以望圓機之士。
雖中無所有而外能研究，
鬱結之患悉能破之，
動靜有常而性苦其卓，
周旋中規而不踰其閒，

09

從宋徽宗的《大觀茶論》說起

宋承唐代飲茶之風，上行下效的結果，茶成為國飲。茶以文化象徵物與生活必需品的雙重身分出現，進入人們的精神世界。

保留宋代茶道的珍貴文獻

如果說唐朝為我們奉獻出了千古「茶聖」陸羽，那麼宋代便為我們抬出了風流茶皇帝趙佶。話說公元一一〇七年，恰為北宋大觀元年，距北宋王朝滅亡已不過二十載光陰，徽宗趙佶這位中國歷史上最傑出的皇帝藝術家兼最昏庸的亡國之君，在京城汴梁的某一天，品嘗了來自甌閩的龍鳳團餅之貢茶，逸興大發，提

宋徽宗畫像

筆而起，以他那獨門創立的瘦金字體，書寫下了「大觀茶論」四個字，中國歷史上作者級別最高的茶論撰著就此誕生。

《大觀茶論》是宋代皇帝趙佶關於茶的專論，成書於大觀元年。全書共二十篇，對北宋時期蒸青團茶的產地、採製、烹試、品質、鬥茶風尚等均有詳細記述，為我們認識宋代茶道留下了珍貴的文獻資料。

《大觀茶論》說：「茶之為物，擅甌閩之秀氣，鍾山川之靈稟，祛襟滌滯，致清導和，則非庸人孺子可得而知矣……」

譯為白話文便是：茶葉這尊風物，散發著甌閩的秀氣，飽含山川的靈稟，祛除了人體內滯留的不潔之物，又能夠使人清醒調和，（這些長處）實在不是凡夫俗子可以知道的呀……

九百年前文中的甌閩，正是今天的八閩福建。這裡要說一說貢茶在唐宋之間的變化。

名茶往往以是否為貢茶來確定它的歷史地位。宋以前的中國江南，氣候較暖，茶生長在攝氏五度以上的氣溫之中，最為愜意，所以今天浙江的長興和江蘇的宜興就成了貢茶的所在地，陸羽也在那顧渚山下方才寫出了《茶經》。孰料唐末入宋之後，中國氣候漸漸冷了下來，清明時節的江南，路上行人斷魂，山坡茶芽禁發，宮廷不得不把尋找貢茶產地的目光放眼到中國更南的地方。就這樣，當年的福建建安北苑成了貢茶的最佳產地。

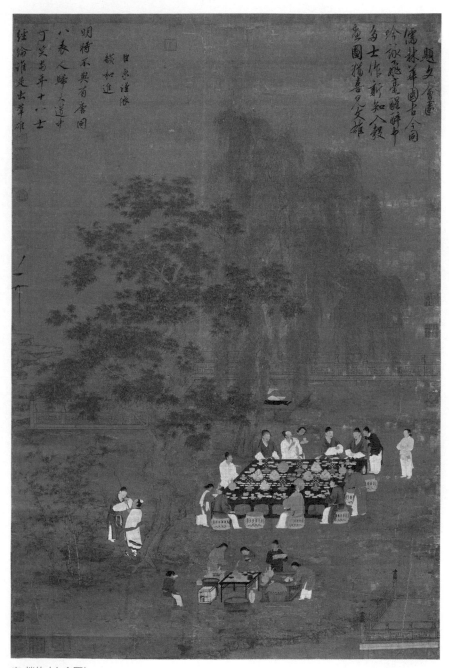

題文會圖
儒林華國古今同
吟詠飛毫醒醉中
多士作新知入彀
畫圖猶喜見文雄

明將不與首陪回
八表人歸文道中
丁亥莪平十八士
經綸誰是出羣雄

臣原謹依
韻和進

宋 趙佶〈文會圖〉

從煮茶進入點茶的品飲新審美

我們還能夠在保存至今的古畫〈文會圖〉中看到宋徽宗與臣子同在後花園中以北苑茶為注的鬥茶之趣，此圖現藏台北故宮博物院，是一幅主題為文人雅集的品茶之圖。池岸邊，竹樹掩映，中設大案，圍坐飲者九人，正在進行茶會。當中一位白衣免冠者，正是趙佶。站立樹下談話者二人，另有侍者九人，線條、設色、用筆，皆可謂極盡精妙之能事。圖中桌上描繪了並排成套的碗托和茶碗數組，這些茶器在存世的北宋茶器中，均有出土文物為證。從茶瓶置在方形炭爐上燒煮，有一備茶童僕，和一人正手持長柄匙，自茶罐向盞內酌茶末等畫中情景，可知，此畫描述的飲茶習慣是盛行於唐末五代至元明之際的「點茶法」。

從煮茶進入點茶，是一種新的茶之品飲審美方式的出現。點茶，就是將茶末置於茶盞，並以沸水點沖、茶筅擊拂而成茶湯的一種技藝。第一步是製作茶末，先將茶餅碾碎成粉末，再用茶籮篩過，使其精細至極。然後是「候湯」，要注意掌握水沸的程度。在點茶前，還要用沸水沖洗杯盞，預熱飲具。正式點茶時，先將適量茶粉放入杯盞，點泡一些沸水，將茶粉調和成膏，再添加沸水，邊添邊用茶匙（茶筅）擊拂，最終成茶湯。這是一種極其講究的品茶生活技藝，並催生了鬥茶的興起，成為品評茶之高下的重要方式。

此情此景，不由讓人想起茶皇帝在《大觀茶論》中關於點茶的記錄：「點茶不一。而調膏繼刻，以湯注之，手重筅輕，無粟文蟹眼者，謂之靜面點。蓋擊拂無力，茶不發立，水

乳未淺，又復增湯，色澤不盡，英華淪散，茶無立作矣……五湯乃可少縱，筅欲輕勻而透達。如發立未盡，則擊以作之；發立已過，則拂以斂之。結浚靄，結凝雪，茶色盡矣。」在趙佶的筆下，這樣的點茶，簡直跟魔術表演一樣，需要具備高難度動作了。

佞臣蔡京的〈延福宮曲宴記〉，清晰地記錄了一場君臣茶事，說的是宋宣和二年十二月癸巳日，宋徽宗召集親王近臣，於延福宮取來建安的北苑團茶，親自動手表演了注湯分茶的技藝。所謂分茶，正是在點茶過程中運用注水、茶筅擊拂的技巧，使茶湯表面呈現如字、如樹、如雲、如花、如鳥等圖像。分茶多為文人墨客所喜愛，但也傳入宮中，宋徽宗為分茶高手，一注擊茶，「白乳浮盞面，如疏星朗月」，博得滿堂讚譽。

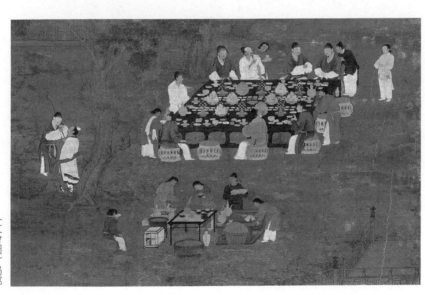

〈文會圖〉局部

始自唐末閩國的北苑貢茶

宋承唐代飲茶之風，飲茶的確到了登峰造極之地步。從唐代的高僧士子名臣飲茶，沿襲至宋，又化開兩翼，一翼橫掃民間，一翼征服宮廷。宋徽宗趙佶不但自己日益迷戀品茗藝術，還在他的《大觀茶論》序中對他治下國土的飲茶之風作了生動的敘述：「縉紳之士，韋布之流，沐浴膏澤，薰陶德化，咸以雅尚相推，從事茗飲。顧近歲以來，採擇之精，製作之工，品第之勝，烹點之妙，莫不咸造其極。」

兩宋間的痴茶君臣，絕非趙佶一人，可以稱得上是前有古人，後有來者。公元八〇四年，就在陸羽逝世的同一年，時任建州（今建甌）刺史的常袞在建州打造出名震江南的「研膏茶」。到唐代末年，王潮、王審知建立閩國，保境安民，為以後宋代北苑茶的生產打下基礎。以後北苑又成了南唐的一處宮苑，專門有人在此地製造貢茶獻給朝廷。南唐的國主李煜天下無人不曉，其實趙佶就是他北宋的翻版。李煜當國主時，南唐有個大臣名叫和凝的，建立了湯社，這應該算是中國歷史上第一個「茶文化研究會」吧。公元九四四年，吳越國打下了福州，北苑茶園自然也就歸了吳越。宋徽宗的《大觀茶論》有聖口為證：「本朝之興，歲修建溪之貢，龍團鳳餅，名冠天下。」這裡所

龍團鳳餅

說的建溪，正是北苑。趙佶讚不絕口的「龍團鳳餅」茶即產於此地。

今天的鳳凰山，依舊還有一座人稱「張三公廟」的茶神廟。此廟歷來香火不斷，茶農常到廟裡燒香禮拜，祈求茶葉豐收。歷史上實有張三公其人，有名有姓，喚作張廷暉，起初乃五代建安（今建甌）的一個種茶富戶，他在鳳凰山開闢了方圓三十里的茶園，過著自己的日子。王審知建閩國後，張廷暉把鳳凰山茶園悉數獻給閩王，鳳凰山就此升格，成了皇家御茶園，因鳳凰山地處閩都之北，故名「北苑」。張廷暉自己也棄茶從政，在閩國官任閣門使，專門負責四方朝見禮儀等事宜，算是閩國的接待部長吧。由此，地沾了皇氣，人也成了官人，鳳凰山茶與地隆，後來的人們感謝張廷暉對北苑茶的貢獻，宋時就立祠塑像，視為茶神紀念，歷代茶農供奉不斷，至今傳統依舊。直到今天，當地新茶開採、茶廠開張，都還有茶農前往祭拜。

價敵黃金的龍鳳團茶

朝廷對北苑茶的重視，集中體現在不斷遣派重臣到鳳凰山督造貢茶上。因為品飲的方式不同，製作的方式亦不同，宋代出現了三種品類的茶，團餅茶、散茶和花茶，其中團餅茶是主旋律的茶。

團餅茶表面有龍鳳紋飾，所以稱作「龍團鳳餅」。據記載，進貢皇室的「龍團鳳餅」

急手輕調北苑茶，未收雲霧乳成花。

有四十多種，把中國茶的製造藝術推送到了登峰造極的地步。貢茶的助推者中，前有丁渭，後有蔡襄——「武夷溪邊粟粒芽，前丁後蔡相寵加」，那是都入了蘇東坡的詩的。丁渭是「龍團鳳餅」的創始者，彼時宋王朝建朝尚不足四十年，宋真宗咸平元年（998），丁渭剛剛當了路漕監造御茶史，便開始做「龍團鳳餅」，用模具將茶餅印出龍鳳花紋，再飾以金箔，奉為珍品。一晃過去二十年，這種奢侈的茶餅製作法變本加厲。宋仁宗時（1023），大書法家蔡襄做了福建轉運使，將丁渭手裡八餅一斤的大餅改製成小餅，那辦法有點兒像我們今天製作的天價月餅，那「小龍鳳團」要二十個餅才滿一斤重，小巧玲瓏，極為精絕，表面還印上龍鳳花草等圖。茶餅除圓形外，還有橢圓形、四方形、梭形等，外包裝用黃羅軟緞，「藉以青篛，裹以黃羅夾複，臣封朱印，外用朱漆小匣，鍍金鎖，又以細竹絲織笈貯之」。如此，造一斤茶要花六百多個茶工，每塊計工價值四萬錢，每年不過生產百來塊，其品質之高貴，包裝之奢華，舉世無雙，價敵黃金，以至當時王公將相都有「黃金易得，龍團難求」之感嘆。蘇東坡則寫下了「獨攜天上小團月，來試人間第二泉」的千古名句，將團茶餅直接比喻成了明月一輪。歷代騷人墨客，讚頌北苑茶的文章詩詞之多、名家之齊，實為歷史所罕見。

六十年一個甲子過去，龍鳳團茶不但沒有返璞歸真，反而更加窮奢極欲。到了神宗元豐年間，一個叫賈青的人做了福建轉運使，他開始製造「密雲龍」，比蔡襄的小龍鳳團餅還要精巧。這樣一路下去，終於北宋亡而南宋繼，北苑製茶工藝的講究，卻並沒有因為國破家亡而有所收斂，依然是那樣地無所顧忌，那樣一味地精美絕倫，諸如龍焙貢新、龍焙試新、

龍園勝雪、天工壽芽、太平嘉瑞等一批貢茶紛紛亮相。在貢品的帶動下，茶品愈製愈精，花樣不斷翻新。

想當初，每年春季開採造茶時，地方官員都要舉行喊山造茶的活動，時間則選擇在驚蟄之際。當此時，負責監製貢茶的官員和縣丞登台喊山、禮祭茶神，祭畢，鳴金擊鼓、鞭炮齊鳴，紅燭高燒，台下茶農齊聲高喊：「茶發芽！茶發芽！」聲震山谷，那場面是何等雄偉壯觀。

如今我們已經聽不到那喊聲，看不到那場景，只能在宋代大文豪歐陽修的〈嘗新茶呈聖俞〉的詩歌中去尋找記憶：

建安三千五百里，京師三月嘗新茶。
年窮臘盡春欲動，蟄雷未起驅龍蛇。
夜間擊鼓滿山谷，千人助叫聲喊呀。
萬木寒凝睡不醒，唯有此樹先萌發。

龍園勝雪

太平嘉瑞

勾欄瓦肆間的日常國飲

上行下效，互動互為，此時的華茶已徹底成為國飲，最有意思的是一句關於茶的經典格言，亦誕生於那個時代，南宋吳自牧所著的《夢粱錄》中專門記載說：「蓋人家每日不可闕者，柴米油鹽醬醋茶。」市民茶俗大興。茶以文化象徵物與生活必需品的雙重身分出現，進入人們的精神世界。勾欄瓦肆的出現，更是促進茶坊如雨後春筍般出現，真正意義上的茶館模式在這個時代興起。

《夢粱錄》，是一部描寫南宋都城臨安城市景觀和市井風物的著作，其卷十六「茶肆」講到杭州的茶事活動，很有意思，讀起來總還有股趙佶的靈魂在茶肆中遊走的感覺，因為那品茶處怎麼看都有股夜總會的勁兒。

今之茶肆，列花架，安頓奇松異檜等物於其上，裝飾店面，敲打響盞歌賣，止用瓷盞漆托供賣，則無銀盂物也。夜市於大街有車擔設浮鋪點茶湯，以便遊觀之人。大凡茶樓，多有富室子弟、諸司下直等人會聚，習學樂器上教曲賺之類，謂之「掛牌兒」。人情茶肆，本非以點茶湯為業，但將此為由，多覓茶金耳。又有茶肆，專是五奴打聚處，亦有諸行借工賣伎人會聚行老，謂之「市頭」。大街有三五家開茶肆，樓上專安著妓女，名曰「花茶坊」……非君子駐足之地也。

這裡講的琴棋書畫詩酒，這些倒還可以理解，但點歌「掛牌兒」，就是找歌女舞女，茶裡已經有了十足的風流氣了。至於樓上專安著「妓女」的花茶坊，那作者自己也表明了態度：非君子駐足之地也。他是不主張正人君子去那裡喝茶的。這讓我們不得不想起當年宋徽宗偷偷溜出皇宮見名妓李師師的事情，那也算是個天子喝茶的私密地方吧。

當然，正經喝茶處還是占主流的，文中提到的張賣麵店隔壁黃尖嘴蹴球茶坊、中瓦內的王媽媽家茶肆、大街車兒茶肆、蔣檢閱茶肆，這些都是士大夫期約友會聚之處。還有一種沿街叫賣茶湯的營生，是我們今天見不到的。說的是巷陌街坊，有一種賣茶人，他們提著茶瓶沿門點茶，月初月中，有喜事凶事，他們點送鄰里茶水，還得負責通風報信，往來傳語，他們會不會就構成了八百年前的狗仔隊呢，八卦新聞可能就是在點茶中耳語密報出去的吧。

有一種茶類似於強討飯，所以被稱之為「齷茶」。都是一些官方士兵，他們是國家機器中的一員，類似於警察，或者可以理解為今天的城管，他們也拎著茶水，跑到市鋪中，強要人喝茶，然後強要人給錢給物，沒想到八百年前就有這樣不要臉的人。

再有一種人，今天是絕對沒有了，他們都是和尚道士，但都是點茶高手。他們挨家挨戶地點茶分茶，是要找到靠山，以其為進身之階。他們的高超手藝，的確也得到許多文人墨客的讚許和效仿。我想，宋徽宗應該算是點茶這方面的一個業餘愛好者，雖未真正下海，但也可以假亂真了吧。

天子歲嘗龍焙茶，茶官催摘雨前芽。

10 從蘇東坡的詩詞讀茶

作為介入政治的茶人，蘇東坡一生遭受著迫害。
而他對劫難遭遇的耐心抵制，正是茶人對生命的態度。
一盞茶滲透生命，新與活同是生命力的守望。

正清明，一路奔往鄉間，鄉間有茶。桃紅柳綠之間，唐詩宋詞元曲撲面而來，讓人招架不住。我且將杜牧式「雨紛紛」的清明放到一邊，鳥語花香的季節，如何能不想起蘇東坡？吾愛杜牧，吾更愛東坡，東坡的「休對故人思故國，且將新火試新茶，詩酒趁年華」，從青年時代開始便是我的座右銘。雖然我並不曾真正領略那酒的醇厚與放達，但在東坡看來，酒與茶是相輔相成的，是異曲同工的，是惺惺相惜的，我便以蘇東坡為馬首是瞻。

年輕時多麼地不懂東坡啊，還以為他是個宋朝的

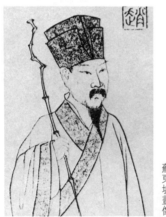

蘇東坡畫像

李白呢，直到將那茶真正喝透了，才知曉東坡與李白之間的跨度。比如這首〈望江南〉，我原來只知道說的是蘇東坡來不及思故國，且忙著品新茶，卻不知那後面的內心層次。

翻過生命舊章的豁達意境

一〇七四年的秋天，身為杭州通判的蘇軾離開江南佳麗地，北上移守密州，也就是今天的山東諸城。第二年秋八月，他命人修葺城北舊台，請其弟蘇轍題名「超然」，取的恰是《老子》的「雖有榮觀，燕處超然」之義。又過一年，暮春時節，蘇軾登超然台，寫下了這首著名詞調。

上闋：「春未老，風細柳斜斜。試上超然台上看，半壕春水一城花。煙雨暗千家。」

登上超然台，本意是超然，但又如何超然得了呢？眺望春色，又怎麼能夠不想念西湖煙雨呢？故有了下闋的「寒食後，酒醒卻咨嗟」。在清明前的一天，寒食之日，是火燒介子推的日子，是不得動火的日子，動火者非君子也。無火不茶，無法煎茶，那麼就沾酒而醉吧。醒來後卻正是清明，清明幹什麼呢？蘇東坡卻「咨嗟」起來。難道是蘇東坡酒醒後不知道該再吃什麼了嗎？蘇東坡是個什麼人啊，借用當代的網路用語，他就是天字第一號的「大吃貨」啊。他能夠不知道清明前後的茶是最好的嗎？乾隆評價龍井茶，是這麼說的：「火前嫩，火後老，惟有騎火品最好。」說的是寒食前後的茶都不是真正的好，一個是不到位，一個是過

休對故人思故國，且將新火試新茶。

了頭，最好的茶，其實就是清明之日，也就是乾隆稱之為「騎火」的日子。雖然一千多年前

「騎火」這個詞還未必入詩入書，但這不等於東坡不知道那時節茶的好，酒醒翻過他的「咨

嗟」是大有深意的，是借酒消愁後的未消宿愁。趕快忘了昨夜的殘夢，借著新火翻過生命中

的舊章，新火並非是新砍的柴燒出的火，新火就是寒食禁火之後點燃的火，那是另起一章的

歲月華文，句號之後重新開始的人生。故有「休對故人思故國，且將新火試新茶」之迂迴，

那真是宋人的意境，和李白「仰天大笑出門去，我輩豈是蓬蒿人」的唐人式的天真直率，另

有一番欲說還休。末了收尾的「詩酒趁年華」，那豪邁與婉約、純粹與繁複、超越與沉溺、

調適與排遣，蘇東坡之大，大有深意啊！

♪ 有滋有味的生活忘憂草

　　那一年蘇東坡三十七歲，雖已經宦海浮沉，但還處在大有希望的好年華啊，新火新

茶，詩酒年華，他內心的熱情不曾退去。他在仕途上雖幾升幾降，卻高唱「大江東去」，遊

山玩水，煮酒烹茗，只作為一件樂事來對待。宋代詩人愛茶，固然因為他們喝茶，但更多是

把飲茶作為一種淡泊超脫的生活方式來追求的。「休對故人思故國，且將新火試新茶，詩酒

趁年華」。這裡，享樂與忘卻的情緒交替出現，茶，無疑成了忘憂草。

　　一晃十年過去了。元豐七年，一○八四年的立春日，距今實實的近千年啊，歷經坎坷

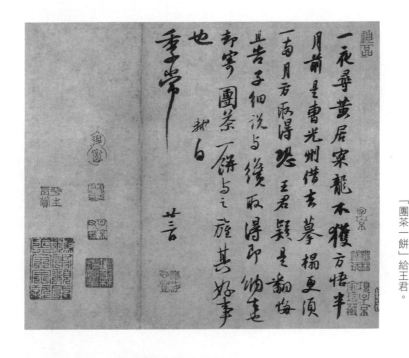

蘇軾〈一夜帖〉，為蘇軾謫居黃州時寄給朋友陳季常的尺牘，信裡提到請他轉交「團茶一餅」給王君。

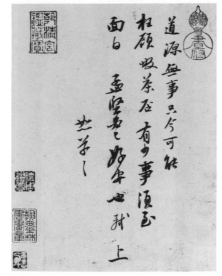

蘇軾〈啜茶帖〉，是蘇軾寫給道源的便札，邀他前來啜茶議事。

的蘇軾經歷了烏台詩案，被發配至黃州當團練，終於由黃州調任汝州。就在赴任途中，他與友人在泗州附近的南山遊玩。正是微寒天氣，東坡詩情遂發，詩云：

蓼茸蒿筍試春盤，人間有味是清歡。

入淮清洛漸漫漫，雪沫乳花浮午盞。

細雨斜風作小寒，淡煙疏柳媚晴灘。

「雪沫乳花」恰是那雪白的茶湯，而「蓼茸蒿筍」則是那碧綠的菜餚，蘇東坡說的正是立春的民間習俗：初晴微寒的河灘，廣漠的原野，久違的詩友，未知的人生，憂傷中的希望，構成並非虛無的生活。蘇東坡有本事給這所謂平凡的生活一個講究的理由：有滋有味的生活。而這種生活是乾淨的，與自然吻合的，純潔的，但這生活並不排斥物質，它不是純粹精神性的、柏拉圖式的，它是歡樂的、愉悅的，是包含著生命中靈肉的快感的。

白駒過隙，一晃五年過去，蘇東坡再次來到久違的杭州。這一回他是來當太守的。他修建了蘇堤，堆築了三潭，重浚了六井，挖掘六一泉，遊遍了西湖山水。有一天身體不適，但他遊湖一天，每到一寺便坐下飲茶，病竟然好了，於是留下了〈遊諸佛舍，一日飲醸茶七盞，戲書勤師壁〉一詩：「示病維摩元不病，在家靈運已忘家。何須魏帝一丸藥，且盡盧全七碗茶。」蘇東坡對詩作了自注：「是日淨慈、南屏、惠昭、小昭慶及此，凡飲已七碗。」

他一路喝過去，遠遠不止七碗茶，而且喝的是醸茶，就是濃茶。詩中說的是自己治病哪裡需

要魏文帝的仙丹啊，只要能夠喝下盧仝的七碗茶就夠了。

⊘ 茶墨馨香的日常情趣

我們都知曉，宋代是詞的鼎盛時期，以茶為內容的詞作也應運而生。這個歷史時期的茶，可以說越來越具備複合的特質，無論廣度還是深度，時代的思想都越來越深刻地融入茶湯。無論人們的精神生活，還是世俗生活，都深深地滲入了茶湯的印記。而茶與文學之間的關係，在宋詞蓬勃的時代，更呈現出萬紫千紅的局面。前期以范仲淹、梅堯臣、歐陽修為代表，後期以蘇東坡和黃庭堅為代表。此時的蘇東坡以才情名震天下，他的茶詩多有佳作，他的茶賦文也深入人心。如他所寫的〈葉嘉傳〉，以擬人方式的傳記體裁歌頌了茶葉的高尚品德：「葉嘉，閩人也，其先處上谷。曾祖茂先，養高不仕，好遊名山。至武夷，悅之，遂家焉……」這種獨特的原創體例，可謂匠心獨具。

文人從來逸事多。有個墨茶之辯的故事，說的是蘇東坡和司馬光，他倆都是茶道中人。一日，司馬光開玩笑問蘇東坡：「茶與墨相反，茶欲白，墨欲黑，茶欲重，墨欲輕，茶欲新，墨欲陳，君何以同愛此二物？」蘇東坡說：「茶與墨都很香啊！」

還有個故事，說的是東坡提梁壺的來歷。傳說宋朝大學士蘇東坡晚年不得志，棄官來到蜀山，閑居在蜀山腳下的鳳凰村上，吃吃茶、吟吟詩，倒也覺得比在京城做官愜意，但蘇

紅焙淺甌新火活，龍團小碾鬥晴窗。

東坡還感到有一樣東西美中不足——紫砂茶壺太小。蘇東坡想：我何不按照自己的心意做一把大茶壺？誰知看似容易做卻難，幾個月過去，蘇東坡還是一籌莫展。一天夜裡，小書僮提著燈籠送來夜點心，蘇東坡心想：哎！我何不照燈籠的樣子做一把茶壺？燈籠壺做好，又大又光滑，缺個壺把。蘇東坡抬頭見屋頂的大梁從這一頭搭到那一頭，兩頭都有木柱撐牢，靈機一動，趕緊動手照屋梁的樣子來做茶壺把。茶壺做成了，蘇東坡非常滿意，就起了個名字叫「提梁壺」。因為這種茶壺別具一格，後來就有一些藝人仿造，並把這種式樣的茶壺叫作「東坡提梁壺」。

這故事當然不是歷史事實，民間傳說只是反映了陶都宜興人民的一種心願或民俗民風。事實上東坡提梁壺是由清代製壺名家們不斷改製、加工、演變，才終趨於成熟的。

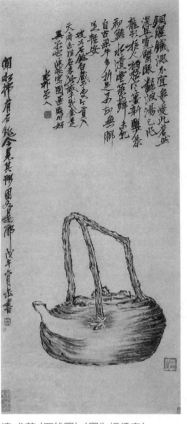

清 尤蔭〈石銚圖〉（圖為提梁壺）

茶與茶人
22則茶的故事，
揭開茶的前世今生

困頓中超然自樂的情懷

那麼，晚年的蘇東坡，究竟還在從事他的什麼茶事活動呢？作為介入政治的茶人，蘇東坡一生遭受著迫害。他一貶再貶，一〇九七年終於被貶到了海南，那一年他六十二歲了。

在三年流放的苦難生涯中，蘇東坡曾經寫下了一首被茶人奉為茶詩翹楚的千古詩章七律〈汲江煎茶〉。北宋哲宗元符三年（一一〇〇年），作者還被貶在儋州（今海南儋縣），這首詩就是這一年的春天在儋州作的：

活水還須活火烹，自臨釣石取深清。
大瓢貯月歸春甕，小杓分江入夜瓶。
雪乳已翻煎處腳，松風忽作瀉時聲。
枯腸未易禁三碗，臥聽山城長短更。

楊萬里曾經從文本的角度出發，高度評價這首詩道：「七言八句，一篇之中，句句皆奇；一句之中，字字皆奇，古今作者皆難之。」而作為一首茶詩，很長時間以來，〈汲江煎茶〉一直是我拿來用作經驗茶學的範本，直到我來到天涯海角的東坡書院，才讀出了另一個蘇東坡。一直以來，我在這首詩裡讀到的是高雅閑適，又何嘗讀出過一個流放在萬里蠻荒之

茶味人生隨意過，淡泊知足苦後甘。

地的衰老身心，在極度痛苦中的極度克制呢？這種對劫難遭遇的耐心抵制，正是茶人對生命的態度。同樣是大文人的李白，卻是作為酒人而在歷史上千古流芳的。同樣的遭遇，同樣的江水，酒人李白便躍入江心撈月亮去了。

整整二十六年前，寫〈望江南〉時三十七歲的蘇東坡，寫下了「且將新火試新茶」，而今六十三歲的老人，同樣寫茶，卻用了「活水還須活火烹」。一盞茶滲透生命，新與活同是生命力的守望。

密 柩 羅

幾事不密則害成今高者
抑之下者揚之使精粗不
致松濕燥人其難諸奈何
矜細計而事詎諽惜之

羅樞密

茶羅，用以篩茶。

幾事不密則害成，
今高者抑之，下者揚之，
使精粗不致於混殽，人其難諸！
奈何矜細行而事譊譁，惜之。

11 陸游與分茶

陸游一生有茶詩三百多首，是歷代詩人中寫茶最多的一位。他曾經兩任茶官，晚年與兒共茶事，成了他重要的心靈慰藉。

☕ 一種情懷下的兩種表達

南宋淳熙十三年（1186），大詩人陸游，寫下了兩首被後世反復吟詠的律詩，一首是寫於暮春的〈臨安春雨初霽〉：

世味年來薄似紗，誰令騎馬客京華。
小樓一夜聽春雨，深巷明朝賣杏花。
矮紙斜行閒作草，晴窗細乳戲分茶。
素衣莫起風塵嘆，猶及清明可到家。

陸游像

此詩一出，當時朝野擊掌有加，宮廷內外大小文人，均為「小樓一夜聽春雨，深巷明朝賣杏花」的意境折服；而後世茶人們，則更加關注下一聯「矮紙斜行閒作草，晴窗細乳戲分茶」，將此作為確認點茶技藝「分茶」在兩宋歷史上曾經風靡的重要依據。那時，國家處於多事之秋，一心想殺敵立功的陸游，卻被宋孝宗當作一個吟風弄月的閑適詩人看待。學者認為，此詩表達了陸游憤懣失望以分茶自遣的心情。

而同年陸游的另一首詩〈書憤〉，則體現出他另一番怒目金剛的風貌。由於此作被選入中小學生語文課本，並在高考中出現頻率較高，因此事實上成為比〈臨安春雨初霽〉更廣為傳誦的名篇。全詩如下：

早歲哪知世事艱，中原北望氣如山。
樓船夜雪瓜洲渡，鐵馬秋風大散關。
塞上長城空自許，鏡中衰鬢已先斑。
出師一表真名世，千載誰堪伯仲間。

此詩同樣寫於一一八六年春，全詩概述了自己青壯年時期的豪情壯志和戰鬥生活情景，句句是憤，字字是憤，以其雄放豪邁的氣勢而千古傳誦。此詩甫成，陸游便因孝宗之召，從家鄉山陰來到京都臨安，在杭州孩兒巷小樓中，聽著春雨，等待朝廷召見。此時六十二歲的陸游在家閑居六年，要實現大丈夫家國抱負，已時不我待。然而，最後等來的，

只是發至嚴州府，封了個謨閣待制的行政小官，氣吞如虎的豪情，徑直化成素衣風塵之嘆。故〈書憤〉實為〈臨安春雨初霽〉之寫作背景，而〈臨安春雨初霽〉則是〈書憤〉心情的延續。「樓船夜雪」與「小樓春雨」，「鐵馬秋風」與「草書分茶」，互為陽陰，相輔相成，恰是一種情懷下的兩種表達。

雅稱水丹青的茶百戲

分茶，作為兩宋時期點茶技術的藝術化表達，有其專門的審美標準。有關這方面的文史記錄顯示，上至最高統治者的皇帝，中至文人士大夫，下至布衣百姓、緇服僧人，都有涉及。雖分茶評判標準唯一，但因分茶者品味的不同，卻分辨出分茶意境的高下不同來。

且看宋徽宗趙佶的分茶。由他自己繪製的〈文會圖〉中，已經栩栩如生地傳遞出這位風流皇帝分茶時的心境。此時國家已危如累卵，本當枕戈待旦的最高統治者卻身著文人白袍，身處御花園中，免冠笑談，與一班誤國奸臣交流分茶心得。徽宗向以追求奢侈生活、擅長書法繪畫而在中國歷史上出名，但普通的書法繪畫已不能滿足其喜好，唯分茶這種獨特而又高難度的藝術技藝，才能夠滿足其欲望。

「分茶」這種茶的技藝，始於五代十國時期。彼時南方有一僧人名叫文了，《荊南列傳》記載他時說：「雅善烹茗，擅絕一時。武信王時來遊荊南，延往紫雲禪院，日試其藝。

王大加欣賞，呼為湯神，奏授華定水大師。人皆目為乳妖。」這是關於分茶的早期記載。到了北宋初年，有託名陶穀所著的《清異錄》，其〈茗荈〉之部「茶百戲」條說：「茶至唐始盛。近世有下湯運匕，別施妙訣，使湯紋水脈成物象者，禽獸蟲魚花草之屬，纖巧如畫；但須臾即就散滅。此茶之變也，時人謂之『茶百戲』。」陶穀所述「茶百戲」便是「分茶」，也有「水丹青」之稱。時至北宋末年的宋徽宗，要向一百年多前的茶藝大師們挑戰，故經常舉辦茶會，賜宴群臣，親自為大臣點茶、分茶，由此得到滿足，同時也在大臣們的擊掌讚嘆中得到精神享受。

宣和元年（1119），離北宋消亡只剩八個年頭了。九月十二日，趙佶舉辦了一次聲勢浩大的茶宴。大奸臣蔡京在〈保和延福二記〉中記載道：「過翠翹燕閣諸處，賜茶全真殿，上親御撇注賜出乳花盈面。臣等惶恐，前曰：『陛下略君臣夷等，為臣下烹調，震悸惶怖，豈敢啜？』上曰：『可少休。』」這裡完整地描述了宋徽宗親自為大臣們分茶賜茶的經過，大臣中還有童貫等，可以說奸臣們基本都到齊了。

兩年之後的一一二一年，趙佶的分茶技術又有了很大提高，為了顯示技藝，博得喝彩，他又舉辦了一次盛大茶宴。大奸臣蔡京再次做了記錄，在〈延福宮曲宴記〉中記載道：「宣和二年十二月癸巳，召宰執親王等，曲宴於延福宮。上命近侍取茶具，親手注湯擊拂。少頃，白乳浮盞，而如疏星淡月，顧群臣曰：『此是布茶。』飲畢，皆頓首謝。」描述了宋徽宗親自給大臣注湯擊拂，讓大臣欣賞他分茶的景象。蔡京是當時有名的大書法家。誤國君臣們在分茶技藝上，其實是有著同樣愛好的。

成為專門娛樂職業的分茶

同樣是分茶，在民間又有著不同的風貌。相對而言，這個群體的分茶者們，以功用性為第一要義，從中得到物質和精神的雙重滿足。茶學界經常提到的僧人福全便是其中典型的代表。同樣是《清異錄》中「生成盞」條提到：「饌茶而幻出物象於湯面者，茶匠通神之藝也。沙門福全生於金鄉，長於茶海，能注湯幻茶成一句詩，並點四甌，共泛乎湯表。小小物類，唾手辦耳。檀越日造門求觀湯戲。全自詠曰：『生成盞裡水丹青，巧畫功夫學不成。卻笑當年陸鴻漸，煎茶贏得好名聲。』」這位福全有了一番技藝，博得眾人喝彩，有點類似於雜技藝人完成了高難度動作，自豪是可以有的，但他竟然笑起「茶聖」陸羽，將陸羽比作一個以煎茶為最高理想的人，這便顯得分茶境界近乎於無了。

福全也是北宋初年人，他的這門手藝到了南宋，成了一種習俗。南宋吳自牧的《夢粱錄》卷十六「茶肆」記說：「巷陌街坊，自有提茶瓶沿門點茶，或朔望日，如遇吉凶二事，點送鄰里茶水，倩其往來傳語耳。有一等街司衙兵百司人，以茶水點送門面鋪席。乞覓錢物，謂之『齪茶』。僧道頭陀道者，欲行題注，先以茶水沿門點送，以為進身之階。」福全還只是以自己的分茶之藝博得好名聲，而街司衙兵百司等人，以點茶為名，巧取豪奪，茶亦因此被玷汙了。至於有些僧道中人，挨門點茶，則是為了能夠進入這些人家，表演他們的分茶技藝，以換取報酬，此時的分茶，或已是一種專門的娛樂職業了。

墨試小螺看鬥硯，茶分細乳戲毫杯。

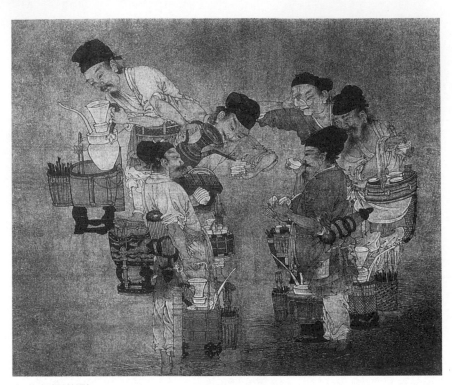

宋 佚名〈鬥茶圖〉

與茶相依相伴的人生歷程

士大夫階層，雖然也會欣賞甚或精通茶藝，但他們基本上還是將此作為一種修身途徑，來達到其內在的君子品性要求的。

從審美上說，這個群體的人與其說是會分茶，莫若說是懂分茶。南宋大詩人楊萬里的〈澹庵坐上觀顯上人分茶〉，記述了他觀看顯上人玩分茶時的情景，詩云：「分茶何似煮茶好，煎茶不如分茶巧。蒸雲老禪弄泉手，隆興元春新玉爪。二者相遇兔甌面，怪怪奇奇真善幻。紛如劈絮行太空，影落寒江能萬變。銀瓶首下仍尻高，注湯作勢字嫖姚。……」這裡便是在解讀分茶了。顯上人和楊萬里，一個會分茶，一個欣賞分茶，那就是真正的知音。

陸游是不是分茶高手，我們不知道，他在詩中說自己是「戲分茶」，有姑且一試的意思在其中。但陸游一生有茶詩三百多首，是歷代詩人中寫茶最多的一位。他愛茶，懂茶，懂分茶，會分茶，那是毫無疑問的。

陸游對茶的鍾愛，集中體現在他與陸羽之間的關係上。他與「茶聖」同姓，又以陸羽之號「桑薴翁」為自名。他在〈自詠〉中說：「曾著〈杞菊賦〉，自名桑薴翁。」又在〈安國院煎茶〉中說：「我是江南桑薴家，汲泉閒品故園茶。」他甚至將自己比作陸羽轉世，在〈戲書燕几〉中說：「我是江南桑薴家，前身疑是竟陵翁。」在〈八十三吟〉中，他又說：「桑薴家風君勿笑，他年猶得作茶神。」他甚至有續寫《茶經》的願望。沒有《水品》、《茶經》常在手，前身疑是竟陵翁。

正須山石龍頭鼎，一試風爐蟹眼湯。

對茶的無比熱愛，是不可能對陸羽有如此深切的認同感的。

陸游愛茶，還來自他與生俱來和茶相依相伴的成長史。他本紹興人氏，山陰出好茶，他自小便在茶中浸漬，少年時拜文學大家曾幾為師。曾幾寓居上饒茶山，陸游便常往茶山跑，他後來回憶說：「憶在茶山聽說詩，親從夜半得玄機。」家鄉的日鑄茶隨陸游周遊四方。對故園市事，他有著深刻的記憶。他在〈湖上作〉一詩中寫道：「蘭亭之北是茶市，柯橋以西多櫓聲。」又在〈蘭亭道上〉一詩中寫道：「陌上行歌日正長，吳蠶捉績麥登場。蘭亭酒美逢人醉，花塢茶新滿市香。」花塢茶恰是宋時紹興又一名茶。以後陸游又長年在蜀中宦遊，巴蜀為茶之故鄉，陸游遍訪名茶，留下了諸多蜀茶記憶：「聊將橫浦紅絲焙，自作蒙山紫筍茶。」「雪芽近自峨眉得，不減紅囊

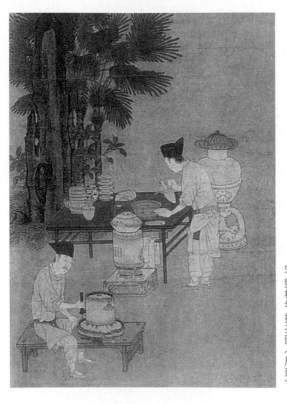

宋劉松年 攆茶圖（局部）

顧渚春。」無疑是將蜀中之茶作了好茶的標本。

陸游與茶之密切的關係，尤其來自於他曾經兩任茶官的經歷。宋孝宗淳熙五年到七年，也就是一一七八年至一一八○年間，陸游相繼出任提舉福建常平茶鹽公事和提舉江南西路常平茶鹽公事。無論福建還是江南西路，都是產茶區，尤其是福建建茶，天下聞名。陸游在瑣碎的行政公務中尋求解脫的重要排遣，正是與茶同在。他的重要工作之一就是試茶，品出高下，上貢朝廷。天長日久，浸潤茶中，深諳此道。

陸游的晚年，亦是與茶相伴度過的。他在〈疏山東堂晝眠〉中說：「吾兒解原夢，為我轉雲團。」此處的「轉雲團」便是點茶時的擊拂，詩句下他還自注說：「是日約子分茶。」此處的「約」就是陸游的第五子子約，與兒共茶事，成了他重要的心靈慰藉。

和平生活的精神象徵

以陸游為代表的愛國文人士大夫，終究是以儒家文化為底色的，故而，他們對茶的審美，始終映襯著家國情懷。我們已經在陸游的分茶中，看到他對那個時代的整體態度。我們還可以在另一位偉大的愛國主義者文天祥身上，看到這種對茶的認識。茶藝在南宋最後一個宰相文天祥眼中，遠遠超過了文娛活動、技藝競爭，茶在他那裡，是和平生活的象徵，是國家安寧、人民安康的象徵。

江西茶鄉而來的文天祥也是一位深諳茶道之人，分茶對他來說不是陌生之事。

一二六二年，他與其弟同在朝廷為官，與當年的陸游一樣，他也曾客居臨安。在其弟生日時，他寫下了〈景定壬戌司戶弟生日有感賦詩〉，詩中說：「孤雲在何處，明歲卻誰家。料想親幃喜，中堂自點茶。」說的是母親為兒女慶生，自己在客廳裡點茶的情景。那本是合家團聚以茶相慶的時光啊。

文天祥另有一首詩〈飲中冷泉〉，當年陸游遊覽此泉時，也曾留下詩句：「銅瓶愁汲中濡水，不見茶山九十翁。」而文天祥的詩句，更以茶說國破家亡之事：

揚子江心第一泉，南金來此鑄文淵。
男兒斬卻樓蘭首，閑評茶經拜羽仙。

這裡的「閑評茶經」，叩拜羽仙，是以消滅侵略者為前提的，而「斬卻樓蘭」之後的生命指向，則是與茶共生。文天祥與六十六年前告誡子孫「王師北定中原日，家祭無忘告乃翁」（〈示兒〉）的陸游，有著多麼相似的情懷。

陸游有七子一女。其孫陸元廷，聞宋軍兵敗崖山後憂憤而死；其曾孫陸傳義，聞崖山兵敗後絕食而亡；其玄孫陸天騏，在崖山戰鬥中不屈於元，投海自盡。他們不愧為陸游的後人。

12 茶具的世態

茶學界有「器為茶之父」一說。

茶具在隨著茶的發展而演變的同時，也受到人們主觀的審美需求影響，

逐漸成為一種實用與藝術的綜合物。

茶與茶具的相輔相成

《綺情樓雜記》這本書中，有個故事，說的是福建一個富翁，喝茶成癖。一天，來了個要飯的靠在門上，看著富翁，說：「聽說您家的茶特別好，能否賞我一杯？」富翁哂笑說：「你懂得茶嗎？」那乞丐回答：「我從前也是富翁啊，喝茶才破的產，故而落到要飯的地步。」富翁一聽，同情了，叫人把茶捧出來。乞丐喝了，說：「茶倒不錯，可惜還不到醇厚的地步，因為茶壺太新之故。我有把壺是平日經常用的，至今還帶在身邊，雖飢寒交迫也捨不得賣。」富翁要來一看，這壺果然不凡，造型精絕，銅色黝然，打開蓋子，香味清馨，用來品茶，味異尋常，就打算買下來。乞丐說：「我可不能全賣給你，這把壺，

價值三千金，我賣給你半把壺，一千五百金，用來安頓家小，另半把壺我與你共享，如何？」富翁欣然允諾，乞丐拿了那一半的錢，把家安頓好了。以後每天都到富翁家裡來，用這把壺飲茶對坐，好像老朋友一般了。

這個故事，是說茶與茶具之間的關係。作為一種精神飲品的茶水，其承載的器皿必然也要求具備與它相應的人文內涵。因此，茶具在某種意義上已經不再是單純的實用器具，從應用進入了審美範疇，成為茶文化的重要構成部分，故而茶學界便有了「器為茶之父」一說。

精益求精的品飲要求

專門茶具的出現，是公元七世紀以後的事情。在這以前，茶湯和其他食物共用一種器皿。這些兼用的茶具，主要是用陶土製成的，因此，茶具的另一個特徵就是它與我國古代偉大文明——陶瓷有著密切的關係。

外國人叫中國為China，China最初在英文中是瓷器的意思，可見陶瓷與中國的關係。

唐以前，人們的飲茶，雖然亦有各種不同形式，但基本上還屬於生煎羹飲，飲茶和烹茶的過程還不是很複雜，所以碗、杯、罐都可以作為茶具來使用。

到了唐代，飲茶用器逐漸從酒器和食器中分離了出來。分離的原因不外乎兩個：一是

人們從喝茶進入了品茶，茶的藝術精神滲入人人的心靈，這是外在原因；另一個內在原因是茶具在隨著茶的發展而演變的同時，逐漸成為一種實用與藝術的綜合物。人們在製作茶具時，越來越注重求其精良，求其美觀，求其本身具有藝術欣賞價值。

杭州中國茶葉博物館茶史廳內，陳列著中國長沙窯出土的唐代初期茶碗，碗中有「茶碗」二字。長沙窯在湖南長沙銅官鎮一帶，是唐代重要的瓷窯，釉下彩繪就是長沙窯創製的。這種碗敞口瘦底，碗身斜直，呈灰黃色。

唐代的人們，對茶具是如何評價的呢，且讓我們回到「茶聖」陸羽的《茶經》。

《茶經・四之器》是這樣評價的：如果說邢瓷質地像銀，那麼越瓷就像玉，這是邢瓷不如越瓷的第一點；如果說邢瓷像雪，那麼越瓷就像冰，這是邢瓷不如越瓷的第二點；邢瓷白，茶湯泛紅色，越瓷青，茶湯呈綠色，這是邢瓷不如越瓷的第三點。

甌，是越州製的好。甌的上口不卷邊，底呈淺弧形，容量不到半升。越州瓷、岳州瓷都呈青色，能增進茶湯色澤。邢州瓷白，使茶湯色紅；壽州瓷黃，使茶湯色紫；洪州瓷褐，使茶湯色黑，都不宜盛茶。

☕ 防杯燙手而發明出來的茶托

我們在此可以看到人們主觀的審美需求對茶具的深刻影響。邢窯、越窯都是中國的名

荊窖與越人，皆能造茲器。

窯，向來就有「南青北白」之說，本來是各有千秋、不分高下的，但是有了茶湯的介入，陸羽便把它們分出等級來了。

唐代茶具，主要是瓷壺和瓷碗。瓷茶壺，唐人叫茶注子。壺的形式，以短形小流代替了過去的雞頭飾流*。

此外，從唐開始，茶托子也開始流行了。茶盞用托，據史書《資暇錄》記載，還有一段有趣的傳說。說的是唐代有個叫崔寧的成都府尹，他的女兒喜歡喝茶，因嫌茶盞注茶後燙手，靈機一動，把蠟烤軟，做成蠟環，放在小碟子上，再把茶盞放在蠟環上，後來又讓漆工仿製成漆製品。崔寧看了很高興，就把這種碟子稱為「托」。

亦有專家在江西出土的晉代文物中發現有類似茶托子的器物，便提出在當時已有茶杯和與之配套的茶托的觀點，如果這個觀點得以考證，那麼可以說明，唐和唐以前就

遼 張匡正墓壁畫

已有成套的飲茶器具了。

* 流即「流子」，指壺嘴。

因鬥茶風俗而流行的黑瓷茶盞

宋代，美學受理學影響，人的心境和意緒，成為藝術和美學的主題，這種對韻味與超脫境界的追求，反映在茶具上，便是力求質地之美。那時的茶具以單色釉及窯變效果為基本特點，形成凝重深沉的質感。

茶盞是那個時代的主要茶具，這是一種小形的碗，敞口，小足，厚壁，有的地方也稱盅，俗稱盅盞。根據傳世器物看，有黑釉、醬釉、青釉、青白釉及白釉五種，其中以延安黑釉最為名貴。

說黑盞最為名貴是就茶盞而言的。從陶瓷史上看，宋代是一個空前繁榮的時期，陶瓷美學達到了一個新的境界。說宋代茶盞而不把它擺到陶瓷史上去說，不全面。

黑瓷茶具始於晚唐，鼎盛於宋，延續於元，衰微於明清，這是因為自宋代開始，飲茶方法已由唐時的煎茶法逐漸改變為點茶法，而宋代流行的鬥茶，又為黑瓷茶具的崛起創造了條件。宋徽宗在《大觀茶論》中說：「盞色貴青黑。」這和宋人的鬥茶風俗是分不開的。宋

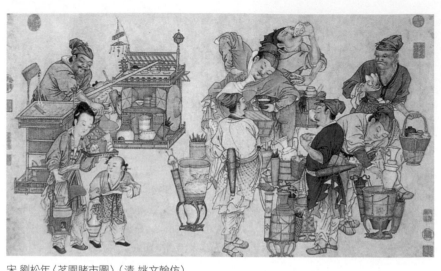

宋 劉松年〈茗園賭市圖〉（清 姚文翰仿）

人的鬥茶要求茶色白，製茶時要專門把茶汁都擠掉，這樣就宜黑盞了。黑盞白湯，看上去歷歷分明，鬥茶效果才明顯。所以，宋代的黑瓷茶盞，成了瓷器茶具中的最大品種。

建盞配方獨特，在燒製過程中使釉面呈現兔毫條紋、鷓鴣斑點、日曜斑點，增加了鬥茶的情趣。宋代茶盞在徑山寺被日本僧人帶回國後，一直被視為珍貴無比的「唐物」而受到崇拜，直至今天。明代開始，由於「烹點」之法與宋代不同，黑瓷建盞終於式微，基本完成實用功能的歷史使命，而作為審美器物永恆地存在於現實生活中。

由於盛行用盞，宋時的盞托製作也比唐代更為精細。茶盞托口高起，托沿多做花瓣形，托底中空以便盞足插入。

宋代的茶壺由前期的飽滿變為瘦長，紋飾也由過去的蓮瓣形發展為瓜棱形。

元代，茶壺的流子從原來的肩部移至

腹部。另外，江西景德鎮的青花瓷異峰突起。青花瓷茶具淡雅滋潤，國內共珍，海外稱奇，日本「茶湯之祖」珠光氏特別喜歡它，日本人便把它定名為「珠光青瓷」。

十二世紀到十四世紀，日本佛僧到天目山佛寺留學，帶回施有黑釉的茶碗，日本人稱為天目瓷。日本的茶道流派，很在乎有沒有中國帶去的瓷碗，並以此來作為劃分流派等級的一個標準。

承載品茶美學要求的紫砂壺

到了明代，對於茶具色澤的要求，卻來了個一百八十度的大轉彎，杭州茶人許次紓在《茶疏》中說：「其在今日，純白為佳。」對茶具色澤的推崇，由黑轉白了。

什麼原因？有個叫張源的人說：欲試茶色黃白，豈容青花亂之。就是說，茶湯的顏色已經由色白轉變為色黃白，黃白色要用白瓷來襯，方才好看，用青花之色，就亂了。

由於沖泡散茶普遍盛行，到了明代中期後，紫砂茶壺沖泡茶葉成為一時風尚。

明代，是紫砂茶具的時代，其中以壺為最，明代人對紫砂壺的崇尚，幾乎到了狂熱的程度。

明末張岱在《陶庵夢憶·砂罐錫注》中說：「夫砂罐砂也，錫注錫也，器方脫手，而一罐一注價五六金⋯⋯」

吳騫在《桃溪客語》中說：「陽羨磁壺，自明季始盛，上者至與金玉等價。」

紫砂茶具產於江蘇宜興，盛於明代，人們一般總說它有良好的保味功能，泡茶不走味，儲茶不變色，盛暑不易餿。紫砂壺色澤光潤古雅，泡出的茶湯純郁芳馨，造型簡練大方，色調古雅淳樸，風格超凡脫俗，意韻深厚沉鬱，而歷代文人雅士的參與，使其更具有藝術價值。

再往深處究，一個時代的審美從來就離不開一個時代的思潮的。繼宋代程朱理學之後，發展為王陽明的心學，在中國學術思想史上，被稱為新儒學。這個學說集儒學的「中庸、尚理、學簡」，釋學的「崇定、內斂、喜平」，道學的「自然、平樸、虛無」為一體。在藝術上，主張以自然為美，反映在茶具的品味上，就要求平淡、閑雅、穩重、自然、質樸、收斂、內涵、簡約、蘊藉、溫和、敦厚、靜穆、蒼老……

顯然，紫砂壺是諸種意緒的載體，真正意義上製作它的鼻祖名叫供春，住在金沙寺裡，為進士吳頤山的書童。一位不知名的僧人教會了他製壺，而壺的落款則是僧人書寫後由他鐫刻上去的，存世至今的供春壺寥寥可數，被奉為國寶。

紫砂壺與別的茶具最不同之處，就是有傳人和傳人落款的傳世之作。如果說時大彬、徐友泉、陳鳴遠、楊彭年、邵大亨等為古代製壺大家，那麼朱可心、顧景舟、蔣蓉等今人便是名噪海內外的一代製壺大師。紫砂壺的身價一浪高過一浪，經久不衰，跟名家名壺的不斷問世，是分不開的。

明人吳梅鼎有過一篇〈陽羨茗壺賦〉，那是寫得相當有聲色的，把它翻譯成白話文，

大致意思如下：

說到那泥色的變幻，有的陰幽，有的亮麗；有的如葡萄的紺紫，有的似橘柚一樣的黃鬱；有的像新桐抽出了嫩綠，有的如露向陽之葵；有的如寶石滴翠；有的如泥沙上灑金屑，像美味的梨子使人垂涎欲滴；有的胎骨青且堅實，如黔黑的包漿發著幽明。那奇瑰怪譎的窯變，豈能以色調來定名？彷彿是鐵，彷彿是石，是玉嗎？還是金？齊全的和諧歸於一身，完整的美均勻著通體。遠遠地望去，沉凝如鐘鼎列於廟堂；近近地品，燦爛如奇玉浮幻著精英。何等地美奐，世上一切的珍寶都無法與它相匹。

明人除喜用壺之外，也喜用盞。盞以小為佳，白釉小盞直口尖底，成雞心形，俗稱「雞心杯」，尤為明人喜愛。

明代的茶具可謂集大成，它的藝術意義也遠遠超過了茶具本身。

清代茶具的風格，與唐之華貴、宋之純淨迥然不同，它是傾向於富麗濃豔、纖細繁縟的。自然，這種審美意趣離不開城鎮手工業的空前繁榮和商品市場價值制約下的市民意識潮流。其中景德鎮窯燒製的各色釉，青花、粉彩、五彩裝飾的茶壺，有圓形、方形、蓮形、扁圓形、竹節形、菊瓣形等式樣，時有「景瓷宜陶」之說。

從唐代開始的茶盞、茶托到了清代，終於配上了盞蓋，成為我們今天常常使用的一盞一蓋一碟式的三合一茶盞——蓋碗。

小石冷泉留早味，紫泥新品泛春華。

飲茶方式造就的各色茶具

說了茶具發展的縱線，再來橫向說說當今的茶具。中國那麼大，民族那麼多，喝茶的方法又那麼不同，所以，茶具便也顯得格外豐富繁多，各具特色了。

比如說廣東、福建那一帶的人愛喝烏龍茶，有一種喝法叫功夫茶，茶具講究得很，有四件：一為潮汕風爐，用白鐵製成，小巧玲瓏，以硬碳作燃料，也有用甘蔗渣或橄欖核的，那是為了防煙入壺口。一為玉書碨，也就是煮水壺，扁形壺，容水四兩，可在火上烤。一為孟臣罐，這是一種小型的紫砂壺，多出自宜興，色以紫為貴，容水二兩。孟臣是宜興的一位製壺名家，因製小壺聞名於世。一為若琛甌，這是一種白色的小瓷杯，只有半個乒乓球那麼大小，容水不過二三錢。若琛，據說是個和尚的名字。只有這四樣東西加在一起，人們才能喝到貨真價實的「功夫茶」。

雲南邊陲的少數民族中，有喝烤茶的習慣，他們用的茶具叫「老鴉罐」。老鴉罐是陶製的罐子，放在火中烤熱了，把茶扔進去烤，一直烤得劈里啪啦直響，發出焦味，再沖水。這種罐子，沒有蓋，耐高溫，不知為什麼叫「老鴉罐」，也許是因為煙熏火燎，色澤和烏鴉一般黑了的緣故吧。

藏人喝茶，堪稱世界之最。他們一般都用木碗當茶具，喝的是酥油茶，走到哪裡，茶碗就帶到哪裡。跑到一個帳篷，木碗掏出來，主人就知道要給他們倒酥油茶了。貴族家的木

碗，鑲銀包邊，茶壺也一樣裝飾得精緻考究。至於寺廟中的茶具，那就更為講究了，茶碗有蓋有托，都是銀光閃閃的，讓人看了不忍心當茶具用，反倒當作金銀工藝品用來欣賞。這樣的茶具，也只在那些盛大的宗教節日裡才取出來，平日是不用的。

行文至此，我想起了中國作家王小波的一段話：「在器物的背後，是人的方法和技能，在方法和技能的背後是人對自然的了解，在人對自然了解的背後，是人類了解現在、過去與未來的萬丈雄心。」王小波這段見解是我了解到的關於茶具器物的最深刻詮釋。

茶映盞毫新乳上，琴橫薦石細泉鳴。

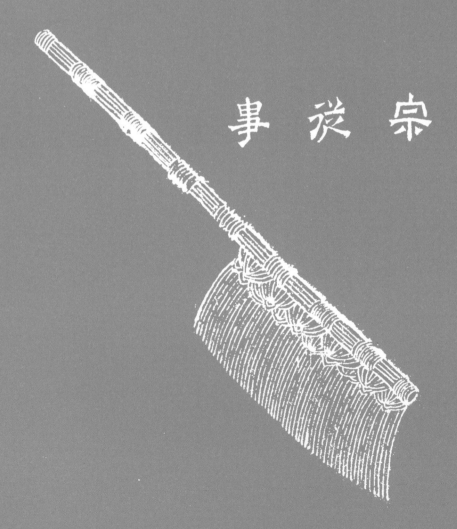

宗教事

孔門高弟當洒掃應對事之

末者亦所不棄又況骸莘其

既散拾其已遺運寸毫而使

邊塵不飛功亦善扎

宗從事

茶帚，棕製，用以拂掃茶末。

孔門高弟，當洒掃應對，
事之末者，亦所不棄，
又況能萃其既散、拾其已遺，
運寸毫而使邊塵不飛，功亦善哉。

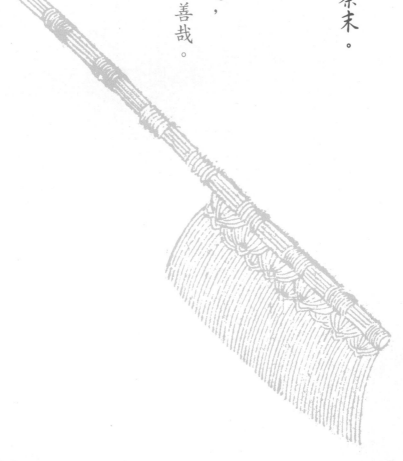

13

雅安開始的茶馬古道

兩條隱藏在天府之國四川的崇山峻嶺中的道路，把藏茶從內地送往了雪域高原。

兩條道路都各自印著一千多年來茶背子的足跡。

馬背馱來的藏茶香

我在青衣河邊訪茶，遙望蒙山，以悵寥廓。我彷彿看到對岸有一群馬，從唐朝向我奔來，一色棕紅，身披天光。牠們有的一匹挨著一匹，並排而行，有的一匹緊隨一匹之後，連仰蹄的動作都一模一樣，看上去像是全部都由一匹馬幻化而成的。披在牠們身上的，是浩瀚的天外之光，那是從雅安的天空漏下來的光明，漫射大地，把馬群映照得又朦朧又神祕。牠們穿越宋代，踏入明清。千年的長途跋涉磨礪了牠們的身形，牠們的軀體矯健偏瘦，馬蹄看上去很大，好像一枚枚鐵印章。終於，牠們從我身邊踏過，馬蹄聲碎，喇叭聲咽，牠們沉思的目光，看上去甚至有些心不在焉，似乎因為旅途的漫長而下意識地忘掉了自己。而牠們健

頸輕昂，長鬃在晚風中微微飄揚的神態，使我竟以為牠們是雪域高原那些鼻梁高聳、面龐瘦削、鷹一般的康巴漢子的化身。

就是在這樣的傍晚，我聞到了藏茶那特殊的濃香。

全世界最早的茶產區

從天府之國的成都往西南行一百多里，便是曾經做過西康省會的雅安城了。與「揚子江心水」匹配成了一副對聯的「蒙山頂上茶」的蒙山，就在雅安。雖然西漢沒有蒙山產茶的記錄，但依然還可以從各類後世史志筆記的記載中推理出蒙山產茶是可信的。晉代大學者常璩已經在《華陽國志》裡寫明，三千多年前，周武王伐紂的時候，蜀中的小國們支持周武王，加入他的政治聯盟，並且還主動獻禮品給他。那效忠的貢品中，就有茶葉，並且周初時，園子裡已經種茶葉了。巴蜀本來就是茶的原產地，茶文化事象豐富，人工栽培茶於此地，我想亦不奇怪。

人類總是在順應自然和改造自然中生存的。有了歷史悠久的野生茶，然後人工去栽培它，難道不是非常順理成章嗎。為此，晉人杜育作〈荈賦〉，說：「靈山惟嶽，奇產所鍾，厥生荈草，彌谷被崗。」那漫山遍野的茶樹，可不是靠自生自滅就能夠連成片的。我們至少可以說，雅安是全世界最早生產茶的地方之一。

雅安是一個藏語，意思是犛牛的尾巴，那犛牛的身子就在藏區，所以雅安挨著藏區，百把里路就到了康定。那裡可不僅僅是站在跑馬山上唱情歌的所在，那裡是茶葉貿易的重鎮。藏人所喝之茶，有很多就是從那裡人背馬馱，翻過雪山，到達藏區中心的。

藏人愛喝茶是到了痴迷程度的，有藏諺可證：「一日無茶則滯，三日無茶則病。」化成古典書面語體，可見《滴露浸露》一文，其中有「以其腥肉之食，非茶不消，青稞之熱，非茶不解」的記述。

文成入藏帶來的飲茶習俗

我不知道從前藏人沒有接觸到茶的時候是如何生活過來的，但我知道他們喝茶的歷史已經有一千多年了。據說公元四、五世紀時，吐蕃王朝軍隊曾攻占到中原邊州，搶來了一些黑乎乎的東西，放在麻袋裡，因為不知何物，竟一放兩百年，後來才知道是茶。倘若放在今天，可當文物拍賣發大財了。不過這條史料我尚未查實，人們一般相信，是文成公主進藏帶去了飲茶習俗，那已經是六四一年的茶事了。

也有記載，說茶葉輸入藏區的時候，正是藏文創字的時候，時間大約在六三二年左右。藏語茶的發音接近於「甲」，和中國古代川中人叫茶為「檟」的發音一樣。時間上比文成公主入藏早了十年，放在歷史長河中而言，這簡直太不重要了。重要的是藏文創字與藏人成公主入藏早了十年，放在歷史長河中而言，這簡直太不重要了。重要的是藏文創字與藏人

寧可三日無糧，不可一日無茶。

喝茶的歷史巧合，也就是說，很有可能，茶在最初民族文化融合的過程中，起了不可或缺的作用。想像那些藏族造字的倉頡們吧，他們是否一邊喝著中華腹地之茶，一邊琢磨著本民族的書面表達符號呢？那是要比漢族兄弟的倉頡們要幸福得多啊，要知道他們不但沒茶喝，還要聽夜鬼的哭泣呢。

到了文成公主的曾孫輩，人們對茶的藥理功能有了進一步的認識。松贊干布之曾孫都松芒波傑在位時（676—704），他曾說過這樣一段關於茶的話：「在我患病期間不思飲食，只有飲用小鳥銜來的這根樹枝泡的水才感覺比較奇妙。它能養身，是一種治病良藥。」

人體的這種感覺是有科學依據的：藏民族飲食大多為牛羊肉和糌粑，喝茶有助於消化，維持人體的酸鹼平衡，彌補了飲食中存在的缺陷。茶深受人們喜愛，終於形成了藏人不可一日無茶的習俗。唐建中二年（781），也就是陸羽茶文化活動高潮的黃金時代裡，常魯公使西蕃，烹茶帳中。贊普問：「此為何物？」魯公曰：「滌煩療渴，所謂茶也。」贊普曰：「我此亦有。」遂命出之，以指曰：「此壽州者，此舒州者，此顧渚者，此蘄門者，此昌明者⋯⋯」

你看，到中唐的時候，藏漢的高官們，已經完全可以憑著對茶文化知識的了解，彼此鬥智誇耀了。一個拿茶的精神屬性來說話，另一個就拿茶的物質屬性來應對。藏地雖然不產茶，但茶的品類一點也不比內地要少。

藏民族的特殊茶文化

茶葉和飲茶習俗經過如此長期的傳播和發展，由宮廷到寺院再傳入民間，終於形成了藏民族的一種茶文化形態，其中最具代表性的茶便是酥油茶了。酥油是從牛奶中提煉出的粗製奶油，本來油水很難結合，但藏民族創造性地用反復攪製的方法令其二者水乳交融，使高原地區有了最佳飲品。它那誘人的香味，入口滑潤的感覺，不但受到藏民喜愛，也使許多喝過的人讚不絕口。另外，藏族女子打酥油茶的體態真是魅力無限，曲線美好無比，有個舞蹈就是打酥油茶，不喝光看就陶醉了。

茶喝多了，就喝出了文化，藏民族本來就重禮節、講友誼，飲茶時同樣講究長幼、主客之序。斟滿茶先敬父母長輩，茶碗要潔淨，以雙手敬，用雙手接。在藏族百姓家中，有時要請僧人來念經或做法事，僧人的茶具是專門為其購置的，其他人不得使用。牧民在草原上熬茶，茶香伴著花香，另有一番情調。適逢各類節日，人們出遊於野外，祭祀神靈、祈求平安，一連數日，載歌載舞，唱著藏歌：「清香的糌粑如蜂蜜，黃黃的酥油賽花朵；茶兒濃來花兒香，人生無茶無歡娛。」

僧人更缺不了茶。寺院中通常每日集體飲茶三次，即早、中、晚的誦經禮佛活動後，茶由寺院統一沖煮。如遇祈禱法會、跳神期間，供茶的次數就根據情況而定了。至於平時在學習、誦經、辯經、靜修時，茶是萬萬不可斷的，解舌燥，驅倦意，保持頭腦清醒、心情平

酒困路長惟欲睡，日高人渴漫思茶。

和，全靠它了。

再來說說喝什麼茶用什麼碗。雖然有金碗銀碗，但藏人一般用木碗，有的還鑲包著銀質花邊，顯得高貴富麗。木碗實用，攜帶方便，散熱慢，又很結實。我曾聽說在西藏漫遊，身邊得帶上這樣一個木碗，草原上你正豪放又孤獨地行進著，遠遠地見著一個帳包，你欣喜地奔過去只管掏出那個木碗進去，就一定會有酥油茶的。高原人看著你，目光如雪山般純潔，你邊喝茶邊想，太好了。除此之外，你想不出別的詞來了。

千年茶馬古道上的古鎮遺跡

有兩條隱藏在天府之國四川崇山峻嶺中的道路，把藏茶從內地送往了雪域高原，它們是以茶的銷區來劃分的。一條被稱之為西路邊茶，以灌縣為製造中心，行銷到松潘與理縣。另一條是南路邊茶，以雅安為中心，行銷到今天的川西藏區及西藏地區。從雅安到康定的運輸，主要靠的不是馬，而是人，運茶的背夫有個專有稱謂：茶背子。每年一千萬斤的茶，全靠這一條條脊梁背往康定。當年的茶背子往返一個來回，起碼要花費半個月到二十天。這二十天裡他們可以走兩條路；大路和小路。大路是官道，好走一些；小路是民道，雖近，卻難走多了。兩條道都各自印著一千多年來茶背子的足跡，那份蒼涼與神祕就鋪在路面上。

沿途的重點茶鎮，簡略介紹如下：

榮經：榮經是諸葛亮七擒孟獲到過的地方，是茶葉重鎮。有趣的是，在最提倡禁慾的「文化大革命」中，此處竟然出土了一座東漢石棺浮雕，內容為一對古代男女正在親吻，於是便被今人命名為「天下第一吻」。我突發奇想，不知這「天下第一吻」的男女有沒有品過茶，滿嘴清香天下第一吻，那是多好的榮經廣告詞。

除了第一吻，榮經還出砂器。榮經有「砂器一條街」呢，那砂陶茶具，用來泡藏茶，滋味可入太古吧。

籃口：榮經往南，有一個小驛站，叫籃口。聽聽名字，就是那種「古道西風瘦馬，夕陽西下，斷腸人在天涯」的小驛站。明朝大詩人楊升庵流放時路過此地，寫下詩句：「官舍惟孤舍，人家無一家；客心何處切？夕照閃歸鴉。」從前，就是這個地方，每天晚上，都住滿了茶背子。

大相嶺：再往下就到大相嶺了，也就是古代的邛崍山，那是李白驚嘆「難於上青天」的蜀道之山。漢代有兩個姓王的益州刺史到此，一個叫王陽，來到山下，被這險山嚇出病來了，辭官打道回府。下一任叫王尊，也被嚇得心驚肉跳，不過王尊到底是王尊，還有點男子漢大丈夫的尊嚴，就大叫一聲對馭手說：前進！王陽不過是個孝子，我王尊可是個國家的忠臣！

就這麼一座山，山頂有一個叫草鞋坪的地方，居然還有過五家茶店，是專供茶背子們

住的。如今斷壁殘垣，還依然在荒草中。

清溪：大相嶺的半山腰上，有個叫清溪的古鎮。這個地方有句諺語：清風雅雨建昌月。就是說清溪的風大，雅安的雨多，西昌的月亮圓。清溪是古代黎州的州政府，所以什麼書院啊，文廟啊，這些和統治階級主流文化接軌的東西都在。太平天國名將石達開被俘後就在此中轉，然後才到成都被殺的。歷史上茶馬互市時，黎州是六大「茶馬司」之一，清溪對茶的重要性是不言而喻的。

宜東：再往前就到了宜東。這個偏僻小鎮對茶而言特別重要，雅安所有的大茶號都在宜東開了分號。實際上這就是個茶葉中轉站。茶背子從雅安出來時領一半工資，叫上腳；到宜東這個地方，領另一半工資，叫下腳。分號茶主在這個地方，要重新進行一次勞務分配，重辦轉運手續。誰也說不清這規矩是怎麼來的，但今人分析，這應該是古代茶號為防止茶葉在途中丟失所制定的運輸模式吧。所以，宜東也有一句諺語：背不完的宜東鎮，填不滿的康定城。

天全：天全是茶馬古道的又一重鎮，是個邊關的軍事要塞，離藏區就隔了一座二郎山。這個地方產茶甚佳。史書記載，唐時，此處的軍事將領就命令百姓採了蒙山的茶籽種在此地，到宋至明，土司把司民乾脆就編成了土軍三千，茶戶八百，專門事奉茶事。洪武年

間，明朝皇帝陛下了特詔，免去這裡司民的兵役，讓他們專心做茶馬交易的事情。

說到這裡的馬，各個朝代，性價比也不一樣。宋代早些時候，一匹馬可以換一馱茶。往下走，一匹大馬就得拿一百二十斤茶。到明代時，商品交易細化了。上等馬，一百斤茶；中等馬，八十斤；下等馬，六十斤就可以對付了。

瀘定：大名鼎鼎的瀘定縣就在二郎山腳下，紅軍飛奪的瀘定橋也就在此地。瀘定橋建起來的本意並非為了讓紅軍來長征，倒是為了茶馬古道上的馬隊來長征的。從前沒有橋的時候，不知道多少運茶的馬匹和背夫在此過河喪命，所以，在三百多年前的康熙大帝時代，皇帝下詔修橋，從此「大渡橋橫鐵索寒」，結束了馬幫過河要舟渡溜索的歷史，大渡橋成為川藏茶馬古道上的第一橋。

瀘定橋是康熙親自定的名字，但康熙犯了常識錯誤。他本來以為大渡河水為瀘水，要它安定，故而取名瀘定。誰知大渡河根本不是瀘水水系，倒是沫水。當年郭沫若取名時用的就是沫水的意思。

茶背子過橋也是有講究的，朝廷在橋頭設了個茶關，人人得拿了引票，接受檢查。政府干預，百姓們就跑了，這個地方反而冷落了下來。

二郎山：茶背子最怕翻二郎山。說起來，這座山也曾經讓我產生過錯覺的。孩提時聽大人們唱「二呀麼二郎山，高呀麼高萬丈」，二郎山簡直就成了一個輕鬆優美的審美對象。

芳茶出蜀門，好酒濃且清。

誰知它是茶馬古道上的必經之地，是多少茶背子的鬼門關。川康道中的茶背子，每日皆在五百人以上，下至十歲幼童，上達六旬高齡老者，他們負重登越，艱辛異常。尤以大相、飛越兩嶺，積雪飛霜行進更難，背夫收入甚微，以冷饃炒麵度日，僅勉強能維持一線生命。

茶背子血淚鋪就的運輸歷史

我們無法體驗也不敢體驗當年茶背子們非人的勞動，他們一路行來，只有工具四件：

一副背夾子，一張背墊子，一根木拐子，一個汗刮子。二十世紀三、四十年代，雅安城每天出來當茶背子的人有五百多，有不少茶背子就這樣把命丟在了路上。我在蒙山頂上的茶葉博物館看到的茶背子的雕塑群，真可以用驚心動魄來形容。茶背子的茶歌淒涼苦難，聽得讓人心酸落淚：

秋天落葉到冬天，窮人害怕過年關，咬緊牙巴背茶去，掙錢回家好過年。

背子背出禁門關，性命好比交給天，山高水長路途遠，背夫步步好艱難。

陽雀叫喚桂桂陽，背夫背茶過二郎，打起拐子歇口氣，只見岩下白茫茫。

就如偉大的長城由多少孟姜女丈夫的白骨築成，我們的茶馬古道亦就由多少茶背子的

血淚鋪就。記錄下這些，正是告誡自己以及其他人，不要忘記任何壯觀偉大之後的一切。

而這一段路走下來，茶背子終於到了終點站——康定。康定是茶背子背來的茶疊起來的地方，康定還有一個硬邦邦的名字：打箭爐。

康定是靠著茶沖泡而成的。在清之前，雅安、黎州是最大的茶馬交易處。清代，「茶馬交易」漸漸被「茶土交易」壓下去了，康熙皇帝還算順應時代潮流，下了一道詔令：行打箭爐市，蕃人市茶貿易。也就是說，可以在打箭爐這個地方開集市，讓藏人到這裡來拿他們的土特產換漢人的茶。

就這一道聖旨，從此，邊茶的交易中心，從雅安移到了康定。

因貿易而發展出來的康定鍋莊

康定這個地方在折多山下的河邊，沒什麼地方可農耕，也沒什麼地方可放牧，但它卻是西藏與內地的交通要道。從前這裡有許多的鍋莊。這個鍋莊不是圍著篝火跳藏族集體舞的意思，它回到了本義，就是人們圍繞鍋子坐莊的一個地方。

據說，從前藏族的馬幫商隊到了康定，先搭好帳篷，然後就堆三塊石頭架起銅鍋，熬茶做飯，鍋莊就此產生。大概因為康巴漢子們吃飽飯後睡不著，就圍著鍋子跳舞，最後，吃飯睡覺的事情被人隱了，跳舞倒成了人們以為的鍋莊。

當地的土司看藏人有這麼一個習慣，就乾脆在藏人安帳篷架鍋的地方蓋起了石頭房子，這樣，來來往往的藏人們和商隊都可以住，也省得搭帳篷麻煩。實際上，這就是當地政府的招待所、接待站。久而久之，便發展成了集中介、食宿、貨棧、加工和金融為一體的經紀行業。民間商人也紛紛介入此行業，到清盛世時，官辦民辦加起來，發展到了四十八家鍋莊。

鍋莊裡，茶永遠是第一位的。寬敞的院子裡，一定會有一個縫茶包的地方。因為人背的茶到此要換成馬馱了，茶包就得換形狀。還有堆茶包的倉庫。當然，馬廄是少不了的。兩邊的廂房是供茶商們住的，收拾得乾乾淨淨。

鍋莊的主人稱為鍋主，鍋主往往是女的。我看過一些女鍋主的照片或畫像，一個個都是美人，是可以參加今天選美的那一種。她們落落大方，笑容滿面，漢藏兩語皆通，眼觀六路，耳聽八方，來的都是客，全憑嘴一張，是藏族人民的阿慶嫂。

雅安的茶一到康定，先入茶號的倉庫，然後茶號就得找鍋莊了。鍋莊的相關人員呢，趕快去找藏商，他們此時的身分就是經紀人。

藏商們就在鍋莊免費吃住、談生意，連他們的騾馬也一併免費餵養。客人的生意一旦談成了，還是鍋莊派人出面，把茶號裡的茶包運到鍋莊，再由鍋莊裡的縫包工重新包裝茶包，以便馬兒駄運。藏商們驗過貨，寫好送貨的目的地，馬幫就可以起程了。

這時候鍋主們才開始收取佣金，兩邊的商人都對這中間人滿意。有的時候，買茶的茶商會向賣茶的茶號賒賬，得找個擔保人啊，那也是鍋莊的事情。鍋莊就兼起了錢莊的職責。

康定的鍋莊，現在是沒有了，真讓人懷想啊。

運茶旅途中的一碗濃情

遙想曾經的那個年代吧——馬隊過來了，在鍋莊裡住下了，最多幾天就得走，但也夠一對對男女萌發情愫。夜幕降臨，星若粗鹽，灑落在院落上空。人們坐在篝火旁，一邊縫著茶包，一邊喝著濃茶，馬兒在馬廄裡悄悄地吃著夜草，暮色中的男人們坐在一起，借著火光，就著藏茶吃飯。女主人額上滲著細汗，手提一把茶壺，為他們添茶續水。她們微傾的身姿是何其動人啊，她們拋來的媚眼是何其迷人啊，她們勞動婦女特有的健康的笑容是何其令人遐想啊。一天中也就是這時候，有一點點的歇息時間吧。於是，男人心旌搖蕩，懷著露水般的思情，唱起了「跑馬溜溜的山上，一朵溜溜的雲喲……」

我從前總不太明白，張家的大哥愛上李家大姐的原因，是因為她「會當家」嗎？後來，我才明白，當晚歸時分或暮色降臨時，他們坐在爐前喝茶，看著忙碌的女主人煮茶時映在牆上的綽約身影，恍惚中產生他鄉為此鄉、她家為我家的錯覺，是並不奇怪的吧。也許，正是因為命裡注定的流浪，才讓這些明早就要趕馬遠行的漢子們唱出了渴望定居的男耕女織般的夢想吧。

也許當天夜裡就會發生一些故事呢，這是一些命裡注定美麗又絕望的故事，然後就是

相向掩柴扉，清香滿山月。

長長的告別和等待。誰知道呢，也許還有下一次的見面，也許就此永別了。不知道多少趕馬送茶的張家大哥倒在古道邊無人問津，不知道多少李家大姐把一夜濃情煮成了一杯命運的終生苦茶。

所以，再唱〈康定情歌〉，永遠也不會有那種愉悅的心情了，那是跑馬溜溜的山上一碗濃情的茶，那是悲愴淒美的茶人情歌。

我從雅安回來，帶回了一些藏茶。我馬上開始喝起了藏茶，一直喝到此刻，並且不停地在心中默念：扎西德勒＊！扎西德勒！中國的藏茶──扎西德勒！

＊藏語吉祥如意的問候語。

另一個皇帝的茶功勳

茶進入明代，面貌發生了歷史性的演變，散茶取代團茶成為主流。此時六大茶類基本成型，茶事完成了一個重要的更新與轉型，其中凝聚著複雜多變的社會動盪與更替元素。

散茶成為主流的歷史性改變

中國明朝，有一個大茶人，名叫朱權，他曾經在他所著的《茶譜》中對茶作過這樣一番評價：「茶之為物，可以助詩興而雲山頓色，可以伏睡魔而天地忘形，可以倍清談而萬象驚寒。」這個朱權，就是明朝開國皇帝朱元璋的第十七個兒子，被封為寧王。人說子隨父相，朱權如此熱愛茶，跟他父親是分不開的。而這個明太祖朱元璋，和幾百年前的宋徽宗趙佶，在茶事上，可

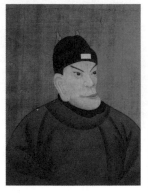

明太祖朱元璋像

謂各有千秋，我們在這裡不妨做一番評功擺好。

茶界有一句行話，叫唐煮宋點明沖泡，說的是茶進入明代，面貌發生了歷史性的演變，散茶開始成為茶的主旋律，我們今天普遍喝的沖泡的散茶，就是從那個時候開始的。若說這種喝法的由來，我們得從朱元璋說起。

我們已知，從三國開始到元、明之交，一千多年來的製茶方式，一直是以緊壓茶作為製茶主旋律來遵循的。然而，在把茶蒸煮緊壓烘乾的同時，始終還有著一種並不算是主流的散茶品飲法。這在唐代就有記錄，唐代詩人劉禹錫的〈西山蘭若試茶歌〉中說：「山僧後檐茶數叢，春來映竹抽新茸。宛然為客振衣起，自傍芳叢摘鷹觜。斯須炒成滿室香，便酌砌下金沙水……」描述的正是從採摘到品飲的全部過程。

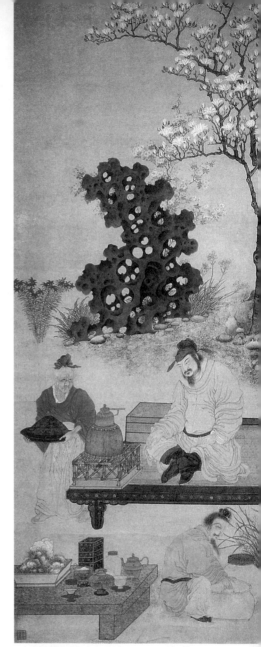

明 丁雲鵬〈煮茶圖〉

經過有宋一代至元，散茶煮飲這種方式漸漸被人們接受，這種茶的飲法與近代泡茶喝法很接近，先採嫩芽，去青氣，然後煮飲。有人認為喝茶要連葉子一起吃進去，所以葉子要嫩。另有一種散茶的飲法，採茶後先焙乾，然後磨細，稱為末子茶，有些像日本現在的末茶。茗茶這種古老的吃茶方式也在民間流行，它類似於茶粥，三國時期便有，人們在茶中加入米、薑、橘子皮、胡桃、松實、芝麻、杏、栗等物共煮，連飲帶嚼，頗受民間喜愛。

罷進團茶帶來的重大變革

明初，中國茶史上有一件重要的大事發生。當時茶的貢焙仍因襲元制，直至明太祖洪武二十四年九月，朱元璋有感於茶農的重負和團餅貢茶的製作工序、品飲過程繁瑣，罷進團茶，改進散茶，散茶的歷史自此開始。當時有個名叫沈德符的文人，寫了一部書叫《野獲編補遺》，表明了同時代的百姓對朱元璋此舉的讚許：「上以重勞民力，罷造龍團，惟採茶芽以進……按茶加香物，搗為細餅，已失真味……今人惟取初萌之精者，汲泉置鼎，一瀹便啜，遂開千古品飲之宗。」

有史家認為，朱元璋之所以罷團茶而進散茶，就是因為看到團茶的奢侈給中國茶農帶來了重負，欲以簡便的散茶方式減輕茶農負擔。但我們也由此看到技術的進步改變了飲茶方式，炒青製茶方式帶來飲茶史上的革命性巨變。宮廷的風尚必然引領社會，上行下效，茶葉

龍團貢罷爭先得，肯寄天涯主諾人。

炒青技術自此普及全國，成為中國綠茶沿襲至今的主要製作方式。

明人沖飲法是以散茶沖泡，將製作好的茶葉放在茶壺或茶杯裡沖進開水後直接飲用，「旋淪旋啜」，稱之為淪茶法。其沖泡和品飲，與文人超凡脫俗的生活及閑散雅致的情趣是吻合的。茶飲方面的最大成就是「功夫茶藝」的完善，這是一種原來流行於福建、廣東等地的品飲茶方式，是一種融精神、禮儀、沏泡技藝、巡茶藝術、品評質量為一體的完整的茶文化形式，發展至今，成為中國人品茶的重要方式之一。

沖泡法一舉數得，一是減輕了茶農為造團茶所付出的繁重勞役之苦，二是增加了茶事的新趣味和新工藝，三是簡化和改變了飲茶方式，四是使茶器茶具發生了根本變化。

明 丁雲鵬〈煮茶圖〉（局部）

大義滅親以禁私茶的決心

明朝初年的茶政是非常嚴厲的，彼時華夏的西蕃地區並不產茶，但青藏高原少數民族同胞又「寧可三日無糧，不可一日無茶」，所以說控制了茶葉就在一定程度上制約了這一地區。明朝由此把茶葉作為戰略物資，實施了嚴厲的邊茶制度。朱元璋親自發布了禁茶令，禁止茶葉私自出關。為此還大義滅親，親自下令把犯了茶禁的女婿給殺了。這可算得上是明朝

茶葉史上的一件大事，值得我們在此回顧一番。

其實犯了國家茶法，唐朝就有判死刑的。唐時販私茶三次，即處死刑，如果是有組織和武裝的販賣私茶，哪怕茶的數量很少，也要殺頭。國外也是這樣，英國人對茶葉走私者的處置也是非常嚴屬的，吊死、淹死，什麼招都有。但人家不是皇帝女婿啊，中國人向來就有「刑不上大夫」之說，這個農民出身的皇帝朱元璋殺婿，的確非同一般。《明史‧列傳‧九》，將這個故事記載了下來：

安慶公主，寧國公主同母妹。洪武十四年下嫁歐陽倫。倫頗不法。洪武末，茶禁方嚴，數遣私人販茶出境，所至驛騷，雖大吏不敢問。有家奴周保者尤橫，輒呼有司科民車至數十輛。過河橋巡檢司，擅捶辱司吏。吏不堪，以聞。帝大怒，賜倫死，保等皆伏誅。

這裡說的是明太祖洪武十四年（1381），進士歐陽倫娶了朱元璋的女兒安慶公主，他自己也官至都尉。洪武三十年（1397），也就是朱元璋罷進團茶之詔下達七年之後，歐陽倫奉命來到了川陝一帶。川陝地處絲綢之路，西北與中原地區在此開展的茶馬互市交易一直較活躍，且有效地解決了西北地區缺少茶葉和中原一帶缺少戰馬的問題，利潤十分豐厚。因而，儘管明太祖明令禁止走私販茶，仍然有一些三重利忘法的商販違背禁令，到蘭州一帶私販茶葉。而這個歐陽倫眼見著川茶私運出境銷售，可賺大錢，便利令智昏起來，自恃皇親國

戚，多次遣手下人走私茶葉出境，從中牟取暴利。陝西布政司官員不敢過問，而家奴周保更是狗仗人勢，蠻橫霸道，隨意調用公私馬車達數十輛。有一次在藍田縣過河，被稅吏逮了個正著。他不但不認罪認罰，還毆打並侮辱了河橋司稅吏。面對駙馬，上面的大官要員只敢忍氣吞聲，倒是那小稅吏捨得一身剮，敢把駙馬拉下馬，向朝廷告了御狀。沒想到狀紙真的就到了歐陽倫的岳父大人也就是當朝皇帝朱元璋手中。駙馬爺這一行為主要威脅到了朱元璋的國防戰略，朱元璋龍顏大怒，痛下殺手，立刻下令賜死歐陽倫，同時誅殺周保等悍僕。那年歐陽倫才三十九歲。

以苛法酷刑治國的朱元璋

朱元璋殺這個女婿，非同小可，因為他和他的結髮妻子馬皇后，總共就生了兩個女兒，其中一個就是安慶公主。民間有許多關於馬皇后的傳說，認為朱元璋的天下，一半是靠這個賢惠的皇后支持下來的。所以馬皇后五十一歲死後，朱元璋沒有再冊立皇后。如今女婿才三十九歲，女兒肯定更年輕，就要讓她守寡，而他的皇外孫、皇外孫女從此沒有了父親，這是一件多麼殘忍的事情。

可犯了國法，沒辦法，該殺就得殺。朱元璋此舉似乎對應了兩個法治命題：一是法律面前人人平等，王子犯法與庶民同罪；二是治貪先治至親者。此舉彰顯了朱元璋以苛法治國

的決心。

略通中國歷史的人們大都知道，朱元璋是一個治國治吏極嚴的皇帝，他對待貪腐的態度就是苛法酷刑。明初朱元璋就欽定了一部刑事法典《大誥》。按說一部刑法對於社會大眾而言，其意義遠不如民法來得更直接，但《大誥》的地位在當時實屬古今罕見。學校要教，科舉要考，家家戶戶要收藏。朱元璋來自社會最底層，他最了解什麼是官逼民反。他曾說過：「昔在民間時，見州縣官吏多不恤民，往往貪財好色，飲酒廢事，凡民間疾苦，視之漠然，心實怒之。」這一思想在《大誥》中體現得最為充分，其條目百分之八十以上都與官員犯罪有關，其中涉及貪賄的罪案占到全部罪案的一半左右，而量刑上則以嚴酷為特徵，有些刑種光是聽聽就毛骨悚然，如凌遲、梟首、挑筋、剝皮實革等。他賜死駙馬，還留個全屍，還算是網開一面了。

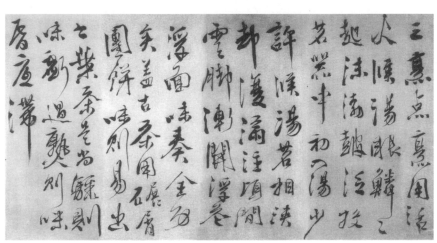

明 徐渭〈煎茶七類〉三、烹點裡提到：「古茶用碾屑團餅，味則易出，今葉茶是尚……」

六大茶類齊備的轉型時代

明朝的茶事發展得極快，我們必須承認，這和明朝初年朱元璋頒布的一系列茶葉法律制度有關。六大茶類基本都是那個時代成型的，除綠茶之外，花茶製作的技術亦是在那個時代開始成熟的。這種從宋代就開始被人實驗的茶，歷經數百年之後，終於在清代得以普及。

北方人管花茶叫香片，以為它不但香氣襲人，口感有韻致，還有著很好的藥理功能。其中茉莉花茶得到了普遍的認可，人們認為此茶有理氣開鬱、辟穢和中之功效，對痢疾、腹痛、結膜炎及瘡毒等，都具有很好的消炎解毒作用。

與此同時，紅茶、烏龍茶也相繼誕生，現代六大茶類至此全部形成──其中綠茶為不發酵茶，黃茶為輕發酵茶，黑茶為後發酵茶，白茶為微發酵茶，青茶（烏龍茶）為半發酵茶，紅茶為全發酵茶。各類優等名茶有數百種之多。

茶事在明代，完成了一個重要的更新與轉型，凝聚著複雜多變的社會動盪與更替元素。而由此帶來的時代情緒，包括新生與消亡、興奮與悲涼、收穫與失去、振作與無奈，都呈現在一片小小的茶葉上。可以說，明代茶事是一個內涵豐富、令人感慨萬千的茶之重要單元。

漆雕秘閣

危而不持顚而不扶則吾
斯之未殆信以其弭挑熱
之患無坍堂之覆故宜輔
以寶文而親近君子

漆雕秘閣

蓋托，塗漆裝飾，用以承接茶盞。

危而不持，顛而不扶，則吾斯之未能信。以其弭執熱之患，無坳堂之覆，故宜輔以寶文，而親近君子。

15

扶桑之國的茶湯

日本茶道與中國之茶學有著血緣關係。
自僧人永忠奉給天皇一碗從東土而來的煎茶，
平安朝的茶煙，便開始瀰漫起高玄神祕的唐文化神韻。

由僧侶開啟的日本飲茶文化

公元八一五年，在中國，是唐朝的憲宗當政，而在日本則是平安朝的嵯峨天皇臨朝了。那一年的閏七月二十八日，一位曾到中國留學兩年、學成歸去的僧人空海，給天皇上了一份〈空海奉獻表〉，其中說到「茶湯坐來，乍閱振旦之書」。這便是日本人最早的飲茶記錄了。

作為中國人的我，之所以要在這裡專門敘述日本茶道，乃是因為日本茶道的確與中國之茶學有著兒女與母親

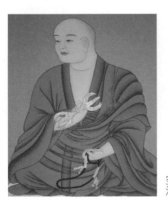

空海

般的血緣關係。

應該告訴大家，就在空海錄茶之前的十年，已經有一位名叫最澄的高僧，從中國帶去了茶籽，種在了日吉神社旁邊，這便是日本最早的茶園了。這兩位大法師，前者創立了真言宗，後者創立了天台宗。他們和天皇的關係都很好，他們之間，從前的關係也是極好的，且一同去了中國學佛。最澄還和他的弟子泰範一起拜了空海為師。誰知這麼一來二往的，那泰範乾脆不要了自己的師父，跑到空海那裡去了。最澄怎麼辦呢？他想到了茶，一口氣給從前的徒弟寄了十斤，想以此喚回那顆遠去了的心。然而沒有用，因為空海也有茶。

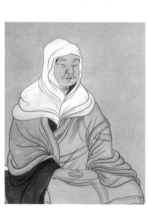

最澄

平安朝貴族化的弘仁茶風

必須再說清楚，即便是這兩位大法師，他們也不是日本歷史上最早與茶接觸的人，真正寫下了日本飲茶史上第一頁的，是一位名叫永忠的高僧。他在中國生活了三十年，說起來，和中國的「茶聖」陸羽還是同時代人。這個幸運的日本人在中國的寺院中大品其茶時，中國文人剛剛開始了他們那手捧《茶經》、坐以論道的茶的黃金時代。

日本僧人永忠回國之後，在自己的寺院中接待了天皇嵯峨。他雙手捧上的，便是一碗從東土而來的煎茶。自此，平安朝的茶煙，便開始彌漫起高玄神祕的唐文化神韻。大和民族的詩人們吟哦著：蕭然幽興處，院裡滿茶煙。

在那個時代，日本這個島國的人民，以一種前所未有的心態崇唐迷漢，從中國進來的一切東西，都讓他們心醉神迷，而那相當稀罕的茶，一時成為了風雅之物。

自然，在當時，茶是和日本的貴族聯繫在一起的，民眾遠未到登場之際。而伴隨著茶之意象的，則是一幅幅奇幽的畫面──高峰、高僧、殘雪、綠茗，正是這些畫面，形成了弘仁茶風，也為日本茶道的確立提供了前提。

有「日本陸羽」之稱的榮西禪師

平安末期至鎌倉初期，相當於中國的宋王朝時期吧，日本文化開始了它的獨立與反芻消化時期。一一八七年，有一個四十六歲的日本僧人，名喚榮西，第二次留學中國，在天台山潛心佛學。他五十歲那年回國的時候，便在登陸後的第一站九州平戶島的富春院，撒下了茶籽。

到了一二一四年，鎌倉幕府的第三代將軍實朝病了，

榮西禪師

蕭然幽興處，院裡滿茶煙。

榮西獻上了茶一盞，茶書一本，題曰《喫茶養生記》。將軍喝了茶，看了茶書，病也就好了。從此，榮西被奉為了「日本的陸羽」，成為日本茶道史上里程碑式的人物。

當時的寺院，有定期的大茶會，茶會上有的茶碗大得很，一只茶碗可供十五個人喝。

不過，即便是在那個時代，平民百姓還是喝不到茶的，他們對茶的態度，也可說是敬而遠之的。

發明日式點茶法的能阿彌

就這樣，斗轉星移，朝代更替，足利氏取代了鎌倉幕府的政權，開始了室町時代。

在中國，這已經是元代與明朝的紀元了。大約就在這個時代，中國宋代的鬥茶習俗，傳到了當時的日本。武士鬥茶，成為當時吃喝玩樂時的重要內容。

奢侈的時代，也有獨斷專行的高士。這一位高士，竟然是一名最高的統治者——室町時代的第三代將軍足利義滿（1358—1408）。在他三十七歲的那一年，他把將軍之位讓給了兒子，自己在京都的北邊修建了金閣寺。北山文化就這樣興起，武士的鬥茶也開始向書院茶過渡了。九十多年之後的一四八九年，王朝由第八代的將軍義政（1436—1490）執掌，他也仿效起他的先人來，隱居到了京都的東山，修建了銀閣寺。於是，區別於北山文化的東山文化，就此展開了。

我在這裡，要向讀者專門提及一位日本傑出的藝術家能阿彌（1397—1471）。作為義政的文化侍從，他通曉書、畫、茶，還負責保管將軍收集的文物。也正是這位能阿彌，發明了日本式的點茶法。在這種茶事活動中，茶人要穿上武士的禮服狩衣，布置好茶台、點茶用具。那時，茶具位置、拿法、擺放順序及相關動作，都有了嚴格的規範。可以這麼說，今日日本茶道的一些基本的程序，已經在這位文化侍從的手中，基本形成了。

讓我們來想像那一年的深秋吧。將軍義政眺望天空，耳聽秋蟲悲鳴，不由傷感，遂對能阿彌說：唉，世上的故事，我都聽說過了，自古以來的雅事，我也都試過了。如今我這衰老的身體，也不可能再去雪山打獵，能阿彌啊，我還能做些什麼呢？

能阿彌就這樣回答他的主人：從茶爐發出的聲響中去想像松濤的轟鳴，再擺弄茶具點茶，實在是一件有趣的事情。聽說最近奈良稱名寺的珠光很有名望，他致力於茶道三十幾年，對大唐傳來的孔子儒學，也是頗為精通，將軍不妨把他請來吧。

一位茶道史上的重要人物，也許就在這一席談話之後，登上了歷史的舞台，村田珠光（1423—1502）由此成為將軍義政的茶道老師。書院貴族茶和奈良的庶民茶交融在了一

村田珠光

起，日本茶道的開山之祖，就此誕生了。

村田珠光出生的那個時代，恰恰在室町時代的末期，相當於中國的明代吧。正是在這樣一個時期，日本出現了由老百姓自己來主辦的茶會，人們把這種茶會稱之為「雲腳會」。

在這樣的一種茶會上，各種身分的人們都可以聚集在一起，在河邊、大廚房、小客廳，喝酒、下棋、品茶，十分熱鬧。按我們中國人的形容，應該稱之為下里巴人的飲茶了。

這種下里巴人的聚會中，奈良的淋汗茶會，是最引人注目的。所謂淋汗，也就是在夏天洗澡的意思。奈良有一個古市家族，經常進行這樣的活動。他們專門為這樣的茶會燒了洗澡水，然後請浩浩蕩蕩的洗澡大軍來入浴，洗完了澡，便喝茶，同時還可以享用瓜果，大家又是唱又是跳又是笑的，十分開心。這古市家族中有兩兄弟，一個叫澄榮，一個叫澄胤，都是奈良著名的茶人。他們的師長，便是那個大名鼎鼎的村田珠光。

珠光也是僧人出身，十一歲時便入寺做了和尚，想來也是有過年少氣盛的時光，竟被趕出了寺門。十九歲時，他才有了一個好機會，進了京都的一休庵，跟著一休參禪，並得到了一休贈予的宋代禪僧圓悟的墨跡。這件墨寶，便成為茶禪結合的最初標誌，是茶道界最高的聖物。從此以後，珠光把它掛在了茶室的壁龕裡，進來的人全都要向它頂禮膜拜，以示對茶禪一味的追隨。

然後，珠光在京都建立了著名的珠光庵，以禪宗那種本無一物的心境點茶飲茶，由此形成了獨特的草庵茶風。他得到了最高統治者的青睞以後，在義政將軍的關照下，成為了一名大茶人。晚年他又回到奈良，收了許多門徒。臨終時，他說，日後舉行我的法事，請掛起

圓悟的墨跡，再拿出小茶罐，點一碗茶吧。

村田珠光曾經留下過許多至理名言。比如他就曾經說過：沒有一點雲彩遮住的月亮，是沒有趣味的。他還說過：草屋前繫名馬，陋室中設名器，別有一番風趣。正是這個叫珠光的人，通過禪的思想，把茶道上升為一種藝術、一種哲學、一種宗教。我們可以看到，恰恰是在那個時代，以庶民為主體的鄉土文化，戰勝了以東山為代表的貴族文化。

使茶道進一步民族化的武野紹鷗

珠光逝世的那一年，又一位大茶人武野紹鷗（1502—1555）出生了，按照我們中國人對佛教輪迴的理解，想必是有神祕的天意在其中吧。

紹鷗是堺市人。這個地方靠海，城市便很繁華。而他的父親，又是一個富有的皮革商，他便有著比較充裕的時間來從事他的藝術活動。二十四歲那一年，紹鷗先到京都，跟著一個名叫三條西實隆的藝術家學習和歌，同時，又跟著珠光的幾位弟子學習茶道。直到三十三歲那年，他還是以一位連歌者的身分生活在京都的。那時的紹鷗，稱得上是一位瀟灑之人了。

武野紹鷗

閒擔茶器緣青障，靜衲禪袍坐綠崖。

三十六歲的那一年，紹鷗回到了故鄉，又過了一年，他收下了小他二十歲的千利休為徒。就這樣，紹鷗浪漫自在的連歌生涯結束了，他轉而以一名嚴謹的茶人和商人的身分出現在人們的面前。四十歲那一年，他獲得了「一閑」居士號，他的茶道生涯，便也由此進入了黃金時代。

紹鷗的特殊貢獻，在於他能夠把歌中的道理用於茶道，由此開創了新的天地。把和歌裱褙起來，代替了茶室的掛軸，使日本的茶道呈現民族化，便是紹鷗的創制之舉。

必須告訴大家，第一幅被掛出來的和歌，便是唐代留學中國的安倍仲麻呂之思鄉詩：

翹首望東天，神馳奈良邊。三笠山頂上，想又皎月圓。

在這裡，紹鷗對珠光的茶道進行了改革和發展。素雅的風格被引進了茶道，高雅的文化生活開始回歸到日常的生活中去。我們或許能從紹鷗對茶會的態度中領略到一些什麼吧。有一次，茶會正趕上大雪天。紹鷗便打破了常規，壁龕上空空如也，只在客人們的面前，用他心愛的青瓷石缽，盛上了一缽清水。

紹鷗沒有完全進入日本歷史上的那個動蕩年代。十六世紀中葉，在日本，恰恰是一個激烈的戰國時代。那時，群雄爭戰，以下犯上，風潮四起，對那些生死無常的武士而言，寧靜的茶室，應該算得上是一個靈魂的避難所了。同時，他們也把爭戰的因素，帶進了茶之世界。茶具在商人的手中，可以有連城之價。爭奪一只茶碗，也可以成為一場戰爭的起因。正

是在這樣的一個時代，武野紹鷗去世，千利休則繼之而起。

集日本茶道大成的千利休

同樣是堺市人的千利休（1522—1591），也同樣出身於一個商人之家。自拜紹鷗為師之後，也繼承了珠光以來的茶人參禪的傳統。二十四歲之時，他已經獲得了「宗易」道號，後來，做了將軍織田信長的茶頭。織田信長死後，他轉到了豐臣秀吉的手下，又成了豐臣秀吉的茶頭。

秀吉與千利休，是我們後世茶人可以探究的命題。他們在永恆中對視，在永恆中相互依存，在永恆中相互對立。

出身平民的秀吉，渴望得到天皇的承認，而身為傀儡的天皇，也不可能不承認用武力統一了天下的武士的地位。為了慶賀這樣的承認，秀吉舉行了宮內茶會，先由秀吉為天皇點茶，再由千利休為天皇點茶。

一五八五年，在此次由千利休主持的茶席上，秀吉在壁龕上掛出了中國元代山水畫〈遠寺晚鐘〉。大朵的白菊，插在古銅的花瓶之中，而茶盒，則是天下揚名的「新田」和「初花」，茶罐取名為「松花」，價值四千萬石大米。

六十三歲的千利休在這一生中最高級別的茶會上，獲得了巨大的榮譽。兩年之後，權

千利休

老去逢春如病酒，唯有，茶甌香篆小簾櫳。

力與茶道再一次結合。那一年，秀吉平定了西南、東南和東北的各路諸侯，便決定在京都的北野，舉行舉世無雙的大茶會。千利休責無旁貸地承擔了此次茶會的負責工作，而豐臣秀吉則發表了一個布告。布告將豐臣秀吉既專橫又豁達、既炫耀自己又體恤民眾、既嚮往風雅高潔骨子裡又是起起武夫的形象特質展現得淋漓盡致。

一五八七年十月一日，北野神社正殿的中間，放置了秀吉用黃金做成的組合式的茶室。一壁的金子，金房頂、金牆壁、金茶具，窗戶用紅紗遮擋。這套黃金茶室，可說是秀吉獨一無二的創舉──他在天皇面前炫耀過，搬到九州炫耀過，在中國明朝的使節面前炫耀過。也許，這次的北野大茶會，也正是為了在老百姓面前再炫耀一次吧。陪著炫耀展示的是中國畫家玉澗的〈青楓〉和〈瀟湘八景〉，看來，秀吉是特別地青睞玉澗了。

盛況空前的北野茶會，有八百多個茶席，不問地位高低，不問有無茶具，強調熱愛風雅之心，推動了日本茶道的普及。

殺身成仁的一代茶聖

正是千利休，使茶道的精神世界一舉擺脫了物質因素的束縛，清算了拜物主義風氣。

他說：家以不漏雨，飯以不餓肚為足，此佛之教誨，茶道之本意。

正是千利休，將茶道還原到其本來面目。他說：須知茶道之本不過是燒水煮茶。

當弟子們問到千利休什麼是茶道的祕訣時，他說：夏天如何使茶室涼爽，冬天如何使茶室暖和，炭要放得利於燒水，茶要點得可口，這就是茶道的祕訣。這位主張人性的大茶人，把他的茶庵布置得極小，二三主客只能促膝而坐，卻要以此達到以心傳心的作用。

千利休的茶具也充滿了他的個性，滲透著他的人生理想。從前從中國傳來的天目茶盞青瓷碗，過於華麗，表現不了他的茶境。他便開始另闢蹊徑，使用朝鮮半島上傳來的庶民用來吃飯的飯碗——高麗茶碗，該茶碗以手工製成、形狀不勻稱、呈黑色、無花紋為最上等。

從本質上來說，秀吉是無法理解千利休的，這種不理解，逐漸地惡化為不能容忍。

用魚簍子做成花瓶，用高麗碗做成茶具，怎麼能被喜歡黃金茶室的秀吉接受？從六十歲到七十歲，千利休侍奉了秀吉整整十年。這整整十年間，千利休的內心究竟發生了一些什麼樣的變化呢？弟子接踵而來，天下無人不曉，君王手中的劍，僧人杯中的茶，他們之間潛在的內心衝突，究竟在怎樣地廝殺著呢？

殘酷的事件看來已經無法避免，古稀之年的千利休，終於被秀吉下令切腹自殺。

一五九一年二月二八日，千利休在三百名武士的守護之下殺身成仁。那一日，電閃雷鳴，大雨傾盆，臨終前的千利休留下遺言說：人世七十，力因希咄，吾之寶劍，祖佛共殺。

千利休，可以說是世界茶道史上第一個殺身成仁者，從那以後，日本茶道從未中斷過它們的發展歷史。在千利休的後代中，逐漸形成了裡千家、表千家和小路千家。發展至今，日本茶道流派林立，展現了東方文化特有的風采，在世界茶文化史的長河中，綻放出了自己最獨特的精神奇葩。

無由持一碗，寄與愛茶人。

16 婚嫁中的茶俗

茶一旦落地生根便扎根不移，這種專一和婚姻與愛情的本質十分相關，也因此成為這個世界上憧憬古典愛情的男人們和女人們的知音。

「你既吃了我家的茶」

這個標題，來自中國經典文學著作《紅樓夢》。《紅樓夢》中，鳳姐曾對林妹妹說：你既吃了我家的茶，怎麼不給我家做媳婦呢？茶人們每每研究茶與婚俗的關係，此一例便為經典段子，是一定要拿來旁徵博引的。

茶與婚姻關係的對應，究竟何以形成的？兩者之間的象徵觀照，又是從什麼時候開始的？對我來說，這些都是愉快的謎。我們可以說，飲食男女，此人間第一事。而在這第一要事之中，柴米油鹽醬醋茶，茶是開門七件事之中的第七件，那是萬萬少不得的。婚禮中把這些要緊的事情都帶上，也是人生的一種態度。

也許會有人問：為什麼不帶上那前面的六件事呢？比如，乾脆不要以茶為媒，就以醋為媒吧。

大概沒有一個中國人會喜歡用醋來作為男女之間婚姻與愛情的紅娘，尤其是男人們。

因此，茶被選為情感尤其是戀情的媒介，是有著它自身的美好原因的。

中國人一般都認為，茶是一種極為清潔、極為純潔的植物。以茶來形容人的純潔，尤其是女孩子的純潔，是非常到位的。當我們說一個姑娘純潔的時候，我們會說她就像一片茶的葉子那樣無邪。中國古代，少女可以被稱為茶茶、小茶。你自然很難說出一片茶葉的無邪究竟是怎麼樣的無邪，但是你能感覺得到，這是只可意會不可言傳的。而男女之間的美好和諧，從本質上說，要的就是這一份不可言傳呢。

茶鄉女子傾訴衷腸的茶謠

下層勞動女性樸素而強烈的情感表達，往往通過各種茶謠來表達。茶謠屬於民謠、民歌，是中華民族在茶事活動中對生產生活的直接感受。茶謠不但記錄了茶事的各個方面，自身也構成了茶文化的重要內容。其形式簡短，通俗易唱，寓意頗為深刻。

女性們在茶謠的創作和流傳中，發揮了極為重要的作用，茶謠中有大量的情歌。青年男女茶農在勞動時產生了愛情，往往用茶謠表示，茶謠成了他們傾訴衷腸的途徑。比如〈安

風流茶說合，酒是色媒人。

徽茶謠〉中的情歌唱道：「四月裡來開茶芽，年輕姐姐滿山爬。那裡來個小伙子，臉兒俏，嗓音好，唱出歌兒順風飄，唱得姐姐心撲撲跳。」湖南的〈古丈茶歌〉生動地描述了約會的心情：「阿妹採茶上山坡，思念情郎妹的哥；昨夜約好茶園會，等得阿妹心冒火。昨夜炒茶摸黑路，遲來一步莫罵奴；阿妹若肯嫁與哥，哪有這般相思苦。」河南的茶謠火辣辣，「想郎渾身散了架，咬著茶葉咬牙罵，人要死了有魂在，真魂來我床底下，想急了我跟魂說話。」四川的〈太陽出來照紅岩〉與河南茶謠也有得一拚：「太陽出來照紅岩，情妹給我送茶來。紅茶綠茶都不愛，只愛情妹好人才。喝口香茶拉妹手！巴心巴肝難分開。在生之時同路耍，死了也要同棺材。」

專一和不移的茶精神

　　至於茶的專一，也就是茶的本性不移，那又是和婚姻與愛情的本質十分相關的。據說茶有著這樣一種特性，那就是它一旦落地生根，便在這個方寸之地扎下根來。從此，再也不能移動了。也可以說，茶是一種很認死理的植物，一旦移植到別的地方去，它就是要死的呢。但是，這一份專一和不移，又似乎是特別為女性感同身受的。

　　如果把茶形容為一個女子，這女子，便可以說是一個烈女子，是要立貞節牌坊的。這很符合中國傳統對女子的要求，老話說：嫁雞隨雞，嫁狗隨狗，嫁個扁擔抱著走嘛。

當然，我在這裡絕沒有嘲笑這一種不移精神的意思。相反，在這個多變的眼花繚亂的世界上，茶的這種忠貞不移的精神，被披上了一層唐吉訶德式的勇敢、可笑而又可敬的一意孤行的外衣。茶是這個世界上憧憬古典愛情的男人們和女人們的知音。

長壽和子嗣綿延的象徵

現在要說到多子多福了。在這樣一個以能在地球上永久生活下去為人生最大幸福的國度裡，長壽，多子，是一個何其重大的訴求。而一個女子，嫁到男方，能為這一姓氏的家族生下多少兒子和女兒——當然，只要有兒子，沒有女兒無所謂——是多麼重大的事情。換句話說，這就是天大的歷史使命。在傳統的道德規範中，女子無子，是可以當作罪孽而被休掉的。如果生下的只是女兒，那麼，丈夫無論要娶多少小老婆，都被社會所承認，你這明媒正娶的正房，再吃醋也白搭。

因此，請想一想以往那些嫁了卻似未嫁的女孩子吧，她們，不正是在地獄和天堂之間徘徊嗎？此時，又靠什麼來慰藉這些惴惴不安的弱小靈魂呢，除了祈禱，還有什麼來撫慰她們呢？默默無聞的茶，就這樣來到了她們的身旁。

茶是長壽的。茶在蓬蓬勃勃地生長了三十年之後，終於露出了它的老態。沒關係，它被齊根截去的目的，僅僅是為了能夠使它再一次鳳凰涅槃。在一部中國茶葉文明史上，我

可以找出太多的長生不老茶。在遙遠的古巴蜀蒙山之頂，有著七株神祕的仙茶，關於它的民謠，傳誦至今：仙茶七株，不生不滅，服之四兩，立地成仙。在我的家鄉杭州西郊的山中，有著十八株御茶，據說還是乾隆皇帝下江南時親手種下的，直到今天依然鬱鬱蔥蔥地生長在那裡。你想，這長生不老的茶，春天一頭綠色，夏天一頭綠色，秋天一頭綠色，直到秋末，又是滿頭披掛著白花。小小的茶花，很是耐看，很是清香，茶花之後，便是兒女滿堂的冬天了。舊中國的傳統女子，哪一個若是有著茶的福氣，多子多福，哪一個，就是最幸福的女人啊。

只是茶的這一個美好象徵，我們今天的人們是不可仿效的了。今天的中國基本國策已經是計畫生育，而不是多子多福了。

「下茶」習俗的情感隱喻

茶在中國人的婚姻關係中，顯然是更偏重於針對女性的。江南歷來就有下茶這一說。所謂下茶，當是訂婚的意思。哪個女孩子喝了男方家中送來的茶，她的終身大事，也就這樣一錘子定音了。所以鳳姐才有「你既吃了我家的茶，怎麼不給我家做媳婦」這一說。

下茶似乎也只可能是男方針對女方的，我還沒有聽說過女方給男方下的茶呢，不知是不是孤陋寡聞。

茶，在什麼樣的情況之下，才會成為女人們主動的感情象徵呢？

我曾聽說過一個非常有趣的民俗，說的是雲南邊陲有一支少數民族，他們的婚姻習俗中有一條規定，如果男方把茶送到了女方的家中而女方的父母也已經收下，那麼，這個女孩子便算是男方的人了。如果這個女孩子不願意，那麼，還有華山一條道可走，她可以鋌而走險，把茶送回男方的家中去。只要她能夠做到不被男方的家人們抓住，那麼她就得沒有二話地當場的婦女解放運動，便算是大功告成了。如果不幸被人當場拿下，那麼她就得沒有二話地當場做了新娘。你想，這是一場多麼驚心動魄的較量啊，天堂和地獄，僅僅一步之遙。這個女孩子，要有著怎樣的智慧和勇氣啊，又有多少女人在這樣的較量中獲勝了呢？

今天，下茶的習俗在都市裡應該已經是一道逝去的風景線了，至於喝了誰家的茶就成了誰家的人，這一種古老的習俗，更不再被人遵循了。如今新潮的女孩子，莫要說是喝你家的茶，就是把你家的存款用光也可以不做你家的人。然而，純潔的姑娘們啊，如果一個小伙子毫無來由地一再請你喝茶，你還是應該明白，他不是請你喝茶，他是在袒露他的愛情啊。要知道，下茶的習俗雖然已經隱退了，但下茶所包含的隱喻卻永遠地將在茶中顯現。一旦有了那青春的激情來充當沸水，這永恆的主題之花就將開放。

因此，以一種最真誠的態度來面對關於喝茶的邀請吧。你可以不去，你也可以去，而你無論去還是不去，你都已經喝到了人生的一杯美妙之茶了。

現在，我也要告訴你們了——純潔的姑娘們，我之所以這樣說，乃是因為我曾經喝到過這樣的美妙之茶啊……

紅袖扶來聊促膝，龍團共破春溫。

陶寶文

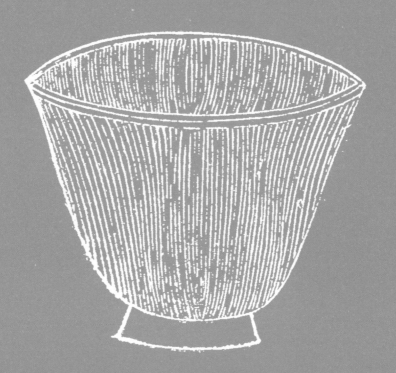

出河濱而無苦窳經緯之
象劘柔之理炳其緗中虛
巳待物不餙外貌位高秘
閣宜無愧焉

陶寶文

茶盞，陶製。

出河濱而無苦窳，

經緯之象，剛柔之理，

炳其繪中，虛己待物，不飾外貌，

位高秘閣，宜無愧焉。

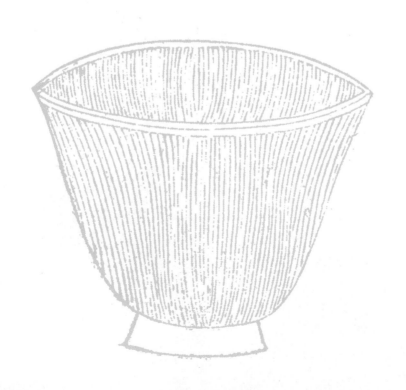

17 曼生壺如是說

將詩、書、畫、印同時集中在精心創製的壺身之上，是從陳曼生開始的。中國歷史上，沒有哪個群體的工匠得到了如紫砂界那般崇高的地位。同樣，也沒有哪個領域如紫砂界一般推崇和實現了文人的創意。

名士與名匠的天作之和

江山代有才人出，各領風騷數百年。茶之風騷行到明清之際，陳曼生算得上個中翹楚。

說陳曼生，其實是說曼生壺，而說曼生壺，就得從紫砂壺說起。一般認為，明代進士吳頤山的書童供春為製作紫砂壺第一人，「供春之壺，勝如金玉」，供春製品被世人稱為「供春壺」。而後來相繼出現的製壺大師，有明萬曆年間「四大名家」董翰、趙梁、元暢、時朋，「三大妙

陳曼生像

手」時大彬、李仲芳、徐友泉，有清代陳鳴遠、楊彭年、楊鳳年兄妹和邵大亨、黃玉麟、程壽珍、俞國良等國手；有當代顧景舟、朱可心、蔣蓉等一代大師……

眾多名家中，嘉慶年間的楊彭年兄妹製壺別出心裁，令世人刮目。楊彭年的製品雅致玲瓏，不用模子，隨手捏成，天衣無縫，被時人推為「當世傑作」。雖然如此，有清一代製壺大師輩出，楊彭年單槍匹馬，即便加上一個紫砂巾幗楊鳳年，在風生水起的紫砂美器創意時代，也不見得就能夠「會當臨絕頂，一覽眾山小」。眾所周知，彭年兄妹在紫砂世界的地位，與另一個不曾親手製作紫砂壺的人休戚相關，此人便是大名鼎鼎的「西泠八家」之一陳曼生（1768—1822）。

論社會地位，陳曼生實際上就是個七品芝麻官，嘉慶二十一年他曾在江蘇溧陽當知縣，但人們似乎並沒有記住他的為官政績，而他卻因其業餘活動——創製紫砂壺而流芳千古。這恰恰應了某句格言：看一個人是什麼樣的人，要看他在八小時之外究竟做些什麼事情。

正因為有了名士陳曼生與名匠楊彭年兄妹的強強聯手，世上才有了承載人類萬丈雄心的曼生壺。

出身書香門第的篆刻名家

說起來陳曼生也算是出身於書香門第，祖父魯齋先生，乾隆年間以博學鴻詞入詞館，後來當了江西瑞安知府。因為為政清廉，死在知府任上，幾乎沒有錢歸葬。魯齋的長子名叫陳京，他便是陳曼生的父親。魯齋死時陳京年方十二，少年失怙，奉母食貧，遍誦經史百氏之言，旁及篆籀金石，莫不研究。陳京顯然是想走其父親的道路，靠讀書走仕途的，然而運氣不好，屢試未中，只好走南闖北，在各個官衙之中充當幕僚師爺，一度還棄文從商，跟著他的妻弟許君跑到雲南一帶去開採銅礦。誰知妻弟許氏猝死，「失銅價三千金，孤懸八千里，勢且不返」，指的正是青少年時家境遭遇變故的事情。陳京晚年回到老家，以課孫為娛，作書畫自遣，卒年五十八歲。那年陳曼生三十八歲。

陳曼生走的也是他父親的老路，他和他的從弟陳文述相從甚密，兩人「同客京師，同官江左，前後三十年」，早年還一起同佐阮元幕府。阮元這個人很有意思，他是清代著名的大官僚，乾隆五十四年（1789）進士，官至體仁閣大學士，又做過浙江學政和巡撫。他又是清代著名的大學者，工隸書，在金石考據、經學、數學方面都有造詣，是個才通六藝的一代經師。陳曼生的詩書畫印諸藝，本有家學傳承，更與阮元薰陶教益有關。當時，金石篆刻等具有文人氣息的藝術形式頗為流行，印壇逐漸呈現出一派繁榮的氣象，其中由丁敬、蔣仁、黃易、奚岡、陳豫鍾、陳曼生、趙之琛、錢松八人組成的西泠八家，就是最有影響的篆刻群體。身為八大家重要成員的陳曼生，其仕途的進取，憑借的正是他本人的才學與師友的提攜。

湘簾著地初放衙，陶壺新試陽羨茶。

與親友品茗論壺的茶藝人生

錢塘本為茶鄉，品茶又為文人第一件人間好事，陳曼生浸潤其間，自然深知其中三昧，後人還為之演繹出一段傳說。說的是曼生滿周歲時，家人將書、銅錢、算盤、毛筆等眾多物品擺放在一張大桌上讓其抓周，可小曼生對於身旁諸物無動於衷，逕直抱住了一把老茶壺，因「壺」在杭州人嘴裡即「福」之諧音，眾人皆大歡喜。此說似乎並不可真信，但杭州茶鋪林立，作為文人，陳曼生對紫砂壺早就情有獨鍾，那是說得通的。彼時，中國的品茗方式，早已從唐代的煮飲、宋代的點品，發展到了明代的散茶沖泡，紫砂壺彷彿就是為這種沖泡方式而生的。因此，陳曼生一出生就抓紫砂壺，邏輯上完全成立。

嘉慶六年（1801），陳曼生應科舉拔貢，嘉慶十一年（1806）在毗鄰宜興的溧陽當了知縣，還帶了他的一大批親朋共事。現在知道的，有高日浚與改琦、汪鴻、沈容、郭麔等人。一個寒窗苦熬的文人，終於坐了縣太爺的交椅，正可以有條件浸潤到文化生活之中。陳曼生帶著他的那群文人親友時相聚飲，吟詩、作畫、刻印，自己則做了一時的盟主。一天，他們發現陳曼生齋廳西側長了一株連理桑，眾人皆認為此乃大吉之兆，陳曼生則由這株桑樹聯想到白居易的「在天願作比翼鳥，在地願為連理枝」，乃改其齋為「桑連理館」。這夥文人雅士就在這桑連理館中品茗論道、鑽研壺藝，陳曼生篤信佛教，在他的書齋中設置了一間大居室，室中身為東南佛國的杭州人氏，

懸一巨幅南無阿彌陀佛之墨寶。眾人都知道他酷愛紫砂壺，平日賞壺、玩壺乃至日後設計壺式亦均出於喜好。有一日，他的好朋友邵二泉在此賞壺，一時興起，建議他說：曼生兄既愛佛又愛壺，為什麼不乾脆就以「阿曼陀室」來做此室之名呢？阿曼陀室，既有阿彌陀佛的意思，又有曼生的曼字，是兩者的結合。「阿曼陀室」從此誕生，成為曼生壺底那必不可少的壺文鈐印，成為陳曼生留與後人的文化標識。

傾注文人審美意蘊的紫砂壺

陳曼生與曼生壺之間，有著什麼樣的關係呢？

評價一套茶具，本來首先應考慮它的實用價值。茶具只有具備了比例恰當的容積和重量、提用方便的壺把、周圍合縫的壺蓋、出水流暢的壺嘴、脫俗和諧的質地與圖案，兼具美觀和實用，才能算得上完美。

但在陳曼生和他的同道看來，紫砂壺僅具有功能的作用和簡單意義上的美觀，那便稱不上是藝術的載體。既然那壺中所蓄之茶，早已不僅僅只為解渴，更具備了精神的滋潤，那盛茶的器皿，自然在此理念統領之下登堂入室，在藝術的殿堂安身立命了。壺形是否脫俗、壺銘、書法、印章、刻工刀法是否充滿文人雅趣，都成為欣賞紫砂壺的要義。明清一代的士子，是有其獨特的審美意趣的，他們在審美意蘊上主張平淡、閑雅、端莊、穩重、自

然、質樸、收斂、靜穆、溫和、蒼老、古樸……總之，內心世界夠豐富了，眼前的物質世界可以反其道而行之。顯然，紫砂壺便成了這些意緒的載體。

在陳曼生之前，亦有人在紫砂壺的形制上做過種種審美的努力，亦有人在壺身上鐫刻詩詞格言。但將詩、書、畫、印同時集中在精心創製的壺身之上，則恰是從陳曼生開始的。

說白了，陳曼生就是將紫砂壺作了立體的紫泥宣紙，來傾注中國文人畫的意蘊。而且，比之於常規的文人畫，陳曼生等人還做了一件創造性的事情，每一份立體的紫砂宣紙都是根據內容而特製的，因此，每一份紫砂宣紙也都是獨一無二的。

功能與審美的完美結合

紫砂的造型能力特別強，因為從泥而來，上手並不難，做好卻極不易。這樣，就往往形成了文人動口動腦、工匠動手的強強聯手合作。如此，陳曼生與楊彭年兄妹就形成了天作之合。名士名工，相得益彰，可以說中國歷史上，沒有哪一個群體的工匠得到了如紫砂界那般崇高的地位。同樣，也沒有哪個領域如紫砂界一般推崇和實現了文人的創意。「人類了解現在、過去與未來的萬丈雄心」，再好不過地在紫砂壺上體現出來了。

傳世「曼生壺」，無論是詩，是文，或是金石、磚瓦文字，均鐫刻在壺腹或肩部，占據空間大而顯眼，所刻銘文篆、隸、楷、行書都有。行楷古雅，八分書尤其「簡左超逸」，

篆刻直追秦漢。另外，陳曼生改革了以往傳統手法，將壺底中央鈐蓋陶人印記的部位蓋上自己的大印「阿曼陀室」，而把製陶人的印章移至壺蓋或壺把下腹部。由此可見，製壺伊始，陳曼生便清晰地定位了文人在紫砂陶壺創製中的不二地位。

奇妙的事情就發生在這裡：一方面，因為要在紫砂壺上集中表現創造者的詩情畫意，便於壺上題識銘文書畫裝飾，紫砂壺造型便多以幾何形為主，比較簡潔，壺體較大。另一方面，因為壺身不能過小，在儲水上又恰恰滿足了沏茶品茶者的日用需求。又因為講究壺體線條的流暢之美，壺蓋壺身壺嘴，一氣呵成，天衣無縫，人們在品飲使用的時候，反而更加得心應手。紫砂壺的功能與審美，就如此完美地結合在一起。

把玩掌中的唱歌泥土

紫砂壺功能與審美的高度統一，還表現在另一個特質——「把玩」之上。

中國人對藝術的欣賞，往往和對世界的認識相似，立足於天人合一，渾然一體。比如繪畫本來是一種視覺藝術，在中國人那裡，卻發展成視覺加觸覺的藝術。沒有觸覺的加入，那視覺的審美，彷彿也就不那麼完整了。因此，中國人的藝術欣賞中，誕生了一個特殊的詞，引申出一種特殊的審美品味，叫作「把玩」。中國畫往往能夠卷起，或為長短軸，或為扇面，或為冊頁，小而輕便，能夠隨身攜帶。而紫砂壺的隔熱功能，恰恰就能夠使品茶者自

喜共紫甌吟且酌，羨君瀟灑有餘情。

如地將茶壺置於掌中，隨時品飲熱茶。這種將美器置於掌中的方式，讓人們可以近距離地品識紫砂壺之美，成就一個個掌中故事。紫砂壺這會唱歌的泥土，便成為詩人手中最合適不過的把玩之物。

所謂把玩，是一定要有觸覺參與其中的，說白了，是要有身體的介入的。在身體中，主要的介入者自然是手。砂罐砂也，把盞何人，那隻手是誰的手？那是名士的手，也是名工的手，是他們聯手創造了美，並享受著美。陳曼生自己不光設計、監製了許多傳世的紫砂壺樣，他還親自製作了一些精彩的壺藝絕品，或篆刻其上。短短幾年裡，他寫下大量的壺銘。

他銘刻在「井欄壺」上的格言是：「井養不窮，是以知汲古之功。」那種對知識的渴求，凝練而貼切。而在「合斗壺」壺身上刻下的壺銘則是：「北斗高，南斗下，銀河瀉，闌干掛。」銘文讀來帶有民謠風格，節奏跳躍，清新自然。「合歡壺」是曼生之所愛，壺銘曰：「試陽羨茶，煮合江水，坡仙之徒，皆大歡喜。」此壺銘闡釋了「合歡」的真正意義，是知音知己同品好茶。

在我的長篇小說「茶人三部曲」中，貫穿著一把曼生壺。壺為方形，壺身上刻有壺銘，曰：「內清明，外直方，吾與爾偕藏。」這把壺跟隨著杭氏家族六代人的命運起伏沉降，百年滄桑之後，幾離幾歸，終於回到杭家人手中。這世上一切珍寶都無法與之相匹的寶貝，只要一面掌就可以托起。它的美，只要兩隻手就可以拱握，它的一切價值，都可以攏於袖中。無論「居廟堂之高還是處江湖之遠」，寵辱皆為過眼煙雲。就這樣，那忠誠的紫砂壺，成了人們生命的寄託，成為人們最親密的伙伴。

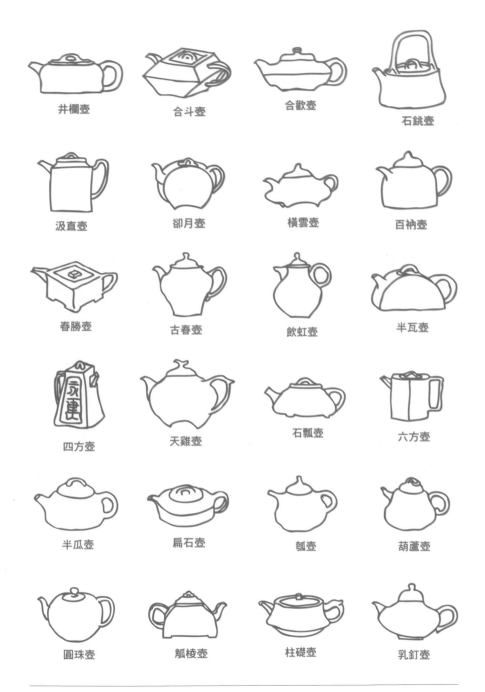

井欄壺　　　合斗壺　　　合歡壺

石銚壺

汲直壺　　　卻月壺　　　橫雲壺　　　百衲壺

春勝壺　　　古春壺　　　飲虹壺　　　半瓦壺

四方壺　　　天雞壺　　　石瓢壺　　　六方壺

半瓜壺　　　扁石壺　　　瓠壺　　　葫蘆壺

圓珠壺　　　觚棱壺　　　柱礎壺　　　乳釘壺

曼生壺圖例

18 生活中的茶文學

所謂的茶文學，正是指以茶為主題而創作的文學作品，不但具有耐人尋味的文化意涵、特殊的審美意韻，也增強了品茶的意境美和情趣美。

我們都知道，茶和柴米油鹽醬醋過日子的同時，也能與琴棋書畫詩酒共赴雅集，且在那個浪漫天地擔任不可或缺的角色，茶與文學的關係就這樣建立起來了。而所謂的茶文學，正是指以茶為主題而創作的文學作品，亦包含了主題不一定是茶，但是有歌詠茶或描寫茶的片段，其門類包括了茶詩、茶詞、茶文、茶對聯、茶戲劇、茶小說等等。咱們在這裡就專門講講那些人們一般較少關注的、茶在實際應用中與文學的結合。

或詩意或寫實的各色茶名

先來講講茶葉命名中的文學。茶的命名基本有三種方式：一是以地名之，如著名的蒙

頂茶，產於四川雅州蒙山，峨眉茶產於四川峨眉山，其他如青城山茶、武陵茶、灅溪茶、壽陽茶、徑山茶、天竺茶、嶺南茶、溪山茶、龍井茶等。這些茶名的文學性就全部依靠在地名的文學性上了，地名有多文學，茶名就有多文學。記得有一種綠茶名叫狗猯腦茶，產於江西遂川縣狗猯腦山，聽上去真是有些奇怪，但人家就是名茶。

茶的命名，二是以形名之，這就和文學沾點邊了。如著名的仙人掌茶，是一種佛茶，李白在詩中描寫過，其形如仙人掌，產於荊州當陽（今湖北當陽）。其他如產於四川雅安蒙山的石花茶，蜀州、眉州產的蟬翼，蜀州產的片甲、麥顆、鳥嘴、橫牙、雀舌，產於衡州的月團，產於潭州、邵州的薄片，產於吳地的金餅等。聽聽那些名字，蟬翼、片甲、麥顆，真是很有詩意呢，這樣的名字無形中都是可以為茶加分的。

茶的命名，三是以形色名之，如著名的紫筍茶，色近紫，形如筍，符合《茶經》的名茶標準，故備受推崇。「牡丹花笑金鈿動，傳奏吳興紫筍來」，不僅茶美，其名也雅。其他如產於鄂州的團黃，產於蒙山的鷹嘴芽白茶，產於岳州的黃翎毛等。文學本來就是一個有聲有色有形有款的語言傳遞，傳遞的感官信息越豐富，文學性自然也就越強了。

還有其他命名法的，如蒙頂研膏茶、壓膏露芽、壓膏谷芽，包含著地名、外形和製作特點。

近日聽得一款新製紅茶，名叫金駿眉。它的最大特點是外形細長如眉，間雜金色毫尖。；香氣幽雅多變，既有傳統的果香，又有明顯的花香。取名不叫「峻」，不叫「俊」，偏叫一個「駿」，帥氣的金色馬兒，似乎與茶是不搭的，茶也不可能形狀如馬啊，但精氣

瑞草魁、明月、雷鳴、瀑布仙茗，其名本身就富有詩意。

嘉雀舌之纖嫩，玩蟬翼之輕盈。

神貫通，富有詩意，感覺特別好。

取茶名也要有文學性，美名方能傳揚。

結合詩詞形式與書法藝術的茶聯

我們再來說說茶聯中的詩意。茶聯，是指與茶有關的對聯，是文學與書法藝術的結合。它對偶工整，聯意協調，是詩詞形式的演變與精化。在中國，城鄉各地的茶館、茶樓、茶室、茶葉店、茶座的門庭或石柱上，茶道、茶藝、茶禮表演的廳堂牆壁上，甚至在茶人的起居室內，常可見到懸掛有以茶事為內容的茶聯。茶聯常給人古樸高雅之美，也常給人以正氣睿智之感，還可以給人帶來聯想，增加品茗情趣。茶聯可使茶增香，茶也可使茶聯生輝。

茶聯掛在茶館，首先是要發揮廣告的功效。舊時廣東羊城著名的茶樓陶陶居，店主為了擴大影響，招攬生意，用「陶」字分別作為上聯和下聯的首字，出重金徵茶聯一副，終於徵得一副絕妙茶聯。聯曰：「陶潛喜飲，易牙喜烹，飲烹有度；陶侃惜分，夏禹惜寸，分寸無遺。」這裡用了四個人名，即陶潛、易牙、陶侃和夏禹；又用了四個典故，即陶潛喜飲，易牙喜烹，陶侃惜分和夏禹惜寸。這副對聯不但把「陶陶」兩字分別嵌於每句之首，使人看起來自然、流暢，而且還巧妙地把茶樓飲茶技藝和經營特色，恰如其分地表露出來，理所當然地受到店主和茶人的歡迎和傳誦。

茶與茶人
22則茶的故事，
揭開茶的前世今生

深具文學性的特殊審美對象

蜀地早年有家茶館，兼營酒業，但因經營不善，生意清淡。後來，店主請當地一位才子撰寫了一副茶酒聯，鐫刻於大門兩邊：「為名忙，為利忙，忙裡偷閒，且喝一杯茶去；勞心苦，勞力苦，苦中作樂，再倒一杯酒來。」此聯對追名求利者未加褒貶，反而勸人要呵護身體，瀟灑人生，讓人頗多感悟，既奇特又貼切，雅俗共賞，人們交口稱譽。

茶聯的文學性很強，是文學審美的絕好對象，品茶識茶聯，只覺靜中有動，茶中有文，眼界大開。如最為人稱道的「欲把西湖比西子，從來佳茗似佳人」，係集蘇東坡〈飲湖上初晴後雨〉與〈次韻曹輔寄壑源試焙新茶〉詩句而成。據《杭俗遺風》記載，昔時杭州西湖藕香居茶室就曾掛此聯。

「從來佳茗似佳人」是蘇東坡關於茶最著名的一句

明清時期茶聯極為豐富，許多名家都參與其中。清代的江南大文人杭世駿撰寫並以行草書錄：「作客思秋議圖赤腳婢，品茶入室為仿長鬚奴。」江恂撰寫並以隸書錄：「几淨雙鉤摹古帖，甌香細乳試新茶。」鄭板橋為揚州青蓮齋題：「從來名士能評水，自古高僧愛鬥茶。」何紹基為成都望江樓題書：「花箋茗碗香千載，雲影波光活一樓。」杭州西湖龍井有一處名叫「秀萃堂」的茶堂，門前掛有一副茶聯：「泉從石出情宜冽，茶自峰生味更圓。」揚州有一家富春茶社的茶聯也很有特色，直言：「佳餚無肉亦可；雅談離我難成。」福建泉州市有一家小而雅的茶室，其茶聯這樣寫道：「小天地，大場合，讓我一席，論英雄，談古今，喝它幾杯。」此聯上下縱橫，談古論今，既樸實又現實，令人叫絕。

北京前門老舍大茶館的門樓兩旁掛有這樣一副對聯：「大碗茶廣交九州賓客，老二分奉獻一片丹心。」「大碗茶」和「老二分」都是老舍茶館當年創業時的基業，以此入聯，這不僅刻畫了茶館「以茶聯誼」的本色，而且還進一步闡明茶館的經營宗旨。

有許多民間茶聯撰者無名，但茶聯卻聞名天下。舊時紹興駐蹕嶺茶亭曾掛過一副茶聯，曰：「一掬甘泉好把清涼洗熱客，兩頭嶺路須將危險話行人。」此聯語意深刻，既描述了甘泉香茗給行路人帶來的一份愜意，也描述了人生旅途的幾分艱辛。福州南門外茶亭懸掛一聯：「山好好，水好好，開門一笑無煩惱；來匆匆，去匆匆，飲茶幾杯各西東。」通俗易懂，言簡意賅，教人淡泊名利，陶冶情操。貴陽市圖雲關茶亭有一副茶聯：「兩腳不離大道，吃緊關頭，須要認清岔道；一亭俯看群山，站高地步，自然超上前人。」既明白如話，

又激人奮進。

最有趣的恐怕要數這樣一副回文茶聯了，聯文曰：「趣言能適意，茶品可清心。」倒讀則成為：「心清可品茶，意適能言趣。」前後對照，意境非同，文采娛人，別具情趣，不失為茶聯中的佼佼者。

目前有記載的，而且數量又比較多的茶聯，乃出自清代，而留有姓名的，尤以鄭板橋所作茶聯為最。鄭板橋能詩、會畫，又懂茶趣、喜品茗，他在一生中曾寫過許多茶聯，其中有一茶聯寫道：「掃來竹葉烹茶葉，劈碎松根煮菜根。」這種飲粗茶、食菜根的清淡生活，是普通百姓日常生活的寫照，使人看了，既感到貼切，又富情趣。

寓意巧妙的遊戲茶回文

說到茶回文，屬於茶文學中遊戲文學的類別，也是非常有趣的。我們都知道，所謂回文，是指可以按照原文的字序倒過來讀的句子，茶回文當然是指與茶相關的回文了。在中國民間有許多回文趣事。

有一些茶杯的杯身或杯蓋上有四個字：清心明目。隨便從哪個字讀皆可成句：清心明目、心明目清、明目清心、目清心明，而且這幾種讀法的意思都是一樣的。正所謂「杯隨字貴、字隨杯傳」，刻在茶杯上的文字給人美的感受，增強了品茶的意境美和情趣美。

空持百千偈，不如喫茶去。

「不可一日無此君」，是一句挺有名的茶聯，它也可以看成是一句回文，從任何一字起讀皆能成句：不可一日無此君，可一日無此君不？一日無此君不可，日無此君不可一，此君不可一日無，君不可一日無此。頗有意趣。如上文茶館中的對聯：「趣言能適意，茶品可清心。」反過來讀，則成為：「心清可品茶，意適能言趣。」

另一副更絕：「滿座老舍客，客舍老座滿。」既點出了茶館的特色，又巧妙地糅進了人們對老舍先生藝術作品的讚賞和熱愛。

北京老舍茶館的兩副對聯也是回文對聯，妙手天成。一副是：「前門大碗茶，茶碗大門前」。此聯把茶館的坐落位置、泡茶方式、經營特徵都體現出來，令人嘆服。

反應民情的通俗茶諺與歇後語

茶諺是最好玩、最有傳播性、在民間流傳最廣的。我們知道，諺語是流傳在民間的口頭文學形式，是通過一兩句歌謠式朗朗上口的概括性語言，總結勞動者的生產勞動經驗，表述他們對生產、社會的認識的一種文學形式。唐代已出現記載飲茶茶諺的著作，唐人蘇廙《十六湯品》中載：「諺曰：茶瓶用瓦，如乘折腳駿登山。」

漸漸地，簡短通俗的茶諺語成為人們流傳的固定語句，民間茶俗中茶諺隨處可見。如元曲中有「早晨開門七件事：柴米油鹽醬醋茶」之諺，講茶在人們日常生活中的重要性，

說明茶已是常見的物品。衣食住行的茶諺有「平地有好花，高山有好茶」，「酒吃頭杯好，茶喝二道香」，「好吃不過茶泡飯，好看不過素打扮」；茶俗方面的諺語有「當家才知茶米貴，養兒方知報家恩」；自然知識氣象方面的諺語有「早晨發露，等水燒茶；晚上燒霞，乾死蜞螞」；談論茶俗的諺語有「冷茶冷飯能吃得，冷言冷語受不得」；持家經營方面的茶諺有「豐收萬擔，也要粗茶淡飯」，「粗茶淡飯布衣裳，省吃儉用過得長」；林業茶諺語有「向陽茶樹背陰杉」；反映個人之間關係的茶諺有「人走茶涼」，「有茶有酒好兄弟，急難何曾見一人」；生產知識方面的茶諺有「秋冬茶園挖得深，勝於拿鋤挖黃金」；衛生知識方面的茶諺有「不喝隔夜茶，不吃過量酒」；判斷是非方面的茶諺有「好茶不怕細品，好事不怕細論」等。這些反映方方面面的茶俗諺語讀起來朗朗上口，其文化意蘊耐人尋味。

茶諺以生產諺語為多，早在明代就有一條關於茶樹管理的重要諺語，叫作「七月鋤金，八月鋤銀」，意思是說，給茶樹鋤草最好的時間是七月，其次是八月。廣西農諺說：「茶山年年鏟，松枝年年砍。」浙江有諺語：「若要茶，伏裡耙。」湖北也有類似諺語：「秋冬茶園挖得深，勝於拿鋤挖黃金。」關於採茶，湖南諺曰：「清明發芽，穀雨採茶。」湖北又有一種說法：「穀雨前，嫌太早，穀雨後三天，剛剛好，再過三天變成草。」

有些諺語則透露出經濟觀念，如「茶葉兩頭尖，三年兩年要發顛」，是說茶葉價格高低不一，很難把握，每年都有變化。又如「要熱鬧，開茶號」，「茶葉賣到老，名字認不了」，這顯然涉及茶葉的貿易。還有些諺語是關於茶葉審美品鑒的，如「茶葉要好，色、

清晨一杯茶，餓死賣藥家。

香、味是寶」，以色、香、味三者來評定茶的品級。又如「種茶要瓜片、吃茶吃雨前」，

「瓜片」是六安茶葉的上品，「雨前」指黃山穀雨前的毛尖茶，說的都是安徽茶中的上品。

歇後語是漢語言中一種特殊的修辭方式，生動有趣，喻意貼切，民間氣息濃厚，地域性強。說到茶的歇後語，那可真是民間高難度的創造性語言。想要掌握它，你就得對民間語言有很高的悟性。比如四川什邡李家碾有個茶社名叫「各說各」，人們便說個歇後語為「李家碾的茶鋪——各說各」。另有「銅炊壺燒開水泡茶——好喝」，「茶壺裡頭裝湯圓——有貨倒不出來」，「茶壺裡頭下掛麵——難撈」，「茶鋪搬家——另起爐灶」，「茶鋪頭的龍門陣——想到哪兒說到哪兒」等。

文人雅士言志寄情的壺銘

說到茶壺上的銘文題識，那就是茶文學的陽春白雪了。茶具中的銘文題識，原本是文人墨客的雅事，無關功利。但一旦與茶器結合，就成了應用文學中的一個重要組成部分，具備了特殊的審美意韻。有銘文題說的茶壺，是極致的陽春白雪和極致的下里巴人的完美結合。銘文題識中的文句，絕大多數從先秦的四書五經中提取，文字往往高古難識，卻又往往更被人看重，而題字之人也往往是名書法家、名畫家。在此選擇曼生壺的一些題識供參考：

富含生活雅趣的茶令和茶謎

石銚：銚之制 搏之工 自我作 非周種

卻月：月滿則虧 置之座右 以為我規

百衲：勿輕短褐 其中有物 傾之活活

春勝：宜春日 強飲吉

飲虹：光熊熊 氣若虹 朝閶闔 乘清風

瓜形：飲之吉 飽瓜無匹

鈿盒：鈿合丁寧 改注茶經

葫蘆：作葫蘆畫 悅親戚之情話

合斗：北斗高 南斗下 銀河瀉 闌干掛

汲直：苦而旨 直其體 公孫丞相甘如醴

橫雲：此雲之腴 餐之不臞 列仙之儒

合歡：躑忿去渴 眉壽無割

古春：春何供 供茶事 誰雲者 兩丫髻

井欄：井養不窮 是以知汲古之功

覆斗：一勺水 八斗才 引活活 詞源來

牛鐸：蟹眼鳴和 以牛鐸清

半瓦：合之則全 偕壺公以延年

天雞：天雞鳴 寶露盈

提梁：提壺相呼 松風竹爐

最後我們來說一說茶令和茶謎。關於茶令，南宋時大文人王十朋曾寫詩說：「搜我肺腸著茶令。」他對茶令的形式是這樣解釋的：「與諸子講茶令，每會茶，指一物為題，各具故事，不同者罰。」可見那時茶令已盛行在江南地區了。

《中國風俗大詞典》記載：「茶令流行於江南地區，飲茶時以一人令官，飲者皆聽其號令，令官出難題，要求人解答或執行，做不到以茶為賞罰。」挨罰多者也會酩酊大醉，臉青心跳，肚飢腳軟，此謂「茶醉」。

女詩人李清照和丈夫金石學家趙明誠，是宋代著名的一對恩愛文人夫妻，他們通過茶令來傳遞情感。這種茶令與酒令不大一樣，贏時只准飲茶一杯，輸時則不准飲。他們夫妻獨特的茶令一般是問答式，以考經史典故知識為主，如某一典故出自哪一卷、哪一冊、哪一頁。趙明誠寫成一部三十卷的《金石錄》，成為中國考古史上的著名人物。李清照在〈金石錄後序〉中記敘了她與趙明誠行茶令搞創作的一段趣事佳話：「余性偶強記，每飯罷，坐歸來堂烹茶，指堆積書史，言某事在某書、某卷、第幾頁、第幾行，以中否角勝負，為飲茶先後，中即舉杯大笑，至茶傾覆懷中，反不得飲而起……」這樣的茶令，為他們的書齋生活增添了無窮樂趣。

說到茶謎，常常是帶著許多故事來的。相傳，古代江南有一座寺廟，住著一位嗜茶如命的和尚，和寺外一爿雜食店的老板是謎友，平時喜好以謎會話。忽一夜，老和尚讓徒弟找店老板取一物。那店老板一見小和尚，頭戴草帽，腳穿木屐，立刻明白了，速取茶葉一包叫他帶去。原來，這是一道形象生動的茶謎，頭戴帽暗合「艸」，腳下穿木屐，扣合「木」字為底，中間加小和尚是「人」，組合成了一個「茶」字。

唐伯虎、祝枝山這對明代蘇州風流文人之間猜茶謎的故事也很有意思。一天，祝枝山剛剛踏進唐伯虎的書齋，只見唐伯虎腦袋微搖，吟出謎面：「言對青山青又青，兩人土上說原

因，三人牽牛缺只角，草木之中有一人。」不消片刻，祝枝山就破了這道謎，得意地敲了敲

茶几說：「倒茶來！」唐伯虎大笑，把祝枝山推到太師椅上坐下，又示意家童上茶。原來這

四個字正是：「請坐，奉茶。」

最早的茶謎很可能是古代謎家擷取唐代詩人張九齡〈感遇〉中「草木本有心」，配製

的「茶」字謎。在民間口頭流傳的不少茶謎中，有不少是按照茶葉的特徵巧設的。如「生在

山中，一色相同，泡在水裡，有綠有紅」。民間還有用「茶」字謎來隱喻百歲壽齡的，其意

是將「茶」字拆為「八十八」加上草字頭（廿）為一百零八，所以茶壽就是一百零八歲。我

前些年到天台山去，收集了一些茶謎，讀來竟生出與以往讀茶謎完全不同的意趣來。我沒有

想到，本來的遊戲之作會如此深刻悲愴。且抄錄在這裡，作為這篇文章的壓軸吧。

之一：出身山頭，死死鑊頭，活活碗頭。

之二：生在丫杈，死在人家，一到水裡，立刻開花。

之三：小時山中放青，大時鑊裡翻身。乾在籃裡發悶，濕在水中浮沉。

之四：高高山頭葉葉青，杭州府裡有我名。客來堂前先謝我，客去堂前念我心。

之五：生在深山綠茵茵，盤山過嶺到紹興。皇上算我第一名，我在水裡受苦辛。

之六：生在青山葉禿禿，死在杭州賣屍骨。接客倒要先用我，浸在水裡不敢哭。

之七：生在山上，賣到山下，一手枷牢，逼著投河。

之八：孔明借來東南風，周瑜設計用火攻，百萬雄兵推落水，赤壁江水都染紅。

賭書消得潑茶香，當時只道是尋常。

渗提點

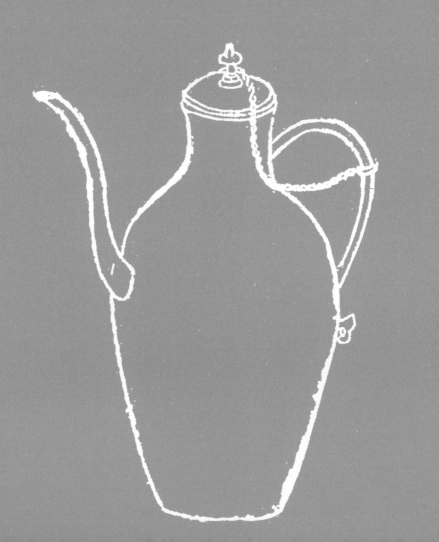

養浩然之氣礙沸騰之聲以
執中之能輔成湯之德斟酌
賓主間功邁仲虺圍然未免
外爍之憂復有內熱之患何奈

湯提點

湯瓶，用以燒水注湯。

養浩然之氣，發沸騰之聲，
以執中之能，輔成湯之德，
斟酌賓主間，功邁仲叔圉，
然未免外爍之憂，復有內熱之患，奈何。

19

百年影像讀劉茶

百年前的珍貴影像,保留了出身茶葉家族的劉峻周
從寧波遠赴黑海沿岸種茶的歷史,
也記錄了中國茶人與茶葉的悠遠歷史與光榮道路。

俄國攝影家眼中的中國工頭

展現在我們面前的是一幅帶環境的彩色人物照片,圖
像下面有著這樣一句解說:中國工頭在Chakva茶場。

Chakva,翻譯成漢語為恰克瓦,是黑海東岸喬治亞
巴統北部的一個小鎮。攝影家眼中的「中國工頭」,名叫
劉峻周(1870—1939),是被喬治亞人民稱為「紅茶之
父」的中國茶人。由他種植、創製的茶葉,享譽歐洲,被
俄國人稱為「劉茶」。

劉峻周在Chakva茶場

圖片來自老照片歷史檔案館的「照片中國」專欄。從圖像中看，劉峻周身穿富貴氣息的黃袍馬褂，外套藍色馬甲，腳蹬黑色長靴，頭戴黑色氈帽，精神矍鑠，顯示出移居他鄉、事業成功的中國海外創業者的自信與勇敢。他的胸前，掛著一枚銀光閃閃的獎章。他的周圍是他自己栽種的茶苗，身後是青青的竹子，這些竹子也都來自中國，並由他親自種下。

這是中國人在海外最早的彩色影像，由沙皇時代的最後記錄者——俄羅斯早期攝影家謝爾蓋・普羅庫丁－古斯基拍攝。二十世紀初，謝爾蓋・普羅庫丁－古斯基就有一個對俄羅斯帝國進行全面攝影調查的計畫，這個雄心勃勃的計畫贏得了沙皇尼古拉二世的支持。在一九〇九年至一九一二年之間和一九一五年，他乘坐運輸部提供的一輛載有特別裝備的鐵路旅行客車，完成了對十一個地區的攝影調查。一九四八年，美國國會圖書館從其繼承人手中購買了這套俄國革命前夕的唯一批圖像，並採用數位技術，將這套黑白照片轉換成了精美的彩色圖像，共一千九百張。其中有數張圖片，都與劉峻周以及劉茶有關。而這位本是廣東人氏的劉峻周以及他的劉茶，卻與寧波有著深厚的淵源。

🏺 十七世紀開始的中俄茶葉交流

中國茶葉最早傳入俄國，據說是在公元六世紀由回族人運銷至中亞細亞，又由蒙古人於九世紀的五代十國時輾轉運至俄國的。元代蒙古人遠征俄國，中國文明隨之傳入。至明

朝，中國茶葉開始大量進入俄國。一六三八年，莫斯科使臣瓦西里‧斯達爾可夫帶回由蒙古可汗贈送沙皇的中國茶葉，約四普特*。

一六七五年，沙皇派遣尼古拉‧加夫里洛維奇‧米列斯庫（斯帕法里）率代表團出使中國，回國後他在出使報告中詳細記載了關於中國茶葉的情況。這「不是樹，也不是草，它生長著許多細細的枝條，花略帶黃色。夏天，先開花，香味不大，花落之後長出綠色的小豆，而後變成黑色。那些葉子長時間保存在乾燥的地方，當再放到沸水中時，那些葉子又重新呈現綠色，依然舒展開來，充滿了濃郁的芬芳。當你習慣時，你會感到它更芬芳了。中國人很讚賞這種飲料。茶葉常常能發揮藥物的作用，因此不論白天或者晚上，他們都喝，並且用來款待自己的客人。」在當時的條件下，這種認識應該說是難能可貴的。這是迄今為止我們所能見到的俄國對於中國茶葉最早且較為詳盡的記載。

一六八九年中俄簽訂《尼布楚條約》，自此，中國茶葉自張家口經蒙古輸往俄羅斯。

一七二七年，俄國女皇派使臣到北京，申請通商，中俄簽訂互市條約。繼而，俄羅斯在中俄邊境一個小村落規劃設計並出資興建了一個貿易圈——這就是大名鼎鼎的恰克圖。恰克圖是蒙古語，意思是「有茶的地方」。一八二四年，通過恰克圖進行的茶葉貿易達至巔峰。十九世紀四〇年代，從恰克圖到莫斯科，茶葉運輸每普特需六個盧布，而從廣東到倫敦只需三十到四十戈比*。

* 俄國重量單位，一普特等於十六‧三八公斤。

* 戈比為盧布的輔幣，兩者皆為俄羅斯貨幣單位，一盧布等於一百戈比。

火旺茶炊開，茶香客人嘗。

從十九世紀中葉起，俄國當局和一部分經營茶葉的資本家也試圖把中國茶樹引入俄國栽種。他們首先選中了與中國江南產茶區氣候相似的黑海沿岸，並在此試種中國茶葉。

一八八八年，波波夫茶葉貿易公司經理波波夫來中國考察茶葉種植技術，他先後在寧波等地了解中國茶樹的種植和茶葉的加工製造情況，深感掌握技術的重要性。

幾年後，波波夫在回國時採購了數百普特茶籽和幾萬株茶苗，並聘請了以劉峻周為首的十名中國茶葉專家赴俄國傳授種茶技術。

北國種茶的先行者

劉峻周祖籍為廣東肇慶，少年時代隨其舅父來寧波習茶，並在寧波結識了俄商波波夫，遂決定隨其遠渡重洋，去喬治亞種茶。在劉峻周的玄孫、北大教師劉浩的介紹文章中，亦對此事，有著清晰的記錄：

我家祖籍廣東肇慶。我爺爺的爺爺，也就是我高祖父，叫劉峻周，生於一八七○年。因為祖上三代都有戰功，他的父親更是在出征廣西時戰死沙場，作為遺腹子，所以高祖父一出生就得到了皇旨。皇上命他日後做武秀才、尉官，總之是繼承他父親的職務，而且從未成年開始就享有官餉。

高祖父的母親生在一個大家庭，家族主要經營茶葉、茶莊生意。族中的孩子無論男女都上私塾，讀書識字，他的母親也是書香門第的大家閨秀。

高祖父是獨生子，他從小就跟著母親學習，習武、騎馬等都成了他終身的興趣。後來他甚至給自己取了個別號叫天涯馬痴，因為他曾遠赴他鄉，和祖國相隔天涯。清末時期的廣東，革命浪潮高漲。高祖父的不少朋友都參加了革命，他自己也資助過同盟會。他的母親怕他被清政府發現，受到牽連，讓他離開廣東，不再習武。於是通過他舅舅的關係，高祖父到江浙一帶學習茶葉種植技術和茶莊經營。

此處所說的江浙一帶，指的正是寧波。劉峻周一年有兩三個月在家，其餘時間則在茶廠，在那裡待了五年：頭三年是實習生，後兩年則升為廠長助理。而恰恰也是在這個歷史時期，俄國茶商對中國茶葉有了更為迫切的需求。

我們已知，從十九世紀中葉起，俄國當局和一部分經營茶葉的資本家，已經有了把中國茶樹引入俄國栽種的意圖。他們首先選中了與中國江南產茶區氣候相似的黑海沿岸，並在此試種中國茶葉。據記載，一八四七年高加索總督烏熱特佐夫下令在黑海沿岸的港口城市赫爾松的植物園裡試種茶葉，開了在俄國種茶之先河。然而，由於受技術等諸多因素的影響，從未見過茶樹的俄國人無法獲取更好的收成，但這並沒有影響到俄國人的種茶興趣。一八八四年，在彼得堡召開了一次國際植物園藝會議，一位名叫澤得利采夫的農學家在會上作了關於茶葉栽培的學術報告，引起了與會茶商的濃厚興趣。正是在這樣的背景下，波波夫結識了

劉峻周的舅父，並通過他認識了剛滿十八歲的劉峻周，並對這個廣東籍的中國小伙子留下了深刻印象。而一八九三年春天，波波夫又一次來到中國，再次考察了中國南方的茶葉生產活動，便正式向劉峻周發出了邀請，希望他能夠到高加索去發展種茶事業。關於這個建議，劉峻周在一九二〇年的回憶錄《我生活勞動的五十年》中這樣寫道：

我欣然接受了建議。一個新的國家吸引著我。在那裡，我將成為種茶的先行者。得到我去高加索的允諾後，波波夫託我為他未來的種植園購買了幾千公斤茶籽、幾萬株茶樹苗。最後決定走的有十二人：我、我的譯員和十名懂得種茶製茶技術的華工。我們同波波夫簽了為期三年的協議。

世界第一的「劉茶」

一八九三年十一月，劉峻周一行來到高加索。頭三年做了以下工作：建起一個大暖房培育茶樹苗。在三個領地種下約八十俄畝（相當於八七‧二公頃）的茶樹，並完全按照中國的形式建立了俄國第一座小型製茶廠。配置了揉捻機、碎葉機、乾燥機、分篩裝箱機等製茶機器，以當地的原料生產茶葉。在第三年，劉峻周他們收獲了上百普特的翠綠茶葉，並手工製出了第一批茶。劉峻周把它們寄給了在莫斯科的波波夫，他們非常滿意。此舉大獲成功，

扭轉了幾十年來在黑海沿岸種植茶樹徘徊不前的局面，在俄國引起了不小的轟動。

三年合同期滿後，劉峻周決定留下繼續工作，他受波波夫委派，回中國購買一批新茶樹苗和茶籽。一八九七年五月，劉峻周帶著全家，包括母親、妻子、義妹、五歲的兒子和剛生下不久的女兒，還有十二名茶工及家眷，第二次來到巴統。

一九〇〇年，世界博覽會在法國巴黎舉辦。琳琅滿目的產品中，包裝考究的茶葉備受關注，它們來自印度、錫蘭（今斯里蘭卡）、俄國……中國當時正受八國聯軍的侵襲，沒有參展。結果，俄國波波夫公司劉峻周茶廠生產的茶葉獲第一名，波波夫本人因生產出世界最優質的茶葉獲金質獎章。

一九〇一年，經俄國農業部長葉爾莫洛夫及皇室地產總管理局農藝師 H・H・克林根的舉薦，劉峻周被科丘別伊公爵領地的總管請到恰克瓦擔任茶廠主管，一九〇一年三月開始履行職責。也是在同一年，他的母親病逝異國，就葬在了恰克瓦茶園之中。而在為皇家莊園工作近十年後，劉峻周被授予「斯坦尼斯拉夫三級勛章」。後來皇室地產總管理局建議他加入俄籍，並許以前官所給予之待遇。劉峻周在回憶錄中這樣寫道：「我感謝他對我的關懷，但我作為愛國者，婉言謝絕了讓我加入俄籍的好意。」

從寧波飄洋過海的茶苗

我深感興趣的是，這些圖片讓我們看到的一百多年前的茶樹，它們統統來自於中國。然而，它們究竟來自於寧波，還是來自廣州呢。

目前關於劉峻周的出發地點，有兩種記載，一種說劉峻周從寧波乘船出發，到廣州，然後再由廣州出發，經印度洋，入紅海，過蘇伊士運河，橫越地中海，駛入黑海，所見所聞，豐富之至。劉峻周寫了許多旅行筆記，記下了各地的風物人情，這些珍貴的資料一直保留了七十多年，直到「文化大革命」期間被毀。

另一種記錄說劉峻周是從廣州出發的。劉峻周的回憶錄，也記載了他在廣東雷州茶廠的工作情況，同時也記錄了他們這個茶葉家族與湖北漢口之間的關係。從近代茶史上看，湖北與俄國茶業之間亦有著十分密切的關係。

寧波與廣州，都是重要的通商口岸，都與劉峻周的茶事青春有著密切聯繫，而寧波與劉峻周之間的茶業關係尤深。從茶葉種植情況看，首選之地當推為寧波。因為波波夫當年帶著明確目的考察茶葉種植情況，首先到的就是寧波。而劉峻周經過多年的實地學習，肯定也對寧波當地的茶苗茶籽情況最為熟悉。幾千公斤茶籽和幾萬株茶樹苗不是一個小數字，在什麼地方購買，答案是很顯然的。所以我同意劉峻周在寧波做好出發前的準備，並從寧波出發前往廣州，再由廣州出發去喬治亞的觀點。同時，根據我的分析，劉峻周對寧波當地的茶苗茶籽情況最為熟悉。

不管從哪裡出發，他所帶去的中國茶苗和中國茶籽，不會僅僅是一個地方的。因為到一個遙遠的異國去開拓茶園，要考慮各種不同情況，勢必會帶上各種不同品類的茶種，以求與當地水土適應。

百年影像的茶事追憶

現在，讓我們回到上面那張影像來進行解讀。一是劉峻周胸前佩戴的獎章，正是「斯坦尼斯拉夫三級勳章」，因為頒布獎章的時間，恰在一九〇九年與一九一〇年之間，所以拍攝照片的時間不可能超過這個年限。

二是劉峻周彼時還身著滿清服裝。有趣的恰是，清朝的中國人戴著俄羅斯帝國的勳章。而根據後人對他的記載，劉峻周是一個充滿革命精神的人，一九一一年辛亥革命剛剛爆發，他就帶頭剪掉了辮子，換掉清朝服飾。

三是攝影師在拍攝這張影像之時，還拍攝了另一些相關圖片，包括以下兩張：

在恰克瓦茶山上採茶的當地女工

茶廠的稱重室

鳳凰嶺頭春露香，青裙女兒指爪長。

一張為茶廠的稱重室——恰克瓦茶廠進行包裝和稱重的場所。

另一張是在恰克瓦茶山上採茶的當地女工，這是最能證明拍攝時間的圖片。因為當年攝影師在拍攝這套影像時，對每一張內容都做了記錄。而以下這張影像的圖片記錄顯示，她們正是一九一〇年在黑海巴統恰克瓦茶山上的採茶婦女。

在這張圖片上，我們親切地看到了滿山的茶樹，從形態上看，與我們在江南在寧波茶山看到的茶樹、種植方式，乃至其採茶工具，都幾乎是一模一樣的。

世間萬物的復活之草

行文至此，想起了一則蘇聯的往事。二十世紀五〇年代初的一個深秋，蘇聯女詩人阿赫瑪托娃應漢學家、蘇聯作協書記費德林之約，共同翻譯中國詩人屈原的《離騷》。費德林費了一番周折，總算弄到一壺編輯部女同事用電湯匙燒開的水。然後，他拿出手提包裡隨身帶著的中國龍井，鄭重地端到阿赫瑪托娃面前。

「在國家出版社裡居然能喝到熱茶，真是奇蹟。」阿赫瑪托娃輕聲說，她身著一件年久褪色的舊上衣，一雙破舊編織手套的磨損處甚至露出了手指頭，她雙手捧起龍井茶。片刻，沒有喝盡的杯子裡，茶葉已沉到杯底。剛剛還蜷縮的乾葉，已舒展開來，現出嫩綠色。

「請您注意一下茶杯的奇觀！」費德林對阿赫瑪托娃說。

「的確，真是怪事……怎麼會有這樣的變化呢？」費德林從茶葉罐裡拿出乾茶葉，阿赫瑪托娃吃了一驚，然後，她感慨：「……的確，在中國的土壤上，在充足的陽光下培植出來的茶葉，甚至到了冰天雪地的莫斯科也能復活，重新散發出清香的味道。」

只有阿赫瑪托娃這樣的心靈，才會在第一次見到和品嘗中國茶的瞬間，深刻地感受茶的生命。從春意盎然的枝頭採下的最新鮮的綠葉，經受烈火的無情考驗，失去舒展和媚人的姿態，被封藏於深宮。這一切，都是為了某一天，當它們投入沸騰的生活時的「復活」。

茶，是世間萬物的復活之草！

是的，離劉峻周北國種茶之行，已經一百多年過去了，喬治亞人依舊以「伊萬‧伊萬諾維奇‧劉」的稱呼提及劉峻周。他居住的恰克瓦村，至今保留著以他的姓氏命名的「劉茶」茶園。巴統市的博物館，陳列著他的照片，包括我們看到的這些二百年前的影像。這彌足珍貴的資料印證了中國茶人與茶葉的悠遠歷史與光榮道路，他們值得我們後人永久懷念，而我們也共同期待著劉茶的復活。

茶炊香飄風行客，雲杉樹下有天堂。

20 英倫島上的國飲

英倫茶風雖然從中國吹來，卻已經成為英國文化中極為重要的精髓部分。他們對茶飲的需求，也讓大英帝國在海外貿易與開拓上，成就了一連串無比榮耀的事業。

工業革命的飲料

在我這個茶人看來，第三十屆倫敦奧運會，就是從茶色中開始的——誰讓曾執導過《貧民百萬富翁》的開幕式導演丹尼·鮑伊，將「綠色愉悅之地」作為開場第一樂章呈現呢？綠色的茶！愉悅的茶！而英國，恰恰是除中國之外全世界最愛喝茶的國度！想一想那淳樸的田園風光，綿延起伏的山丘，潺潺流動的溪水，綠油油的草地，一座農舍，濃濃鄉情，十二匹馬、三頭牛、七十隻羊和三隻牧

最早在英國提倡飲茶的凱瑟琳公主

羊犬，擠奶的工人，在草地上野餐的家庭……綠色愉悅的生活！我還要感謝丹尼‧鮑伊將第二樂章的主題設定在工業革命時期的英國，因為茶在英國，的確是作為「工業革命的飲料」而成就自身的偉大價值的。最後我要說，一場再有思想性的狂歡，其尾聲也不可能不是豪邁的，所以導演以「邁向未來」作為第三樂章，合情合理。然而，豪邁者難道必定以酒相伴嗎？未必！以紳士著稱的英國人早在十八世紀，便已經寫下了這樣的詩行——詩人席尼‧史密斯這樣歌頌道：「感謝上帝，沒有茶，世界將暗淡無光，毫無生氣。」將茶與光相提並論，茶就是光明生活中不可或缺的存在。而邁向未來怎麼可以沒有光明呢？將茶融入靈魂深處的英倫人民，又怎麼可以在光明中沒有茶呢！

因此，雖然茶是寧靜而溫良的，是慢生活中的極品，而賽事是激越而狂熱的，是快生活中的極致，我依然要將這兩項似乎不沾邊的存在合併同類項。奧林匹克旗幟下固然雲集四方豪傑八路英豪，大碗喝酒大塊吃肉，但數十億人民坐在電視機前，絕大多數是品茶論英雄的。這個世界的慢與快，靜與動，贏和輸，歡笑與淚水，榮譽與傷痛，共同構成了人類生活。鮑伊將一大群牛羊趕上舞台，將田園牧歌生活作為開篇，其中怎麼會沒有深意呢？奧運會絕非一次單純意義上的體育盛事，它更是人類和平生活的典範。在第三十屆奧運會旗幟下品茶，尤其是品下午茶，按我們中國「茶聖」陸羽的原話，那就叫作——飲之時義遠矣哉！

閑話少說，言歸正傳。欲問英倫茶事如何，且待我從十七世紀開始說起。

葡萄牙公主帶來的嫁妝

一六六二年，英國飲茶史上具有劃時代意義的一年。五月十三日，在英國南端樸茨茅斯海港外的洋面上，一支由十四艘英國軍艦組成的威風凜凜的船隊，漸漸駛入了人們的視線。領航的那艘，正是英國「皇家查爾斯」號，乘它而來的是葡萄牙國王約翰四世的女兒凱瑟琳・布拉甘扎。這位從伊比利半島富裕王室而來的公主，即將嫁給這裡的統治者查理二世。

據說，查理二世是在一大筆嫁妝的誘惑下才同意締結這場婚姻的。葡萄牙國王曾做出承諾，只要他的女兒能嫁給英王，將會送上五十萬英鎊的嫁妝。令查理二世極其失望的是，新娘只帶來承諾嫁妝的一半數目，而這一半大多不是現錢，而是當時葡萄牙的船隊泛海世界從各地搜羅而來的「奢侈品」，它包括了美洲的食糖、亞洲的香料、印度的特產。英王沒有想到，新娘子還帶來了中國的茶及瓷器，其中不可能不包括茶具。

債務纏身的查理二世氣得差點要取消這次聯姻，而整個國家卻都應該為這次小小的婚騙而感到慶幸。葡萄牙公主沒有帶足金銀，卻給這個國家帶來了一種迷人的東方味道。這位茶葉王后把飲茶習俗成功地帶到了英國：她把紅茶和茶具當作嫁妝，並在婚後推行以茶代酒，掀起英國王室貴族飲中國茶的風潮。

至於葡萄牙人為何熱衷於茶，想來必定是與他們當年侵占中國澳門有關。在世界茶葉

流通史上，荷蘭是第一個將茶作為商品出口的西方國家，其次便是葡萄牙。一五五六年，葡萄牙神父克魯士來華傳教，四年後回國，據說正是他將中國茶和品飲方式傳入本國，在介紹中國人喝茶時，他說：凡上等人家習慣於獻茶敬茶。此物味略苦，呈紅色，可以治病，作為一種藥草煎成液汁。一六一○年，葡萄牙人即在印度尼西亞及日本設有基地，借以直接和東方貿易。一六三七年，基地公司的總裁寫信給當時駐印度尼西亞的總督，說：由於已經有一些人開始使用茶葉，所以我們期待每一艘船上都能載運一些中國的茶罐以及日本的茶葉。事後，他們獲得了所要求的東西。幾年之後，中國茶已經成為當時葡萄牙上流社會頗為流行的時髦飲品。十七世紀中葉，著名的凱瑟琳公主，正是作為葡萄牙公主嫁入英國，成為茶葉文明史上彪炳千秋的茶葉王后的。

如此，英國人的飲茶風尚，隨著這位葡萄牙公主的到來而風靡起來。而伴著他們對茶飲的需求，在海外貿易與開拓上，大英帝國又成就了一連串無比榮耀的事業。

從富人的時尚到窮人的食糧

近現代的工業革命給世界帶來了一種新飲料，那就是中國古老的茶。工業化帶來的大工廠化生產，大量的工人揮汗如雨地工作，田園牧歌式的時代結束，不再有牛奶喝了，幸虧有了茶。它的解渴性、消毒性、保健性，以及越到後來越能夠感受出來的廉價性，得到一個

芳茶冠六清，溢味播九區。

國家中最主力階層的熱烈擁戴。茶曾是富人餐桌上的時尚，如今變成窮人的食糧。

需求產生了商品交易。早在一六三七年，英國商人駕駛帆船四艘，首次抵達廣州珠江。英國東印度公司第一次運載一百一十二磅中國茶回國，此為英國直接從廣州採購、販運茶葉之始。而一六五一年，英國通過航海法，與荷蘭爭奪海上貿易權，英國獲勝，從此開始了英人大規模進口茶葉的歷史。

有意思的是茶葉廣告。一六五七年，英國商人托馬斯將其在倫敦街頭原有的嘉拉惠咖啡店改換門庭賣茶，並貼出了全英國第一個茶葉廣告，我們亦不妨稱之為世界茶葉史上的第一個茶葉廣告：可治百病的特效藥——茶！是治療頭痛、結石、水腫、瞌睡的萬靈藥！

風靡英倫的「東方美人」

接下去，便是茶葉王后嫁入英倫兩年之後的一六六四年，英屬東印度公司獻給英王查理二世一批茶葉，此舉頗得英王及王后歡心。想必那時候的英王已經受王后熏陶，成為茶葉發燒友了。一六六九年，英國正式批准英國東印度公司專營茶葉，在福建收購武夷山茶，稱為武夷茶。

一六八九年，英東印度公司委託廈門商館代買茶葉一百五十擔直接運往英國。

一六九九年，該公司訂購的茶葉有優質綠茶三百桶、武夷茶八十桶。在英國，武夷茶被譽

為「東方美人」。它的發音，也由廈門方言「Tay」的讀音而來，發「Tea」音。一七一八年，茶葉取代絲綢成為英國從中國進口的支柱商品。一七二一年，英輸入茶葉首次超過一百萬磅。為使東印度公司獨占茶葉市場，英國下令禁止其他國家茶葉輸入本土。一七三二年，英國第一個茶園沃克斯豪爾開園。一七七一年，英國愛丁堡發行的《不列顛百科全書》第一版「茶」詞條下有這樣的記載：「經營茶的商人根據茶的顏色、香味、葉子大小的不同把茶分成若干種類。一般分為普通綠茶、優質綠茶和武夷茶三種。」

一八三四年，中國茶葉已經成為英國的主要輸入品。六年之後的一八四〇年，鴉片戰爭爆發，當我們溫良的「東方美人」──茶向西方款款而去時，英國給我們送來了蛇蠍美人──罌粟花。與此同時，以華茶為下午茶的英國茶風，亦在此時形成。到下午四點左右就開始有飢餓感，一位名叫安娜的貴夫人由此開始推行下午茶，四點左右，貴族們在沙龍中邊喝茶邊吃小點心。這種風俗是那樣沉醉迷人，以至於出現了這樣的歌謠：到下午四時的鐘聲響起，那落魄的貴族，當掉了最後一件外套，便朝那有下午茶的地方而去。

裝載茶葉的帆船

茶葉普及帶來的飲食革命

十七、十八世紀，隨著茶葉大量進入英國，英國變成了一個喝茶的國家。十八世紀初，英國人幾乎不喝茶。十八世紀末，人人喝茶。一六九九年，茶葉進口量是六噸，一個世紀後，進口量升至一萬一千噸，價錢則降到一百年前的二十分之一。文人們用極為誇張的語言讚美：「感謝上帝賜給我們茶。沒有茶的世界是不可想像的。我慶幸沒有出生在沒有茶的時代。」

有研究者認為，茶葉貿易不僅創造了一個強大的公司，甚至導致一場英國人的飲食革命。為此，一種專為運輸東方貨物的飛剪船應運而生。常常有好幾艘船運茶的快剪帆船同時從中國出發，以相同的航線駛回倫敦，有很多倫敦賭徒下賭注賭哪一艘船第一個到達。最快的一艘那一船的茶葉價格最高，船員將獲得獎金。最著名的競賽發生在一八六六年，當時四十艘船同時離岸，幾乎是齊頭並進地駛向目的地。經過九十九天的航行，「阿里爾」號（the Ariel）、「太平」號（the Taeping）和「塞里卡」號（the Serica）同時靠岸。而最後的一次運茶比賽發生在一八七一年，那時蒸汽船已替代了大多數飛剪帆船，並且蘇伊士運河已經開放，歐洲與亞洲之間的航程也縮短了幾個星期。

需茶孔急帶來的影響

一個危險的走私茶的時代也隨之到來。謝菲爾德勛爵（Lord Sheffied）抱怨他的莊園嚴重缺少農工，因為薩塞克斯一帶的「精壯勞工都去搞茶葉走私了」。當然，參與走私的不僅是那些扛茶葉包、一周掙一個基尼的勞工，還包括那些在客廳裡沏茶招待客人的貴族。

茶逐漸演變成英國的民族飲料，一種遙遠的、昂貴的、略帶苦澀味道的樹葉，竟讓整個國家上上下下為之癲狂，而這一與國計民生休戚相關的命脈之飲，全靠中國人提供，這讓英國人很不爽。一七八二年，英國貴族馬戛爾尼率英國使團來中國為乾隆祝壽，借機想打開中國大門，未果，只帶回了很多中國皇帝送給他們的禮物。他們沿運河南下之際，在浙江與江西交界處，他們找到了優良的中國茶樹種。馬戛爾尼給資助他們的東印度公司總裁寫信，激動地說，哪怕這次就只找到了茶樹，其價值也遠遠夠來中國一次。遙想他們英國可以自己產茶的未來，曾經擔任俄國公使的馬戛爾尼團長喜不自禁。

茶樹被種到了印度加爾各答的植物園中，他們又從中國找來茶農，經過許多次反復試種，終於成功地在英國殖民地印度試種了中國茶葉。我們今天喝到的立頓紅茶等，就是在這個基礎上發展起來的。

秀鐘天柱產靈芝，造就仙芽發嫩旗。

茶室林立、茶舞風行的年代

看一看當時的英倫茶業吧。一八六四年，阿爾萊蒂德（Aerated）麵包公司倫敦橋分店的女經理突發奇想，決定在她商店的後面開放一間房間用作公共茶室。她的冒險計畫獲得巨大的成功，以至於其他英國城市突然冒出了很多茶室。茶室的流行，吸引了來自各個年齡段和各個階層的顧客。茶室提供各種熱的、冷的、甜的和獨具風味的食物以及廉價的茶壺和茶杯，同時還播放音樂以供顧客娛樂。愛德華時代（1901—1914），出去飲茶成為一種時尚。當時倫敦其他地方新開的時髦旅館，開始在它們的休息室和棕櫚庭院提供時興的三道午茶。在那裡，弦樂器四重奏和棕櫚庭院三重唱為它們悠閑的主顧創造了一種寧靜和優雅的氣氛。

一九一三年，下午茶還增加了一個豐富多彩的活動——茶舞，這一奇異的活動是隨著狂熱而被一些人認為有傷風化的探戈舞從阿根廷進入英國而產生的。吃茶點的時候組織舞會，這種時尚被認為起源於法國的北非殖民地。如同一九一〇年暴風驟雨般占領了倫敦舞蹈世界的探戈舞一樣，茶舞也成了人人喜愛的活動。全倫敦的戲院、餐廳、旅館都成立了探戈舞俱樂部，開辦探戈舞蹈班以及舉辦茶舞舞會，而茶舞也因此成為了一個隨處可見的活動。倫敦報紙以「探戈茶點變得越來越瘋狂」為題列舉了「一千五百種探戈茶點」，而且作了

奧林匹克旗幟下的一片茶色

第二次世界大戰後，社會模式和人們的生活方式發生了改變，喝雞尾酒成為最時髦的人士新的時尚。二十世紀五〇年代，快餐店和咖啡吧的出現導致了外出喝茶這種生活方式的衰退。今天的倫敦街頭，已很少看到茶室，但英國人還繼續保留著在家和在工作場所喝茶的習慣。

有一年秋天我去英倫，在皇家植物園，驚喜萬分地看到了一株茶樹，它長得既不高，也不密，彷彿去國萬里，神情憂鬱，營養不良。但它畢竟是一株茶樹啊，這讓我想起了在大英博物館看到的飲茶王后凱瑟琳的畫像，還有二十世紀末英國女王伊麗莎白來上海城隍廟喝茶的情景。英倫茶風雖然從中國吹來，卻已經成為英國文化中極為重要的精髓部分。它再吹回東方之時，亦廣泛而又深刻地影響著今天喝茶的中國人。

第三十屆奧運會上，高邁的女王是一定要出場的。莊嚴的國禮之後女王回到宮中，想必也會和她的人民一樣，邊品下午茶邊看賽事吧。而全世界三分之二喝茶的人們，如果都能夠和平地邊喝茶邊看賽事，那麼，奧林匹克旗幟也就真正地高高飄揚了。奧運精神的真諦，難道不正在這裡嗎？！

常說此茶祛我疾，使人胸中蕩憂慄。

竺副師

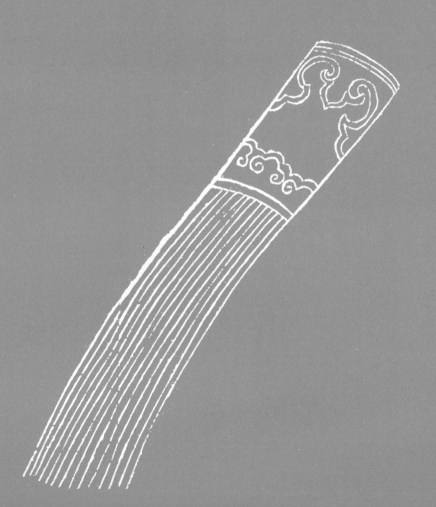

首陽餓夫殺諫於兵沸之
時方金鼎楊湯骶探其沸
者幾希子之清節獨以身
試非臨難不顧者疇見爾

竺副帥

茶筅，竹製，用以調茶湯。

首陽餓夫，毅諫於兵沸之時，
方金鼎揚湯，能探其沸者幾希！
子之清節，獨以身試，
非臨難不顧者疇見爾。

當代茶聖吳覺農

著名茶學家吳覺農，是中國茶葉博物館的主要催生者，其主編的《茶經述評》有「二十世紀新茶經」之稱，學者與茶人高尚的人格力量成就了他的學術，堪稱中國當代茶聖。

光風霽月的茶人風格

我從事茶文化教學工作，已經很多年了，每一屆學生入學或畢業，我都會對他們推薦和朗讀這段語錄：「我從事茶葉工作一輩子，許多茶葉工作者、我的同事和我的學生同我共同奮鬥，他們不求功名利祿升官發財，不慕高堂華屋錦衣美食，沒有人沉溺於聲色犬馬、燈紅酒綠，大多一生勤勤懇懇、埋頭苦幹、清廉自守、無私奉獻，具有君子的操守，這就是茶人風格。」這是當代茶聖吳覺農先生

吳覺農

對他的學生們講的一段話，也是我的人生座右銘。

最早知道吳覺農先生其人，是我一九八九年底調入中國茶葉博物館參與布展時。茶史廳後期的陳列部分，不但有吳覺農先生的題詞、照片，更有吳覺農先生的一尊頭像。那題詞，便是著名的「中國茶業如睡獅一般，一朝醒來，決不至於長落人後，願大家努力吧」。我常常在題詞前走來走去，聽館裡同志說他剛剛去世不久，是中國當代茶聖。

被譽為「當代茶聖」的吳覺農先生（1897—1989）是中國茶業復興、發展的奠基人，是中國現代茶學的開拓者，是享譽國內外的著名茶學家，更是中國茶界一面光輝的旗幟。他為振興華茶艱苦奮鬥了七十二個春秋，在長期實踐中形成的吳覺農茶學思想，為中國現代化茶行業作出了歷史性的偉大貢獻。

終生致力茶葉改革的成就

一八九七年，吳覺農出生於浙江茶區上虞豐惠鎮，他從小對茶產生興趣，中國半殖民地半封建社會的殘酷現實，使吳覺農立志要革新中國茶業。一九一九年，吳覺農赴日本留學，專攻茶學，之後發表了〈茶樹原產地考〉、〈茶樹栽培法〉和〈中國茶葉改革方案〉三篇論文。在二十五歲時，他便分析了中國茶葉出口的歷史，並從栽培、製造、販賣、制度和行政、其他的關係等方面剖析了華茶失敗的根本原因，同時提出了培養茶業人才、組織有關

團體、籌措經費、分配茶稅等振興華茶的根本方案。

一九二二年，吳覺農從日本留學回國，直到一九三一年才進上海商品檢驗局，開始從事茶葉專業工作。一九三五年和一九三七年，他和胡浩川、范和鈞分別合作出版了《中國茶業復興計劃》和《中國茶業問題》兩本茶學名著和一批有關茶葉生產與對外貿易的重要論文。二十世紀四〇年代，吳覺農學習了蘇聯早期農業經濟學論，結合中國茶業實際，提出了戰時茶葉管制政策和之後的茶葉統購統銷政策，最後形成了比較系統的、適合新中國初期計畫經濟體制需要的吳覺農茶學思想。

二十世紀五〇年代至六〇年代，由於時代的某種錯位，吳覺農在長達二十六年的時間裡（1951—1977），僅發表了一篇茶學論文，即《湖南茶業史話》。一九七八年之後，年逾八十的吳覺農，以中國農學會和中國茶業學會名譽理事長的身分，熱情滿懷地回到久違的茶葉戰線。一九八七年，吳覺農發表了他一生中最後一部具有重要學術價值的著作《茶經述評》。這部被譽為「二十世紀新茶經」的學術著作，在茶學發展史上具有里程碑意義。

綜觀吳覺農先生一生茶業功績，可總結為以下十條。

一是首次全面論證、提出中國是茶樹原產地；二是最早提出中國茶業改革方案；三是倡導制訂中國首部《出口茶葉檢驗標準》；四是在中國高等學校中創建了第一個茶葉系；五是創建第一個國家級的茶葉研究所；六是最早提倡並在農村組織茶農合作社；七是主持翻譯世界茶葉巨著《茶葉全書》；八是組建新中國第一家國營專業公司——中國茶葉公司；九是

更覺清風生兩腋，始知鴻漸是茶仙。

主編「二十世紀新茶經」《茶經述評》；十是倡導建立中國茶葉博物館。

與當代茶聖的不解茶緣

我特別要強調的是，一九八九年，以吳覺農為首的二十八位全國著名茶人簽署的〈籌建中國茶葉博物館意見書〉，有力地促進了中國茶葉博物館的建成。那年年底，我調入了該館，開始了我的事茶人生。我可以清晰地斷定，如果沒有中國茶葉博物館，我就不會專門從事茶文化研究，我的命運與吳覺農先生的偉大貢獻，是緊密地聯繫在一起的。

二十世紀九〇年代初，我為央視撰寫大型電視專題片《話說茶文化》一稿時，其中專門有一集，是講述當代茶聖吳覺農的，後來也以此稿為基礎，寫過一些介紹吳覺農先生平的短文。因為上虞離杭州不算遠，汽車一小時就到，我也曾在二十世紀九〇年代中期專程去過一趟上虞，就住在吳覺農先生的學生、老茶人劉祖香先生家中。劉老陪我去了三界茶場，感受了吳覺農先生當年在這裡留下的足跡。我在吳覺農先生居住過的地方的一口井旁留影紀念，又去了劉老當年在吳覺農先生支持下開闢的茶場——在此之前，我還從來沒有領略過如此壯觀的茶園。

吳覺農的出生地上虞豐惠鎮我是早就去過的，那的確是一個古老的茶鄉。歸途中，我模模糊糊地想過，如果有可能，我也許會對吳覺農先生事茶的一生做一個較為完整的敘述。

二十世紀九〇年代初期，我有機會去北京走訪吳覺農先生家，見到吳覺農先生的夫人陳宣昭和哲嗣吳甲選，對其生平、性格及其對茶葉的貢獻也就有了更深的印象。我與當代茶聖一家，因為茶緣之故，從此建立了一份自然親切的信任與友情。在我的小說「茶人三部曲」第一部《南方有嘉木》中，已經有一段涉及了吳覺農求學東瀛之際的經歷，很短。但是在第二部《不夜之侯》中，整個序言大部分內容是以吳覺農二十世紀三〇年代的茶事活動展開的。小說寫到了抗日戰爭期間的以茶易武器，寫到了戰時的茶葉統購統銷政策，在寫到了復旦大學茶學專業的建立時，甚至還直接引用了一段吳覺農在復旦大學的講話。記得與此同時，電視連續劇《南方有嘉木》籌備開拍，作為編劇，我還特意設計了一場吳覺農在日本時，因為茶事與日本人打起來的戲份。我知道生活中的吳覺農是高個子，體育很棒，身手矯健，所以設計了他幾拳把汙辱中國人的日本人打得鼻青眼腫的情節。惜乎導演未用，否則，我們的當代茶聖在螢幕上自有一番風采。

一九九五年，我開始陸續發表一組以「愛茶者說」為主題的隨筆，寫到吳覺農這一篇時，特意又重讀一遍《吳覺農選集》。那是一個深夜，在讀到〈中國茶業改革方準〉的結尾部分時，我突然驚跳起來，恍然大悟，原來我早已背得滾瓜爛熟的吳覺農的題詞，卻是出自

不寄他人先寄我，應緣我是別茶人。

他二十餘歲時的這篇重要的茶學論述中。

在將近半個多世紀之後，為什麼吳覺農還會想到要用這一段文字來作為對後人的激勵呢？那個夜晚，我的確想得很多，茶史廳最後的陳設板塊就是四個字：薪盡火傳。我和吳覺農先生之間，不正是這樣一種源遠流長的關係嗎？中國茶葉博物館正是在吳覺農九十華誕時倡議建立的，而我也是因為籌建中國茶葉博物館才調入其中的，調入茶館，與茶葉的關係密切了，我才選擇茶人作為題材進行創作的。

我隱約地感覺到，和吳覺農這位當代茶聖的關係，並不會因為我調離中國茶葉博物館歸隊文學而結束，我的茶人生涯還會有下文。

就這樣，終於到了寫《茶者聖：吳覺農傳》的時候。撰寫這部傳記的過程，是我再一次認識吳覺農，再一次接受中國優秀的傳統文化教育的過程。誠如劉修明先生在〈茶人、茶品和人品〉一文中所說的那樣：學者與茶人高尚的人格力量成就了他的學術，他的學術又同中華民族的獨立解放事業合轍。

自然科學與社會學並進的學者精神

至少有那麼幾點認識，是我在撰寫此書過程中日益深化的。一是吳覺農先生讓中國當代茶人產生高山仰止般崇敬的原因。吳覺農與許多自然科學家的最大不同，在於他早年從茶

學起步的同時，也開始走入社會學家的行列。他一生都過著一種雙管齊下的生活，他把社會科學與自然科學結合得如此天衣無縫，並天才般地形成實踐思路，完全地投身於中華民族的茶業之中，他那以艱苦卓絕的努力而達到的成就，是單純在自然科學領域裡研究的學者絕不可能達到的。

這一體會是我多年來在研讀《茶經述評》時越來越深地感受到的。《茶經述評》多層次、多角度地體現了吳覺農茶學精神的博大。這部書重疊了那麼多信息，文化的、文學的、民俗的、政治的、經濟的、國際的、國內的、植物學的、生理學的、藥物學的、茶學的，一個單純研究茶葉的人絕對到不了這樣的深度和廣度。這部書，是當得起「博大精深」這個評價的。

我還有一個體會，吳覺農的文字敘述之好，讓我這個以文學為生的人深深感慨。說實話，如果他當年放下茶學，專心以賣文為生、出版為業，他今天也必定是這一行中的大家。我們知道，一般學者的事業發展途徑，往往是先確立一門學科作為其主攻方向，待取得一定成就、有社會知名度時，又開始承擔起一定的社會責任，以知識分子的立場對社會發言。也有相反的，青年時代就投身於社會政治的實踐，然後返身於學術，成就一代大家。而如吳覺農那樣，從事業起步時就左右開弓，兩套武器同時開打，而相互之間不但不互相干擾，而且互相支持、互相促進，同時到達高峰，這是很罕見的現象，是值得我們今天的人來認真思考的。

以茶業救國的志向

在撰寫此書過程中日益感受到的，還有吳覺農先生與茶相通的那種精神。吳覺農先生無疑是一個愛國主義者，但他的精神品格中也有儒家文化，以及浙東學派中義利並重、農商皆本的價值觀的傳承。中國思想史上的浙東學派是有著其深刻的實踐意義的，明末黃宗羲就是上虞、餘姚一帶人，浙江的文化傳統中因此而有著即知即行、創利為榮的要素。這一思想深深地影響著吳覺農，所以吳覺農的愛國主義並非書本上的愛國主義、口號上的愛國主義、實驗室裡的愛國主義，他的愛國主義精神，體現在了每一片茶葉身上，深入到每一個茶人心裡。

吳覺農是一個有大愛的人，因為有大愛而有大抱負，真是天降奇才於中華茶業。若無此愛，你根本無法想像，在抗日戰爭爆發的最艱苦的歲月裡，華茶的生產和銷售不但沒有隨著戰爭而凋零，反而達到了新的高度。若無對祖國的大愛，你根本不能想像，他開拓了那麼多的新領域：茶學教育、茶學科技、茶葉銷售、茶業產地檢驗、茶文化研究……中國歷史上和現代社會裡絕不乏愛茶之人，但把愛茶與愛國、愛我中華民族完完全全地重疊起來，為之奮鬥、呼號、嘔心瀝血、慘淡經營，屢戰屢敗、屢敗屢戰，直至看到光明到來的，我以為，當今中國茶人，覺農先生為第一人也！

越是深入地了解吳覺農先生，就越景仰他的品格。但在景仰之餘，不免還是感到悲

涼。儘管在有關吳覺農先生的資料裡面，我並沒有找到他內心片刻的沮喪和那英雄報國無門的悲涼，但我還是從他漫長一生的經歷中，讀出了「無奈」二字。吳覺農的青年時代，是最水深火熱的年代。當他立下茶業救國的志向時，他和那個時代的青年一樣，不能夠實現自己的抱負。他一生中最集中、最可留戀的事茶歲月，就要算是在上海商檢局的那六、七年了，他晚年回憶起這段歲月，也以為那是他事茶生涯中較為愉快的時光。即便如此，像吳覺農這樣無黨無派、沒有家庭背景、從農村出來的知識分子，並不能夠真正實現自己的理想，反而常常處在受排擠和冷落之中。不說別的，就是在他的倡導和操持之下才成立起來的中國茶葉公司，真正掌權的也不是他，而是並不真正懂得茶葉之人。為了抗日，他在香港籌建了富華公司，但富華公司最終還是被有背景的人所把持。他籌建了復旦大學農學院茶學系，雖然當了系主任，但依舊受到學校右翼勢力的排擠。他最終受到國民黨當局的懷疑，好不容易去了武夷山中專心研究茶葉，在取得很大成就之後，抗日戰爭勝利，一紙公文，不但研究所被解散，連自己的工作也失去了。

《老驥伏櫪的事茶雄心

新中國成立之後的前幾年，吳覺農感覺到華茶復興的時代到來了，他在那幾年所做的工作，可以說奠定了新中國茶事業的基礎。但正當他年富力強、茶葉事業順利發展的時候，

嘆息老來交舊盡，睡來誰共午甌茶。

他違心地辭去了茶葉公司總經理的職務。我曾就此採訪過許多人，大家都說不清楚究竟是什麼原因，便統歸於大環境。把茶視為生命的人，卻一刀把自己與茶切開，這究竟是為了什麼呢？

一九五六年，他卸任農業部副部長，從此，連間接地關注一下茶，也要顧忌不在其位卻謀其政了。你要邁步向前，偏偏就有許多不可逾越的障礙。有多少中國知識分子在當年極左思潮的影響下，一生夙願未償啊。

好在吳覺農長壽，他等到了改革開放時期。八十歲以後的十年中，老茶樹吐露出芳香。他一生中的兩大重要茶事就誕生在他生命中的最後十年，一是他倡導的中國茶葉博物館建立，二是他主編的《茶經述評》出版。晚霞如此燦爛，晚年成果如此豐碩，這恐怕也是一般人所難以展現的後勁吧。中國茶葉博物館自一九九一年開館以來，已發展成為中華茶文化的展示中心、茶文物收藏的專業場所、茶文化研究與普及的重要平台和未成年人素質教育的重要基地，是目前中國唯一一家國家級茶文化專題博物館。

希望喝茶的中國人都能記住吳覺農這個名字。當我們捧起茶杯時，不要忘記，那裡面有著他散發的馨香。

22 琳琅滿目的茶譜彩虹

時至今日，人們不斷地接受新的飲茶方式，創製新的茶類，中國的茶千姿百態，聞名中外的大約有百多種，大致可分為六大茶類。

當我們的茶葉故事講到尾聲之時，我們已經知道茶的來龍去脈，我們也已經在茶的純自然屬性中窺探到了最奧妙的人文意趣。

在述說了茶的有關種種後，讓我們再回到茶葉自身中來。

形色殊異的豐富茶類

我們知道茶可分類，且種類繁多。

按茶樹形態：有茶的侏儒——一米來高的灌木，有茶中巨人——高達十幾米的喬木，

有葉長數寸以至盈尺的「大葉種」，有長不過寸把的「小葉種」，有形狀如瓜子的「瓜子種」，還有形如其他植物葉狀的「枇杷種」、「柑葉種」、「佛手種」、「竹葉種」、「柳葉種」等。

按茶芽性狀分：有呈紫色的「紫芽種」，有芽心紅色的「紅心種」，有色似胭脂的「胭脂種」，有顯青的「青心種」；芽毛多的，叫「白毫種」或「白毛茶」；發芽早的叫「早芽種」、「黃葉早」、「早白尖」，發芽遲的叫「遲芽種」——它還有富有詩意的名稱，叫「夢茶」、「不知春」，俗稱又叫「聾子茶」。

按茶樹枝條來分：「藤條茶」枝蔓如藤條，「奇曲茶」枝曲呈S形。

按香氣來分：「水仙種」香若水仙，「肉桂種」香如肉桂，「桃仁種」香如桃仁。

中國茶葉界有句行話：茶葉學到老，茶名識不了。

中國究竟有多少名茶？聞名中外的大約也有百多種吧，它們有各自的興衰史，有的曾經失傳，現在又被挖掘出來，有的從來不曾面世，是新創製的。

名茶的形狀，千姿百態：有的纖細如雀舌，有的含苞像鳥嘴，有的挺直賽針松，有的卷曲成螺形，有的渾圓似寶珠，有的滿身拉銀毫，有的緊壓類磚餅，有的碎屑如梅片。海外朋友告訴我說，國外大多喝紅茶和烏龍茶，很少喝綠茶。其實紅茶是近代發展起來的茶類，按時間推論，出現是較晚的。中國茶類豐富，從商品茶類角度說，可以歸為六大茶類。

名茶眾多、文人青睞的綠茶

綠茶：綠茶不發酵，顧名思義，色澤呈綠色。形狀像眉毛的，叫眉茶；像珠子的，叫珠茶；細微，兩葉夾一芽，像鳥嘴裡伸著舌頭的，叫雀舌；有的像一旗與一槍，就叫旗槍；有的製成扁形，比如著名的龍井茶，傳說是乾隆皇帝親自採了，茶芽夾在書裡壓扁了，後來茶農據此仿製的；還有的旋轉如螺，如碧螺春；有的像瓜子，如六安瓜片；有的製成一大團花，就叫「綠牡丹」。名茶種種，都有美麗的名字，這些名字常常和神話傳說連在一起，和名山名水連在一起。

綠茶品種製法各異，這之間的區別就極其微妙。反映在品質上，龍井有豆花香，碧螺春有瓜果香，惠明茶有花粉香，猴魁茶有蘭花香……要體味識別，只有十分敏感、訓練有素的能人方能做到。綠茶茶湯清亮，葉綠，喝完了茶，那茶葉躺在杯底，看著讓人心疼，捨不得扔。所以清代曾有個著名茶痴杜濬，每每喝完了綠茶，就把那茶渣「檢點收拾，置之淨處，每至歲終，聚而封之，謂之茶丘」，還特意寫了一篇〈茶丘銘〉：「吾之於茶也，性命之交也。性也有命，命也有性也。天有寒暑，地有險易，世有常變，遇有順逆……吾好茶不改其度，清泉活水，相依不捨，計客中一切之費，茶居其半，有絕糧無絕茶也。」

喝綠茶的文人多，陸羽稱之為「清飲」，所以當代茶人開玩笑把喝綠茶的稱為「綠茶階級」。這個階級多少帶點貴族氣，因為綠茶中名茶眾多，比較名貴，品茶者又須是有較高

白雲峰下兩旗新，膩綠長鮮穀雨春。

審美能力的人，最深厚的修養在最細微的趣味辨別上見功夫。中國人的氣質和綠茶相通，所以喝綠茶者眾。我常想，倘若有一天歐洲人也能像中國人那樣品飲綠茶，那麼，東西方文化在茶文化領域裡，才算是真正交融了。

偶然誕生、征服全世界的紅茶

紅茶：紅茶自然是紅的，是製作過程中經過全發酵的茶。紅茶一般分為三大種：功夫紅茶、紅碎茶和小種紅茶。傳統紅茶中祁紅很有名，祁紅是祁門紅茶的簡稱，為紅茶中的珍品。它百年不衰，以其高香形秀著稱，並蘊藏有蘭花香。這種香味被國內外茶師稱為砂糖香或蘋果香，國際市場上稱之為「祁門香」，老外們都認這個牌子。正山小種也是正宗老牌子，還有英紅和滇紅，也都是紅茶中的上品。近些年來，紅茶界殺出一匹黑馬「金駿眉」，是小種紅茶的現代版，喜歡喝茶、收茶和藏茶的人家，沒有一個不認這個牌子的。

綠茶怎麼會變成紅茶呢，據說還是很偶然的，那都是近代的事了。我們得從正山小種說起。正山小種有煙熏味，英國人特別喜歡這一款，它誕生在明代福建武夷山區的桐木村，被稱為世界紅茶的鼻祖。那時的桐木村人，同中國其他地區的茶人一樣，也在積極仿製安徽

明清祁紅茶號茶票

的松蘿綠茶。然而，一個偶然事件改變了一切。某個採茶季節，一支軍隊路過桐木村強行駐

紮，村民們都跑光了。晚上，士兵們就睡在盛了綠茶鮮葉的麻袋上。士兵們走後，茶場主人

回來，一看，茶葉發酵了，捨不得扔。村民無奈之下將茶葉揉搓後，用當地盛產的馬尾松

來烘乾，製成後的毛茶烏黑，全無綠茶的色澤，只好挑到四、五公里外的星村茶市賤賣。不

料第二年竟有人以兩三倍的價格，專程前來定製這款「失敗」的茶。就這樣，桐木村人無意

間，創造了日後征服全世界的紅茶，洋人喜歡，大量收購。英國人是最愛喝紅茶的。中國人

發現紅茶暖胃，有的老茶人，冬天喝紅茶，夏天喝綠茶，白天喝綠茶，晚上喝紅茶。

現在，紅茶成了世界生產量最多的一種茶類了，八十％的茶葉市場屬於紅茶。紅茶屬

於全發酵，保存期長，甚至有人認為陳年紅茶香氣更加醇厚。紅茶湯色鮮亮，酷似西方人

鍾愛的紅酒。紅茶包容性強，不僅可以加糖和檸檬，還可加奶、肉桂、玫瑰花，包括果醬，

甚至加冰、加酒，紅茶裡加什麼都不難喝。以綠茶為本的中國茶傳統，經此演變而成為五味

雜陳的紅茶故事。而這紅茶的種植和製作技藝，就成為西方植物學家、商人覬覦的珍寶。

香氣濃郁、沖泡講究的烏龍茶

烏龍茶：烏龍茶特別香，是半發酵茶，產於福建、廣東、台灣一帶。你甚至可以從其

製作方式上看出它巨大的涵蓋面。它不似綠茶般極端的不發酵，也不是似紅茶般極端的發

酵。它是三紅七綠半發酵，它是綠葉鑲紅邊。總的來說，烏龍茶是不偏不倚的中庸之茶，沾了紅與綠這兩端。它是活的，因為中庸是最安靜而又最活躍的，是只可意會不可言傳的。

東方人喜歡喝烏龍茶，我們常常會看到明星們在電視裡做廣告，說他們之所以那麼苗條，就是因為喝了烏龍茶，一時興起了烏龍減肥茶的熱潮。

烏龍茶可以泡功夫茶喝，那是一種很講究的喝法。我們現在知道的烏龍茶名茶，一般有大紅袍、鐵觀音和凍頂烏龍等。中國著名烏龍茶之一安溪鐵觀音，產於福建省安溪縣，一年可採四期茶，分春茶、夏茶、暑茶、秋茶。它具有獨特的品味，葉底肥厚柔軟，豔亮均勻，葉緣紅點，青心紅鑲邊，湯色金黃，回味香甜濃郁，沖泡七次仍有餘香。

武夷山的大紅袍特別有故事。從十八世紀開始，武夷茶幾乎成了中國高檔外銷茶的代名詞。很長一段時間，西歐人習慣把華茶稱為武夷。一九〇八年，武夷岩茶曾到達全盛時期，年產量五十多萬斤。那著名的五大名叢，以大紅袍掛帥，鐵羅漢、白雞冠、半天腰、水金龜挨次，為華茶掙得了那一份光榮。

今天的武夷茶大紅袍，已經完全被神化了。這是三百五、六十年前的茶樹啊！因為生在天心岩九龍窠，一共才六株。至於「大紅袍」何以為「大紅袍」，又有多少神奇故事呢？

傳統中國人人生有兩大幸事——洞房花燭夜、金榜題名時，大紅袍助了那一件更難的「金榜題名」。說是有個秀才趕考，病臥武夷山寺，僧人以此茶進之。秀才病好，金榜高中，取自己身上的大紅袍披在茶樹身上，以謝再造之恩。是的，人們需要一些神性的東西作為人類的永恆伴侶。為了保護大紅袍，二十世紀的上半葉，曾經有一支小型的軍隊專門為它站崗放

茶與茶人
22則茶的故事，
揭開茶的前世今生

266

哨。現在，人們委派了一家農戶專門負責守護它。

凍頂烏龍被譽為台灣茶中之聖，產於台灣南投鹿谷鄉，凍頂為山名，烏龍為品種名，屬輕度半發酵茶。凍頂茶品質優異，在台灣茶市場上居於領先地位，其上品外觀色澤呈鮮豔的墨綠色，並帶有青蛙皮般的灰白點，條索緊結彎曲，乾茶具有強烈的芳香。沖泡後，湯色略呈柳橙黃色，有明顯清香，近似桂花香，湯味醇厚甘潤，喉韻回甘強。

歷史悠久、藥用價值高的白茶

白茶：白茶是選用芽葉上白茸毛多的品種製成的。白茶的顏色，色白如銀，不像綠茶那樣蒼綠，不像紅茶那樣深紅，不像烏龍茶那樣紫褐。它是一種昂貴稀少的歷史名茶，有過許多美好的名字：瑞雲祥龍、龍團勝雪、雪芽，宋代貢茶中就有它。

製作白茶是一種古老的工藝，白茶茶葉完全依靠陽光曬製完成，最大程度地保留了營養成分和藥用價值。它是六大茶類中最先被製成的茶。古人在周朝就採取了「晒乾或陰乾」這種與製作現代白茶相類似的方式，對茶葉進行簡單加工，保存茶葉以備祭祀、治病、靜修、品飲等不時之需，我們稱之為古白茶。

中國人的白茶，以福建的福鼎白茶為代表。太姥山位於福建省福鼎市正南，挺立於東海之濱，三面臨海，一面背山。北望雁蕩山，西眺武夷山，三者成鼎足之勢。相傳堯時老

溪邊奇茗冠天下，武夷仙人從古栽。

母種蘭於山中，逢道士而羽化仙去，故名「太母」，後又改稱「太姥」，太姥山算是佛道聖地。古代高人隱士，道佛仙家，幾乎都與茶結緣，大多都是製茶和品茶的高手。聖山總是要有一些聖物的，一棵古老的白茶，便成了聖樹。以太姥山白茶為核心而不斷演繹出來的茶文化，就是太姥山文化的重要組成部分。

今天，太姥山的這株白茶，有個美妙的名字：綠雪芽。每隔一段時間，山頂白雲寺的和尚都要為這棵古茶樹除去地衣、清理害蟲。這棵神樹顯然有許多神話圍繞，其中最負盛名的當數堯時太姥娘娘種植仙茶救治小兒麻疹的傳說，這是一個歷代口傳不輟和各種札記皆有記載的神話傳說。這個神話傳說雖已無法考證確切年代，但它至少能夠說明兩點。其一，太姥山種植茶葉的歷史極為悠久，綜合其他史料也能得到間接證明。其二，很早以來，人們就已經基本掌握太姥山白茶神奇的保健和藥用功效，這也就奠定了太姥山白茶在當地長盛不衰的社會基礎。

隨著綠茶等其他種類的茶品出現，原始的古白茶便不再是主流茶飲，漸漸地淡出歷史舞台。幸虧，那些隱身崇山峻嶺中的太姥山原住民們，默默地將這種原始的茶葉加工方式保存了下來，並延續了千百年。清嘉慶元年（1796），福鼎茶人看到白茶的潛在商機，特意向太姥山人學習古白茶製作工藝。至今，太姥山鴻雪洞的旁邊，這株福鼎大白茶的始祖綠雪芽古茶樹仍頑強地生長著，它的子孫已遍布大江南北。我們遊覽太姥山時，可別忘了品飲一杯原產於太姥山的福鼎白茶，品賞它「銀妝素裹」的身姿和「清醇鮮爽」的湯味之餘，感受傳承了三千年的太姥山茶文化。

工藝複雜、產量稀少的黃茶

黃茶：黃茶屬輕發酵茶，其特有的悶黃工序是形成黃茶「黃湯黃葉，滋味甜醇」品質特徵的關鍵。現代人喝黃茶很少了，物以稀為貴。如今，只有四川蒙頂山、湖南洞庭湖、安徽大別山等地才有少量生產。湖州德清的莫干山，有一種茶名叫莫干黃芽，也是黃茶。四川雅安蒙山也有一種黃茶，名叫蒙頂黃芽，製作起來非常精緻。

沖泡的黃茶，黃葉黃湯，甜香濃郁，溫厚平和，是茶中上品。但是，由於工藝複雜，只有經驗豐富的高手，才能把握每一道工序的火候，稍不留神就功虧一簣，浪費了珍貴的原料。所以，從古至今，黃茶都產量極低，更鮮為人知。

君山銀針便是黃茶之一種，始於唐代，清代納入貢茶。君山為湖南岳陽縣洞庭湖中島嶼，君山茶分為「尖茶」、「茸茶」兩種。「尖茶」如茶劍，白毛茸然，納為貢茶，俗稱「貢尖」。君山銀針茶香氣清高，味醇甘爽，湯黃澄澈，芽壯多毫，條真勻齊，著淡黃色茸毫。沖泡後，芽豎懸湯中衝升水面，徐徐下沉，再升再沉，三起三落，蔚成趣觀。有人說，《紅樓夢》裡賈母喝的老君眉，就是君山銀針，不知確否。

耐泡耐存、風行邊疆的黑茶

黑茶：黑茶屬後發酵茶，原料一般較粗大，按產地分，有湖南黑茶、湖北老青茶、四川邊茶、滇桂黑茶等。黑茶大多會被製作成緊壓茶，緊壓茶經蒸壓而成，是最古老的團餅茶。相對而言，緊壓茶葉的原料不那麼講究，它可以做成磚狀、餅狀、碗狀、球狀等各種形狀，製成後便於長途運輸、保存，不易變質，可以存放好多年不壞。中國邊疆的少數民族是愛喝緊壓茶的，這種粗獷的茶便於攜帶，又能去食物油膩，符合游牧民族的口味。現在風靡中國的普洱茶，屬於雲南黑茶。

普洱茶，亦稱滇青茶，因原運銷集散地在雲南普洱縣，故此而得名，距今已有一千七百多年的歷史，分散茶與緊壓茶兩種。芽葉極其肥壯而茸毫茂密，具有良好的持嫩性，芽葉品質優異。其製作方法分殺青、初揉、初堆發酵、復揉、初乾、再揉、烘乾八道工序。其品質特點：香氣高銳持久，帶有雲南大葉茶種特有的獨特香型；滋味濃強，富於刺激性；耐泡，經五、六次沖泡仍持有香味；湯澄黃濃厚；芽壯葉厚，葉色黃綠間有紅斑紅莖葉，條形粗壯結實，白毫密布。

有一段時間，普洱餅茶被炒作得不像茶，反倒像文物了，價格貴到不可思議的地步。如今消費者雖然已經理性多了，但普洱茶雄風依舊，是人們十分青睞的茶。

製程繁複、香氣襲人的花茶

除了六大茶類，花茶也有必要在此做一番介紹。

花茶：花茶是用茶葉和含苞欲放的香花窨製而成的。茶性易染，和花一起，就沾了花氣。花是香花：木樨、茉莉、玫瑰、薔薇、蘭蕙、菊花、梔子、木香、梅花等。花茶在宋代已經發明，明代書中均有記述，但真正大批量地生產花茶，應該說是近兩百年來的事情。

北京人從前愛喝花茶，稱其為香片，河南、河北、山東、山西、天津人都愛喝花茶，花茶便成為中國內銷茶的一大茶類。蘇州、杭州、福建的花茶都很有名。有首著名的蘇州民歌：「好一朵茉莉花／好一朵茉莉花／滿園的花兒香不過她／我有心摘一朵戴／又怕種花的人兒罵……」花茶富有江南的嫵媚，喝茉莉花茶時聽這首歌一定很美。

茉莉花茶又叫茉莉香片，諾貝爾文學獎得主智利詩人聶魯達曾說：「從中國的花茶裡聞到了春天的氣息。」茉莉花茶是將茶葉和茉莉鮮花進行拌和、窨製，使茶葉吸收花香而製成的，茶香與茉莉花香交互融合，「窨得茉莉無上味，列作人間第一香」。茉莉花茶使用的茶葉稱茶胚，多數以綠茶為多，少數也有紅茶和烏龍茶。

花與茶的結合過程，觀照到人類身上來，倒是和兩性的結合頗有幾分相像的。聽行家說，製作一次花茶，花要六次和茶摻和在一起，而且，那花一朵朵含苞欲放，真正是花的處

窨得茉莉無上味，列作人間第一香。

女呢。和茶結了婚，也就像入一回洞房，待那香氣被茶吸收了，立刻把憔悴的花兒篩出，掃進畚箕裡面，就被送出了大門。然後，第二個處女又進了門，這樣六次，被篩出的花兒，真的就可以堆成一座小山了。那喝茶的，都道花茶好喝，誰知花兒還有這麼一番經歷呢。都說花兒是最嬌貴的，這時的花兒，為了人類的口福，竟然也有著這樣大無畏的犧牲精神。

茶吸了一夜的花香，早已是茶香花香分不清了。

花茶製作，有時也沒那麼複雜，卻是十分有趣味的。沈三白的《浮生六記》裡有一例，說的是那愛喝茶的人兒在夏日裡，先把茶用乾淨紗布包起來紮好，趁傍晚荷花瓣子尚未收緊之時，把茶放入花心，待花瓣收緊了，再用線紮了花瓣，等次日太陽升起，花瓣打開，茶吸了一夜的花香，早已是茶香花香分不清了。

就像在飲食上出現了快餐一樣，飲茶上也出現了即溶茶、瓶裝茶、罐裝茶、冰茶。這些快餐式的茶簡單快速，迎合當代商品社會的時尚，口味有的相當不錯，只是那種品飲沖泡的快感和愉悅卻消失了。一種進步蘊含著另一種退步，中國古代的哲人對此是早有議論的，今天人們把它稱為辯證法。不過人們還是在不斷地接受新的飲茶方式，創製新的茶類，茶譜的彩虹，會越來越絢麗多彩的吧。

司職方

互鄉　一子聖人猶且與其

進況端方質素經緯有理

終身涅而不緇者此孔子

之所以與潔也

司職方

茶巾，用以清潔茶具。

互鄉童子，聖人猶且與其進，
況端方質素，經緯有理，
終身涅而不緇者，
此孔子之所以與潔也。

尾聲

現在，當這部通俗和簡約的茶文化隨筆，從我手中脫稿時，那片有鋸齒邊的綠茶葉，又一次浮現在我的眼前。

雖然現在全世界有五十多個國家種茶，全球有三分之二的人飲茶，但對中國人而言，茶，絕非僅僅是包括咖啡、可可在內的世界三大無酒精飲品之一這一評價可以囊括的。茶，因其和人類特有的親和關係，尤其是和中國人特有的血緣關係，形成了獨具的廣泛而又深邃的精神觀照。因此，茶於我們而言，既是物質的，又是精神的，她蘊含著中國人特有的文化內涵。了解中國茶文化的過程，也就是在某個層面上了解中國歷史、中國文化和中國人靈魂的一個過程。

由於近代中國發展的特殊性，這個東方文明古國在世界各國眼中，一度變得遙遠了，它的高深的形而上的思想也隨之而成了某種難以破譯的古怪符號。今天的中國，已經是一個面向全球敞開胸懷的國家，如何通過茶這個樸素自然的媒介，來講好中國故事，來達到某種程度上的文化交融和對話，正是中國茶人的使命所在。如何認識這樣一種品格——又熱烈又恬靜，又深刻又樸素，又溫柔又驕傲，又微妙又率直，且讓我們從一杯中國茶開始吧。

自十七世紀初開始，中國茶葉開始向全世界傳播，滲透在中國茶中的中國茶文化精神也隨之傳播。這種茶文化精神與世界各民族的文化相結合，誕生了百花齊放的茶風茶俗，精神品貌，反饋中國，再次滋養我們。

茶，二十一世紀的人類飲料。願世界充滿茶的馨香。

茶與茶人
22 則茶的故事，揭開茶的前世今生

作　　　者	王旭烽	
美 術 設 計	楊啟巽	
內 頁 排 版	林雯瑛	
行 銷 企 劃	劉育秀、林瑀	
行 銷 統 籌	駱漢琦	
業 務 發 行	邱紹溢	
責 任 編 輯	吳佳珍	
總 編 輯	李亞南	
出　　　版	漫遊者文化事業股份有限公司	
地　　　址	台北市松山區復興北路331號4樓	
電　　　話	(02) 2715-2022	
傳　　　真	(02) 2715-2021	
服 務 信 箱	service@azothbooks.com	
網 路 書 店	www.azothbooks.com	
臉　　　書	www.facebook.com/azothbooks.read	
營 運 統 籌	大雁文化事業股份有限公司	
地　　　址	台北市松山區復興北路333號11樓之4	
劃 撥 帳 號	50022001	
戶　　　名	漫遊者文化事業股份有限公司	
初 版 1 刷	2016年7月	
初版 5 刷 (1)	2020年10月	
定　　　價	台幣420元	

ISBN　978-986-93243-9-7

中文繁體版通過成都天鳶文化傳播有限公司代理，經浙江攝影
出版社有限公司授予漫遊者文化事業股份有限公司獨家發行，
非經書面同意，不得以任何形式，任意重製轉載。

國家圖書館出版品預行編目 (CIP) 資料

茶與茶人：22 則茶的故事, 揭開茶的前世今生 / 王旭
烽作. – 初版. – 臺北市：漫遊者文化出版：大雁大化
發行, 2016.07
280 面；16×23 公分
ISBN 978-986-93243-9-7(平裝)
1. 茶藝 2. 文化 3. 文集
974.7　　　　　　　　　　　　　　105013143

漫遊，一種新的路上觀察學
www.azothbooks.com

漫遊者文化

大人的素養課，通往自由學習之路
www.ontheroad.today

遍路文化‧線上課程